# 西洋美術

## 鑑賞導覽手冊

**101**

神林恒道＋新關伸也 編著

潘襎 譯寫

藝術家

# 引 言

西洋美術 **101** 鑑賞導覽手冊

此次筆者編著《西洋美術101》鑑賞導覽手冊得以翻譯出版，誠為歡喜之至。台灣至今已介紹本人著作有《藝術學手冊》、《日本美術101》鑑賞導覽手冊、《東亞美學前史》，此為新出版之翻譯著作。前二者以美學藝術學專門研究者為對象，依其需要編纂或執筆而成；而此兩本鑑賞手冊則為一般讀者而編輯與寫作。閱讀此書，無須字典、事典，亦無須專門知識。請隨興趣翻閱，越加閱讀，美術鑑賞的要點與知識，自然沁入己身。

藝術有「創造」與「觀照」兩層面。何者為根源，實為「觀照」。藝術首在發現美，以感動為始。當思及傳達自身「發現」於他人時，隨之產生創造活動。不斷積累美之發現，吾人之世界將漸次豐碩。願此書為開啟此一門扉之鑰。

此次翻譯出版，有勞佛光大學潘襎教授與共同翻譯者亞洲大學鄭夙恩教授，在此表示甚深謝忱。兩人皆為獲得日本國立大阪大學博士學位之優秀學者。最後期望此書之出版，有助於台灣與日本文化交流與文化之相互理解。

大阪大學榮譽教授、亞洲藝術學會會長、日本美術教育學會會長

**神林 恒道** 2010年秋月

# 譯者小序

西洋美術 ⑩ 鑑賞導覽手冊

如何鑑賞是從事美術教育者時常會被問起的問題。看什麼？怎麼看？這些問題不只

是美術門外漢常常提起，喜歡美術的愛好者或者從事美術相關工作的人，也都時常會遇

見這個問題。東方與西方美術因為文化不同，其所蘊含的「鑑賞」的背景也就有所不

同。然而，面對卓越物件、事件、畫面、故事與音樂時，橫亙在人類心靈底層的深沉感

性世界，都不因民族差別而能引發應有的感動。因此，即使是西洋美術、東方美術或者

伊斯蘭美術，甚而非洲部落民族美術或者手工藝、建築等，自來撼動不同民族的心靈，

長期撫慰人們心靈。怎麼「鑑賞」呢？拿著一顆熱愛藝術的感動心情，多少可以從中獲

得根源性感動。藝術鑑賞首先不是哲學那種言語思辯，而是面對作品的「鑑賞」行為或

者「聆聽」，其餘則是渾然忘我的審美世界的邂逅了。

《西洋美術101》鑑賞導覽手冊與《日本美術101》

鑑賞導覽手冊，乃是日本這兩年

來深受推崇的著作。兩者合為美術鑑賞雙璧。在這次翻譯工作之前，二〇〇四年由佛光

大學舉辦第三屆亞洲藝術學會台北年會之際，日本美學藝術學界將近四十八人來台參加研

討會，於此之際，應日本美術教育學會要求，由筆者促成時任國立台灣師範大學美術系

主任江明賢教授與日本美術教育學會會長神林恒道教授共同主持「台日美術教育鑑賞成

果交流座談會」，會中除了由日方發表日本美術教育鑑賞現狀之報告外，特別邀請國立

台灣師範大學榮譽教授王秀雄發表台灣美術教育鑑賞方法與歷史專題講演，獲得廣大迴

響。當時筆者擔任口譯並且獲贈《圖畫工作科與美術科鑑賞學習指導調查報告——二〇

〇三年全國調查結果》成果報告書。這本報告書乃二〇〇三年日本科學研究費獎助金的

成果手冊。可喜的是，此一成果後四年，有了《西洋美術101》鑑賞導覽手冊與《日本美

術101》鑑賞導覽手冊的出版，隨之風行日本全國。或許這兩本書籍的翻譯出版，對於台灣在美術教育鑑賞研究與推廣上得以略盡棉薄之力，並做為台日美術教育鑑賞學術交流之成果與見證。

筆者在翻譯《藝術學手冊》、《法國繪畫史》以及《禁忌的春夢》等日文著作後，多年來較少涉及日文領域，因為研究所需，似乎德文、法文、英語更能吸引我的翻譯興趣。然而，身為學術工作者，除了關心自己的研究課題外，有時也必須走出學術象牙塔從事學術普及的介紹工作。因此，在恩師神林恒道博士敦促下，謀得鄭夙恩教授首肯，分別翻譯這兩本著作。此兩本書籍得以出版，依然必須感謝藝術家出版社何政廣社長對於出版的熱忱，在此致謝。

恩師神林恒道博士素為日本美學藝術學界巨擘，身兼學術扎根與深化的各類學會理事長，熱心推動日本國內與亞洲各國學術交流活動。平時對筆者啟發良多，翻譯此書之際，師恩情重，每使昔日從學種種彷如昨日現前。雖耗費時日翻譯，每嘆逝者如斯，日月盈虧者何速。唯成果微薄，不敢言其他。

**潘襎** 於宜蘭松影書齋 二○一○年八月秋初

5

# 總提要

## 美術是什麼？

提起美術的歷史，一般而言，首先從奧塔米拉、拉斯柯史前時代洞窟壁畫談起。然而，誰都不會認為在岩壁描繪出色野牛、馬匹的史前人類，已經自覺到自己是個藝術家。一般解釋認為，美術在其開始之際，即與咒術、宗教禮儀發生關連。只是，從這種宗教禮儀所誕生的聖像、聖像畫，到底在何時而且如何被人們視為藝術品呢？拉斐爾所畫聖母像被視為美麗女性的永恆理想形象；然而這件作品原本是聖畫像，被放置於祭壇前，讓人們跪在它前面，奉上虔誠祈禱與祈求恩寵。只是，當一位信徒將這件聖母圖像與美麗女性的影像重疊的瞬間，這幅畫像不只具備宗教價值，同時也擁有審美價值，是一件可被觀照的「藝術」。

這正是一種「發現」。杜象的前衛實驗品的「發現物」，以驚人作法出現在我們面前。許多人或許會對此感到困擾，然而杜象的〈泉〉與拉斐爾的〈聖西斯汀教堂的聖母〉在審美本質上相同。印象派所發現的日本主義，或者畢卡索所注意到非洲部落藝術，現在當然也都進入美術史的脈絡中。

這樣的「藝術」或者「美術」的這種「對於物件的看法」到底從什麼時候開始出現呢？誠如開始敘述的一般，現在我們所稱呼的「美術」這種人類行為，如同人類歷史一樣久遠。但是，「美術」這種觀念，亦即對於東西的看法之成立，其時間卻沒有那麼久遠。人們對於「美術」的看法最初開始於近代。這不正是從文藝復興以來的事情嗎？順道一提的是，據說在這個時期，奠定美迪奇家族繁榮基礎的科吉莫，已經開始蒐集古代雕刻品了。

美術在英語、法語、德語中，分別標記為「fine art」、「beaux-arts」、「Schöne Künste」，意味著「美的技術」。所謂這種技術，是指如何使自己發現的美，讓他人得以看到的技術。一般而言，做為技術的「藝術」分為知識者所需的「自由技術」（artes liberales），以及工匠所需的「機械技術」（artes mechanicae）。工匠世界裡面有所謂師徒制，一定時期在工坊磨練技術，通過考驗，初次被認可為真正匠人。建立工坊的工

匠稱為師傅，因為職業領域的不同而組成不同工會。到中世紀為止，畫家、雕刻家、建築家都隸屬於自己的工會組織。

從十五世紀開始到十六世紀，天才輩出，譬如李奧納多‧達文西、米開朗基羅或者丟勒等人。隨之「美的技術」不同於與單純的機械再生產的技術，而是逐漸自覺到追求創造性靈感的特殊技術。文藝復興可說是匠人自豪到自身為「藝術家」的自覺時代。證明這件事情的正是一五五○年佛羅倫斯畫家瓦薩利所著《藝術家列傳》。但是，藝術家自覺與主張並非就這麼簡單與「藝術家」社會身分的認同直接關連。因為這還必須經過百年歲月。

十七世紀的法國，在宰相李希留主政下，政治、經濟獲得飛躍發展，法國被建設成歐洲最強大的絕對君主主義國家。李希留的目的就是文化振興政策，其最初企畫是設立庇護文人、學者所需機構的法蘭西學院。除此之外，一六四八年，柯貝爾繼承李希留為宰相，在其時代內創設了「皇家繪畫雕刻學院」。因此，畫家、雕刻家從「匠人」（artisan）升格為「藝術家」（artiste）身分。藝術家誕生了。

在美術學院中，向來的師傅們則被稱為「教授」。如此一來，匠人技術的傳習也就消失了。於是人們開始追問「美到底是什麼」、「藝術是以什麼為目標」。但是，將其理論整合成一個體系的則還必須花費歲月。再者，百年以後成立而被定位為「美學」開端的是德國哲學家包姆嘉登（A.G.Baumgarten, 1714-62）的《美學》（Aesthetica）（1750）1。

從包姆嘉登的《美學》開始到一七九○年康德（I.Kant, 1724-1804）的《判斷力批判》2成立為止，長達大約半世紀時期，形塑出今日藝術學基礎的理論幾乎已經齊全。譬如英國博克（E.Burke, 1729-97）《美與崇高的起源》3、賦予近代範疇論方向的德國文藝理論家萊辛（G.E.Lessing, 1729-81）《勞孔》4都已經問世。

1 A.G. 包姆嘉登《美學》（I-1750、II-1758）：《美學》的「美學」「aesthetics」（英）、「Ästhetik」（德）、「esthéthique」（法）的稱呼，都出自包姆嘉登的「aesthetica」（拉）。這本使用拉丁文寫的「aesthetica」是最初體系性的美學著作。將「美學」構想為「感性認識學」。「aesthetica」一般翻譯為「美學」，本義應為「感性學」。

2 康德《判斷力批判》（1790）：康德批判哲學三部作《純粹理性批判》、《實踐理性批判》、《判斷力批判》之3。由《審美判斷力批判》與「目的論判斷力批判」兩部分構成，美與藝術的問題在第一部中論述。透過這本著作，美學獲得自律性學科的基礎。

3 E. 博克的《美與崇高的起源》（1756）：這一著作乃是從經驗論立場，初次藉由哲學方法論述混合著痛苦與快感情感而使人畏懼的「崇高」問題之重要著作。

4 G.E.萊辛《勞孔》（1766）：乃是論述造形藝術與文藝，或者空間藝術與時間藝術表現之界限何在的著作，被定位為近代範疇論的根源著作。

# 西洋美術史的時代區分

## 古典主義與文藝復興

所謂古典主義是將古代，亦即希臘羅馬的藝術視為唯一最高範本的藝術觀。這種古代藝術研究開始於十六世紀中葉，義大利佛羅倫斯畫家瓦薩利（G.Vassari, 1511-74）出版《藝術家列傳》（亦即《最卓越畫家、雕刻家與建築師的生涯傳記》，一五五○年）這本以列傳體敘述藝術家生涯。因為這本書的出版，瓦薩利被稱為「美術史學之父」。這是因為，我們從這本列傳體記述的根底中認識到連貫的歷史觀。

瓦薩利認為在古代，美術已經到達最高成果。然而，此後的時代，侵入古代世界並徹底破壞其優秀文化的野蠻哥德族的醜陋品味如雜草一般蔓生，正是所謂藝術的黑暗時代。瓦薩利從齊馬布耶身上看到

其中特別重要的著作是《判斷力批判》與《希臘美術模仿論》。康德的《判斷力批判》成為近代美學基礎，德國美術史家溫克爾曼（J.J.Winckelmann, 1717-68）的《希臘美術模仿論》（全稱為「希臘繪畫與雕刻作品上的模仿考察」）（1755）被視為美術史學經典名著，兩本著作構成經典名著的雙璧。

我們已經敘述過，所謂藝術是「發現」。出自於發現那種「對於物件的看法」。溫克爾曼所發現的一切審美典範是，文藝復興以來受到高度評價的古希臘的古典美術作品。這種古典主義藝術觀曾經是某一時期之間的絕對權威，此後大家逐漸認識到每個時代有其個別民族的固有美感的「對於東西的看法」。

從那時候開始到今天，藝術世界超越時空，持續擴張開來。各種「對於東西的看法」，被稱為「樣式」（style）或者「作風」。因此，人們到底如何發現區分時代，或者如何以美術樣式建立時代特徵呢？我們接著來走一走。

藝術萌芽，而以這種古代為理想的藝術革新運動，由瓦薩利與其同時代人米開朗基羅推到最顛峰。他稱

此運動為藝術的再生（rinascita）。沿襲瓦薩利這種看法，文藝復興（Renaissance）被稱為「自然與人類甦

醒的時代」。這一用語變成一個時代樣式的區分。使這句話普及開來是瑞士歷史學者布哈克（J.Burckhardt,

1818－97）寫作的《義大利文藝復興》（1860）。

十八世紀美術史家溫克爾曼著作《希臘美術模仿論》可稱為古典主義美學典範，書中稱呼古典美

的出色之處為「靜穆的偉大與高貴的單純」。此一觀點成為古典美術的特徵。順便一提的是，古典主義

（classic〈英〉、classique〈法〉、Klassik〈德〉）語源，出自於古代羅馬市民最高階級「classis」的形容詞

「classicus」，意味著「第一流」或者「範例的」。由「第一流」或者「範例的」轉為「古典的」用法。總

之，將「古代」視為「範例」意味而加以使用的時代開始於十七世紀法國古典主義時代。

## 中世紀的再發現

中世紀美術被稱為「哥德」「gotico」（義）、「gothic」（英）、「gothique」（法）、「Gotik」（德）樣

式。這個語源意味著哥德族的野蠻醜陋的樣式，原本是輕蔑用語，然而哥德美術的定位到了十八世紀終了

才開始獲得修正。成為契機的是，德國文豪歌德（J.W.v. Goethe, 1749－1832）在《關於德國建築》（1773）上

談論到自己對於史特拉斯堡大教堂的感動體驗。藝術的衡量標準並非僅建立在古代希臘羅馬的藝術上，每

個時代、每個民族都有各種藝術樣式。德國浪漫派文人瓦肯羅德（Wackenroder, 1773－98）這樣指出：

「每個土地，每個場所，都綻放著各自土地、場所的花朵，人們所居住的各國也都綻放各自固有的藝

術之美。不只在義大利天空與莊嚴的圓頂下，即使在尖塔拱頂與波紋所匯聚成的裝飾複雜的建築物與哥德

式尖塔下，也都生長出真正的藝術。」

相對於這種日耳曼中世紀（德國樣式「maniera tedesca」），試圖在古代影響下眺望著中世紀建築的

正是一八二○年左右法國美術史家開始使用的「羅曼樣式」。「羅曼」翻譯自為英語「羅曼」（roman〈法〉、romanesque〈英〉、Romanik〈德〉）這種樣式概念。原本認為「羅曼樣式」為古羅馬末期建築樣式的墮落，其實這是茫然被運用於中世紀美術的輕蔑用語。其語源「羅曼」一語，原本是指羅曼斯語，亦即義大利語、西班牙語、法語等由拉丁語所派生的近代各國語言，從言語學用語轉換為建築領域。就時代而言，表示從古代到哥德樣式的中介。

## 巴洛克與洛可可

巴洛克（baroque〈英、法〉、Barock〈德〉）語源，出自於葡萄牙語的珠寶用語，意味著相對於純圓珍珠的扭曲與變形珍珠。做為美術用語，這是站在以正統派自居的古典主義立場，使用於相對於安靜端莊的古典文藝復興美術，意指十七世紀到十八世紀前半時期由義大利開始那種動態且充滿情感的非古典美術樣式，其用語含有輕蔑意味。總之，扭曲、不整齊或者奇怪的是這個用語的本來意味。最初使用於過度裝飾且粗俗的建築樣式，逐漸普及於一般美術，甚而是音樂、文學。這種輕蔑用語與哥德樣式、羅曼樣式都由美術史家沃爾夫林（H.Wölfflin, 1864-1945）開始使用。他將此作為嶄新的美術史概念，採用「雕塑的」與「繪畫的」等五對概念作為文藝復興與巴洛克美術樣式的特徵。

洛可可（rococo〈英、法〉、Rokoko〈德〉）出現於巴洛克晚期所出現的纖細且優雅樣式，這一用語當初也是從新古典主義視點來使用的輕蔑用語。語源出自於法語的「洛卡耶」（rocaille）。「洛卡耶」原本意味著小石頭、砂粒，作為美術用語乃是指裝飾於凡爾賽宮殿庭院人工洞窟、假山上用膠漆固定的小石頭、貝殼等人造石，由此轉而指如貝殼般的螺旋曲線那種左右對稱的裝飾素材。

文藝復興到巴洛克的過度樣式還有「矯飾主義」（maniérisme〈法〉、mannerism〈英〉、Manierismus〈德〉）。「矯飾主義」原本出自於意味著樣式、手法的義大利語「maniera」這個單字，一般而言，用於

## 現代美術

「現代美術」（Modern Art）這個概念到底包含現代哪個時期的藝術呢？關於此點，各種見解都有。

「modern」的語源出自於拉丁語「modo」（當下），因此「當下」，亦即我們生活著的這個時代的藝術就是「現代藝術」。

「Modern Art」也有翻譯為「近代美術」或者「現代美術」，其開始於法國革命以後以及新古典主義開始到浪漫主義的美術。這一潮流與寫實主義到印象派以及梵谷、高更、塞尚等後印象派有所關連。因此，向來稱之為「近代美術」。我們似乎感受到二十世紀已經是過去的時代，在當時所說的「現代美術」是指二十世紀初期開始的「前衛藝術」。「前衛」（Avant-garde）原本是軍事用語，意味著衝入敵陣的前鋒部隊。將此軍事用語採用為美術用語的是詩人同時也是卓越美術評論家的波特萊爾。站在二十世紀前衛藝術開端的則是馬諦斯、畢卡索的藝術。

第二次世界大戰後，世界的美術中心從法國移到美國，美術城市則由巴黎變成紐約。決定這件事的正是帕洛克、羅斯柯等被稱為「抽象表現主義」（Abstract Expressionism）的繪畫。為了將這種新動向與向來的「現代美術」區分開來，使用了「現在藝術」（Art Now）用語，然而這也已經是半世紀以前的藝術了。

甚而，從「美術的近代」已經結束這個視點而言，也有稱為「後現代」（Post-Modern），亦即「現代以後」。再者，最近對於亞洲美術的關心也高漲起來。我們現在生活的時代呈現無法採用單純標準來衡量的複雜樣相。（神林恒道）

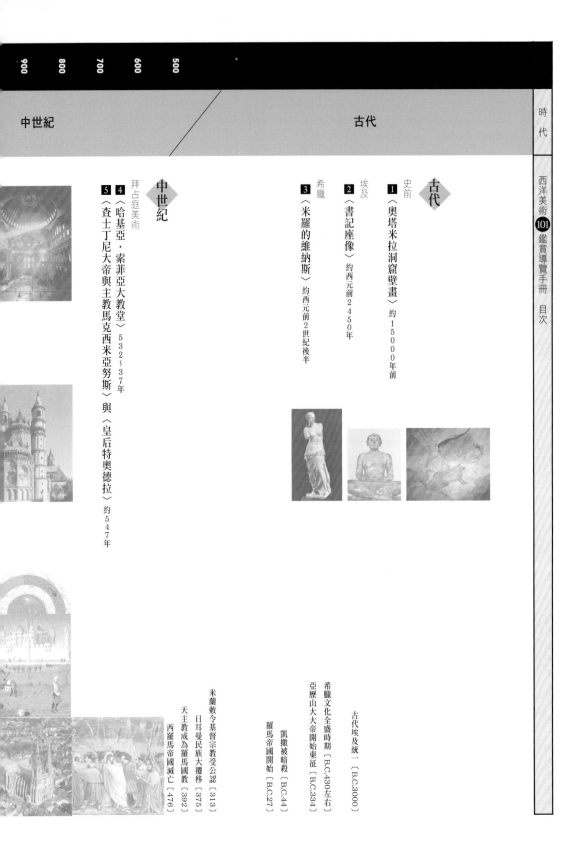

宗教改革運動開始〔1517〕

哥倫布到達美洲大陸〔1492〕

東羅馬帝國滅亡〔1453〕

英法百年戰爭開始〔1337〕

奧圖大帝加冕神聖羅馬帝國皇帝〔962〕

馬革那・柯爾達制訂〔1215〕

第二次十字軍東征〔1096〕

卡諾薩之辱〔1077〕

巴洛克

1800　1700　1600

營建凡爾賽宮〔1710〕

三十年戰爭結束〔1648〕

瓦特發明蒸氣機關，工業革命開始

美國獨立宣言〔1776〕

工業革命開始〔1765〕

法國大革命開始〔1798〕

拿破崙遠征俄羅斯失敗〔1812〕

維也納會議〔1814~15〕

# 近代

普法戰爭開始（1870）

美國南北戰爭開始（1861）

# 近代

第二次世界大戰開始〔1939〕

NORMANDIE

國際聯盟成立〔1920〕

第一次世界大戰開始〔1914〕

波灣戰爭〔1991〕

第二次世界大戰結束、聯合國成立〔1945〕

韓戰爆發〔1950〕

甘迺迪總統被刺〔1963〕

美國介入越南戰爭〔1964〕

西洋美術 101 鑑賞導覽手冊

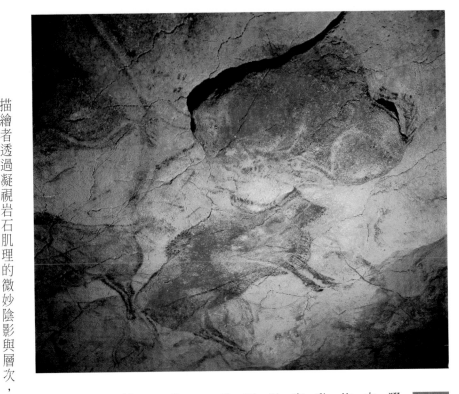

這裡是奧塔米拉洞窟內部。描繪的動物，即使現在依然具有躍出牆壁的震撼力。我們難以相信這是史前時代的東西。相隔一萬五千年，依然讓我們感受到人類不可思議的躍動想像力。洞窟內部描繪著歐洲野牛、鹿、馬、山羊等許多動物。再者，不同場所，也描繪著面具、記號、手印等東西。其中壓軸是這座洞窟的天井。十八乘以九公尺寬的天井，竟然描繪著實物一半大左右，二十隻身長一一〇到一七〇公分的野牛，此外還有馬、牛以及二二五公分大的母鹿等。或許我們可以推測，這是在一個人獨自能夠描繪所有天井畫；巧妙地利用自然凹凸的雕刻般量體，豐富地表現出透視感、立體感，彌補了彩色顏料的不足，產生栩栩如生的躍動感。

描繪者透過凝視岩石肌理的微妙陰影與層次，栩栩如生地形成在廣大平原中活動的動物。其線條表現得強而有力。在使用堅硬東西刻畫來決定形狀之後，以木炭描繪輪廓，此外使用酸化鐵的紅色、褐色、黃色等顏料上彩。在洞窟的潮濕石灰岩塗上水溶性顏料，產生如同濕壁畫一般洋溢著鮮豔的發色效果。

# 〈奧塔米拉洞窟壁畫〉（大天花板部分）

1 史前

約15000年前（後期舊石器時代末期）　西班牙肯塔布里亞州·聖提尼那·德爾·馬爾近郊

人類祖先從早期就擁有「繪畫」作品，的確令人吃驚。畢卡索説奧塔米拉洞窟壁畫是「我們都畫不出的畫」，從中令人感受到超越言語形容之外的根源性力量。

一八七九年，這個地區古老家庭出身的考古學家的馬爾塞力諾・聖斯・沙多奧拉的女兒，發現這個壁畫。考古學家某天進行洞窟調查，帶著女兒馬利亞，她喊叫：「爸爸！牛耶！」於是，可説是「舊石器時代西斯汀禮拜堂」的大型天井畫以及大約三百公尺的洞窟壁畫，再次進入人們眼簾。為什麼畫這些壁畫呢？我們完全不知道。一般人認為，為了祈求捕獲動物以及祈禱動物繁盛的咒術目的、宗教儀式等，必須要在超越日常生活的特別場所舉行。

〈奧塔米拉洞窟壁畫〉局部「吼叫的巨大野牛」

洞窟被發現之初，人們懷疑其真偽，終於又發現法國西南部為主的一些洞窟壁畫，才證明是真實的東西，

於是使得向來的美術史被重新改寫。

今日，我們稱為藝術的人類作為，到底起於何時，這樣的疑問因為這個洞窟壁畫的發現而完全改變。

到十九世紀為止，大家認為舊石器時代的人「除了本能以外，什麼都不具備的單純生物而已」。但是，因為這個令人吃驚的表現力的壁畫之出現，讓人們認識到人類影像化的能力從史前時代開始幾乎就沒有變過。因此，不只美術史，也大大修正了人類學、其他的人文科學。人們對被視為落後的文化、文明看法有了改變。畢卡索、亨利・盧梭等樸素派的出現也被認為與史前美術的發現有密切關連。（大嶋彰）

# 〈書記座像〉

約西元前2450年　石灰岩　像高53公分　巴黎，羅浮宮美術館

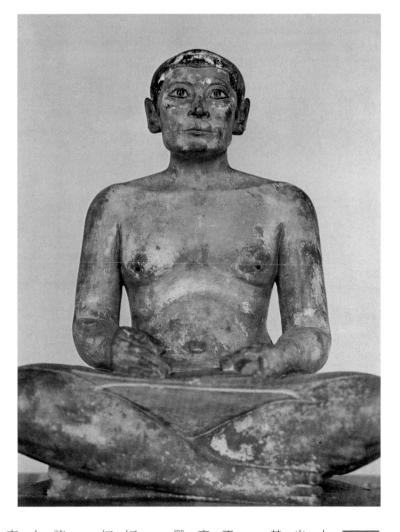

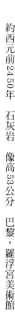

2

盤腿而坐，凝視著正面的男性像。他是書記官，右手握住蘆葦筆，左手放在膝蓋上方拉開莎草紙卷，呈現出正想書寫的姿態。現存不少埃及書記像，其中這座像被稱為「羅浮宮的書記」或者「紅書記」，最為有名。即使稱為書記，卻不同現在秘書，而是擁有文字知識與技能的高級官吏，這是為了永恆留下其理想姿態而雕刻的肖像雕像。

這些書記座像都是上半身赤裸，穿著短腰布。這座像綽號為「紅書記」，幾乎紅褐色，頭髮塗上黑色。看起來稍微肥胖一些，上身肌肉豐碩，將盤腿而坐的大腿誇張得稍顯肥胖。短髮，臉龐鬍鬚乾淨，大耳朵，下顎寬大等等，可以解讀到是寫實的個性表現。請看看眼睛，是件相當傳神的作品；在銅框上鑲入雪花石膏、水晶、黑石以及銀，使兩眼栩栩如生。埃及雕像都是以正面像為基調，這座像頭部、身體都有些許不平衡，其實更加讓人感受到是個活人一般。

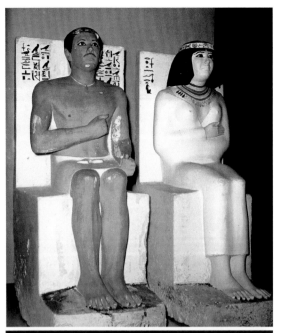

〈萊赫特普與其妃子涅菲爾特〉，
約西元前2600年，開羅，埃及博物館
（上圖）

〈書記座像〉，約西元前2400年，
開羅，埃及博物館（下圖）

■ 關於埋葬亡者的藝術，是廣義宗教藝術的主要部分。我們一想到，巨大金字塔裡埋葬著國王木乃伊以及環繞在他四周的豪華陪葬品，就知道埃及藝術濃厚地生死世界的埋葬禮儀有關。

埃及肖像雕刻的起源，因為氣溫與濕度的關係，有時代替可能會腐朽的木乃伊做為魂魄棲息之所在。

埃及文化在第三王朝獲得了超越初期王朝的決定性的進步。法老王的巨大墳墓象徵強大且絕對王權的確立，金字塔建設足以證明此事。被視為古王國鼎盛時期的第四王朝時代出現聳立在吉薩的三大金字塔。古王國最初的法老王雕像是傑塞夫王的等身大座像，表現出古拙的嚴肅樣式。接著則是眾所周知的王侯肖像雕刻，譬如，施以鮮豔色彩的萊赫特普與其妃子涅菲爾特座像。這座雕像給人感覺到緊張鬆緩的的平靜印象。這一階段，國王肖像往寫實主義方向發展，同時，製作了充滿現實感覺的貴族、官僚以及侍者等肖像雕刻。其中最有名的是這座羅浮宮美術館的書記官像。現存於開羅埃及博物館的〈書記座像〉足以與這座的〈書記座像〉相比。容貌威嚴，整體稍顯生硬，足以作為對比風格。（神林恒道）

妃子涅菲爾特座像。這座雕像匹敵，可說是書記座像的雙璧之作。這一座像戴假髮，頸部配戴寬大首飾，還似乎戴著假鬍鬚，雙腿左右盤坐方向與羅浮宮美術館藏的《書記座像》相反。容貌威

23

**3**

所謂〈米羅的維納斯〉是希臘邱克拉德斯群島中的米羅島上發現的阿芙蘿黛蒂之通稱。梅洛斯在現代希臘語中，發音記為米羅或者米羅斯。阿芙蘿黛蒂是從海水泡沫中產生的美與愛的女神，羅馬神話中稱之為維納斯。維納斯是維努斯的英語發音。眾所周知，女神頭部被讚許為典雅之美，並且成為石膏素描的教材。這座大理石立像透過一隻腳的提起，使得身體扭動的動勢表現從臉部、左肩、右腰、左膝到足部，視線螺旋狀流動。這種身體左右相反的動作，義大利語稱為「對比」，使得充滿希臘雕刻的獨特逼真度的生命之美成為特徵所在。

一八二○年米羅島的農夫從埋在沙土中的壁龕（在牆壁刨開的凹狀部分，內部置放著雕像），發現上半身女性裸體與裹著衣服女性裸體的下半身這樣兩塊大理石塊。此後，也發現包括台座部分的數塊斷片。偶而在現場的法國海軍士官斷定其具有價值，透過法國大使進行採購手續，期間，幾乎被獻給土耳其蘇丹。最後總算被送回巴黎，斷片被加以修復，正是有名的〈米羅的維納斯〉。

**3**

希臘

# 〈米羅的維納斯〉

西元前二世紀後半，米羅島出土（1820年）　大理石　像高204公分　巴黎，羅浮宮美術館

■從前出土之際，即被視為與〈帕利斯審判〉的神話有關，原像應有拿著金蘋果的手，然而無法斷定。因為，所謂〈帕利斯審判〉是特洛伊王子帕利斯為評審委員，這是一場世界最早的選美比賽。候選人是天后希拉與智慧女神雅典娜以及阿芙蘿黛蒂，亦即維納斯。優勝者可以獲得金蘋果，獲選者當然是美的女神阿芙蘿黛蒂。這座像被發現當時，被認為是西元前五世紀的希臘古典時期名作，現在，其製作年代斷定為西元前二世紀後半的大希臘化時代，被視為是對當時極端寫實主義反動的古典樣式的復古。這件作品在為世人知道以前，十八世紀古典主義者溫克爾曼在論述何謂古典美時，將梵諦岡宮館大門的兩件名作為，達

廷的〈勞孔群像〉與〈貝爾威德雷的阿波羅〉視為代表古代雕刻的名品。

A.R.門格斯，〈溫克爾曼肖像〉，1755年以後，紐約大都會美術館（右圖）

〈勞孔群像〉西元前一世紀初期，梵諦岡，碧岳克雷門提諾美術館（下圖）

文西的〈蒙娜麗莎的微笑〉（詳見17）與這件〈米羅的維納斯〉。一九六二年〈蒙

立博物館展示，獲得廣大迴響。〈米羅的維納斯〉在海外公開展示只有一次，

昔日不出羅浮宮美術娜麗莎的微笑〉在美國，一九六四年在東京與京都舉

一九七四年在日本東京國行特別展。（神林恒道）

# 〈哈基亞‧索菲亞大教堂〉

532～37年　土耳其‧伊斯坦堡

**4**

首先，特殊外觀叫人吃驚。誠如左頁照片一般，擁有巨大圓頂的初期拜占庭樣式的大教堂四方，被伊斯蘭寺院特有的高聳尖塔圍繞著。甚而，其內壇，除了基督宗教壁畫之外，還有伊斯蘭教時代所加上去的盾牌般的阿拉伯文字的圓形裝飾，由此展開不可思議的空間。

這座大教堂作為基督教東方正教的教皇座堂，位於現在土耳其伊斯坦堡，亦即昔日拜占庭帝國首都君士坦丁堡，由查士丁尼大帝所建造而成。壁面裝飾著各種顏色大理石與金色質地鋪設的馬賽克，從古代建築沿襲下來的大理石圓柱柱頭部分，雕刻著由查士丁尼大帝的頭文字所組合而成的西洋花押（monogram）。

在西方特有的長方形巴西利卡式（basilican type）教堂外，加上東方所喜歡使用的集合式拱頂建築，總之，從中心擴大開來的構築，其天井部分採用拱頂承載著的拱頂式巴西利卡的獨特形式。仰頭看見表示天空的巨大拱頂，從上面射入光線演出莊嚴的神的世界。

禮拜堂最深處，亦即突出於東端祭室神龕的天井上描繪著〈聖母子〉。其姿態稱為「普拉杜特拉樣式」（「普拉杜特拉」為希臘語，意味著母親廣大胎內），聖母與祂抱在懷抱中的幼兒基督都是正面像。台座則是以反透視法來描繪，使觀賞者猶如被覆蓋上去般的錯覺，產生引導觀者進入其世界的效果。

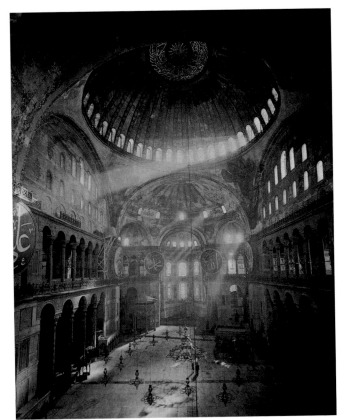

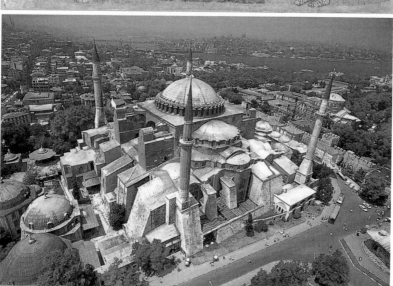

〈聖母子〉，約867年（上圖）　大教堂全景（下圖）

〈哈基亞‧索菲亞大教堂〉從四世紀持續到一千年以上，在比較沒有變化的拜占庭美術上，代表著以六世紀查士丁尼大帝時代為中心的第一次黃金時代遺產。但是，東方正教教會自古以來就禁止崇拜偶像，從東羅馬帝國雷奧三世皇帝在七三〇年頒發聖像禁止令開始，長達一世紀展開聖像破壞運動。遺憾的是，哈基亞‧索菲亞大教堂在聖像破壞運動後所復原的

〈聖母子〉壁畫，僅只剩下斷片而已。

一四五三年，君士坦丁堡被鄂圖曼土耳其帝國攻陷。哈基亞‧索菲亞大教堂被改建為伊斯蘭教寺院。四面被加上尖柱，教會內部的盾牌也是其殘留物，被改裝成伊斯蘭教寺院之際，油漆塗滿四周。

第一次世界大戰後，鄂圖曼土耳其帝國被聯合軍隊分區佔領，一九二三年史塔法‧凱莫爾建立土耳其共和國，成為第一代總統，廢止向來實行的伊斯蘭政教合一的國家體制，改採政教分離政策。哈基亞‧索菲亞大教堂也於一九三五年被修復為博物館。因此，伊斯蘭教時代的油漆被刮除，再現拜占庭美術風貌。「哈基亞‧索菲亞」（Aγία Σοφία）是希臘語的神聖的賢者，亦即東方三博士，「阿亞‧索菲亞」（Ayasofya）則是其土耳其語的標記。（大橋功）

27

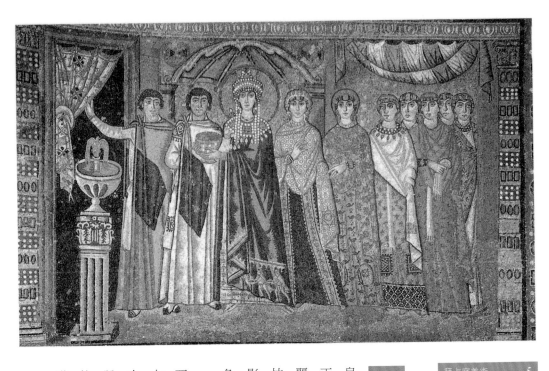

# 〈查士丁尼大帝與主教馬克西米亞努斯〉與〈皇后特奧德拉〉

約547年　馬賽克　義大利·拉凡南·聖·維達列教堂

5

這座教堂最神聖的場所是裝飾突出於東端壁龕內壁的一對馬賽克鑲嵌畫。一邊描繪著當時東羅馬帝國皇帝查士丁尼皇帝出現在教堂的瞬間，他手拿黃金缽，在廷臣、護衛的簇擁下，正參加領聖體儀式。另一方面則是描繪著皇后特奧德拉，身穿華麗衣裳，手上拿著交錯著寶石的美麗聖杯。黏貼著無數稱為「特塞拉」（opus tesellatum）的骰子鑲嵌畫的表現，從布幕、衣紋的柔美陰色彩，噴泉的水面反射、衣服刺繡、刺繡圖案等，足見活用無數豐富影，逼真地表現出立體感、細膩質感，其技術可謂出類拔萃。

聖·維達列教堂在受到皇帝、皇后恩寵，出身顯赫的主教馬克西米亞努斯請求下，在銀行家查里亞斯捐資建築費用下完成。皇帝右側描繪著主教本人。而且眾人之中，只有他頭上書寫有巨大名字。這好像是為了表示出這位主教的權力慾、自我表現慾望。另一說法是，其左後方描繪著的是查里亞斯本人，只是難以論定。這兩片鑲嵌畫，乍看之下是歌頌皇帝與皇后的繪畫，實際上或許是為了滿足權力者與贊助者，亦即這位狡猾主教的紀念碑。

西元三三〇年，君士坦丁大帝將羅馬帝國首都遷往君士坦丁堡，不久確立帝國主導權。因為，掌握羅馬帝國（東羅馬帝國）實質主導權是是君士坦丁堡，從美術文化開花結果的視點而言，則必須等到六世紀查士丁尼大帝（在位五二七～六五）的時代。

這個時代的美術被稱為拜占庭美術的原因，出自君士坦丁堡的舊名是拜占庭。但是，代表當時許多美術的地中海東部海岸地區的許多教會、教堂裝飾，日後卻在破壞聖像運動、東方民族的掠奪下喪失了。另一方面，拜占庭總督府設置所在而繁榮起來的義大利北部的拉凡南，八世紀時脫離東羅馬帝國管轄而衰退下來。但諷刺的是，因為這一緣故，得以免於破壞聖像運動，沒有隨著東羅馬帝國的滅亡而被殉葬。

聖‧維達列教堂並非是長方形的巴西利卡式教堂，而是採取以八角形為基本形式的集中式的均整建築。從描繪著代表世界的球形、君臨於此的基督，到舊約預言者、故事世界的內殿牆壁以及四位天使揭示的羔羊的圓盾（médaille）為止，填滿著美麗的馬賽克。（大橋功）

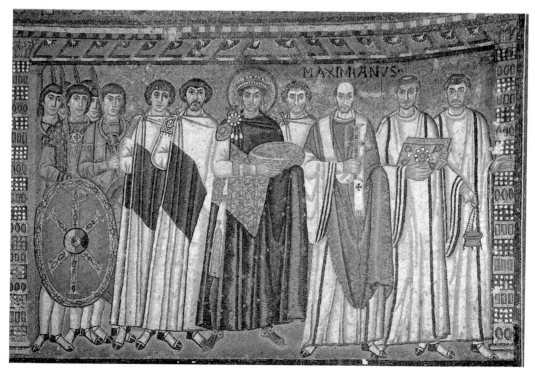

# 〈沃爾姆斯大教堂〉

十二～十三世紀　德國，萊茵蘭德－普華爾滋州

**6**

這是從西側看到矗立於德國西南部萊茵河左岸小高丘上的大教堂。前方突出部分是西邊大殿。左頁攝影是從東北眺望的全景，在那裡可以看到另一個東端內殿。一般設有祭壇與聖歌隊席位的大殿只有位於教堂東側。

這座大教堂東西各設有大殿。西大殿也稱為西室，在中世紀與羅曼樣式時代的德國，時常可見。基本的構造是，聳立著具有禮拜堂的中央空間成為大塔，兩側以塔樓將其夾住。也有人指出，擁有塔的歐洲教會建築的原型正是這座教堂。這種雙重內殿的大教堂入口設置於南北側。

東內殿的外壁是平面垂直壁，西大殿表示出多面體的突出複雜構造。其背後明顯具有八角塔，左右控制著圓塔。這是舒緩而具有量感的建築。正面祭壇室可看見巨型張開的圓形窗戶。到處可以看到圍繞著稱為「小長廊」的低矮裝飾迴廊，外壁全體建立著稱為倫巴底帶子的大小半圓拱門狀的房間裝飾。處處增飾著小型雕刻，厚重之中給人感受到纖細且華麗的裝飾感。

纖細外觀上加上細膩表現，傳達出萊茵地方羅曼式教會的建築特色。

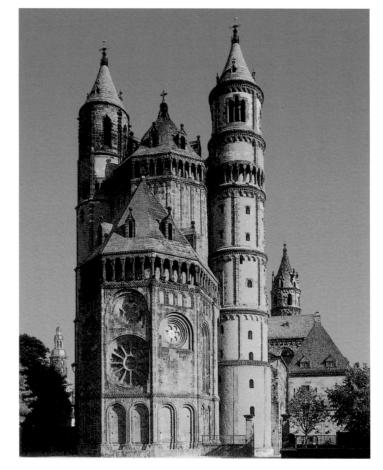

■談論中世紀建築之際，「拱」（arch）的構造不能避而不談。誠如埃及、希臘的建築一般，柱子與柱子之間，採用一種稱為枺石這種單一巨大石材作為橫跨的工法，代替這種工法，改採的工法是，將削成扇形的小砌石堆疊成半圓形，用以連接兩根柱子之間。因此石造建築的開口部分得以更為廣大，且安全，費用也更便宜。

是由建造這種「拱」所建造成的隧道般的構造。拱形擁有向外頂起的橫壓力。為了將其頂住，必須要厚重且堅硬的石壁。羅馬式教會之所以窗戶很少，稍微給人生硬印象也是這種原因。為了解決這種難題，出現「拱形圓頂」（vault）這種天井工法。這是採用十字形交錯而成的天井，交叉部分的天井變成每個樑間的獨立空間。交叉肋骨圓頂補強這種構造的骨架部分，於初期羅曼式。貫穿這座大教堂的中央長廊，呈現其過渡性樣式。是終於變成哥德式建築（詳見7）的內部空間之基本形式「中央長廊」（nave）。

《沃爾姆斯大教堂》正式名稱為「聖彼得大教堂」，與邁茲、許派亞共同稱為「皇帝大教堂」（Kaiser Dome）。它們都是表示神聖羅馬帝國皇帝權威的德國羅曼樣式的壯麗的歷史性建築。這座大教堂動工於十一世紀，中途傾毀，直到完工為止耗時兩百餘年，就時期而言，當時已經是哥德時代，只是其建築還保有當初羅曼樣式的統一性。

（小林修）

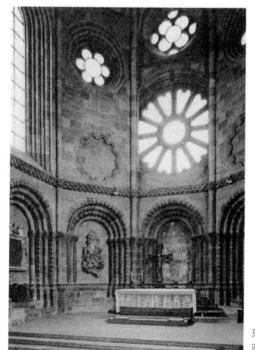

東大殿外側（上圖）
西大殿內部（左圖）

從西北方角落眺望，到祭壇為止的中央長廊長度東西約一三○公尺，天井高度三十七公尺，是座巨大教堂。兩根尖塔夾住西正面入口，上面是巨大薔薇窗戶。向著天空聳立的大尖塔是哥德樣式的象徵，表示對神居住的天上之無限憧憬。

從古代以來即稱為「國王之門」的西正面的三扇門，刻滿神聖主題。中央門的半月形空間上面，坐著象徵四福音作者的動物，亦即翼人、鷲、獅子以及公牛所圍繞著的「榮光的基督」，其周圍有啟示錄中的長老與天使。左右門上面圍繞著「基督升天」、「寶座聖母」以及圍繞著他們的自由七學藝、黃道十二星座，象徵基督宗教的宇宙觀。門的側面圓柱雕刻著「眾王之王」基督所提及的舊約聖經的人物。這座建築脫離羅馬式建築的抽象性雕刻表現，給人感受到人性。

哥德建築的魅力之一，或許是光的藝術、彩繪玻璃。夏特大教堂內部使人實際感受到「神是光」。充滿著世上所未有的光線。特別是清澈的優美藍色，以「夏特的藍色」聞名。接近一八○扇的窗戶都鑲滿彩色玻璃的精緻細膩的神聖故事。西正面是最後審判，北側是以馬利亞為中心的舊約的預言者們，南側是以基督為中心的新約世界，表現出過去、現在、未來的基督宗教的世界觀，為無法閱讀文字者所需的圖解。

# 〈夏特大教堂〉

十三世紀前半重建　法國，波斯地區，烏爾—埃羅瓦爾縣，夏特

美麗的聖母彩繪玻璃

「國王之門」（西正面入口）的人像圓柱群

■哥德樣式是在羅曼樣式之後誕生的中世紀建築樣式。夏特則是其中最古老的樣式，西正面北塔是哥德樣式，南塔則是羅曼樣式。都是石頭建造；哥德樣式與穩定的羅曼樣式比較之下，給人輕快印象。之所以如此，是因為去除牆壁的笨重的量塊感。其構思在於使用收縮拱形所構成的空間，亦即交叉肋骨圓頂。高大的天井重量傳達到稱為「肋骨」（rib）的骨架，分散到四方的收縮柱子，由此向四方散開。因為連接這種部分，建造出中央長廊部分與彩繪玻璃。交叉的拱門前端構成尖頭形，強調上升感。問題是柱子如何承受龐大的橫壓力。支撐這種力量的是，從建築物側面伸展開來那種如同足部般的扶壁。為了使採光以及帶給人厚實感，壁面被刨空，填上各種雕刻、創意，稱此為「飛扶壁」（flying buttress）。

　「大教堂」的原文是 'Cathédrale'（法文）、'Dom Münster'（德文）、'Duomo'（義大利文）等的翻譯，意味著天主教主教座堂所在的教堂、本山。夏特大教堂奉祀著相傳為馬利亞聖告時所穿著的「聖母馬利亞衣服」的聖遺物，自古以來即成為馬利亞的崇拜地。現在的建築是一一九四年大火災之後，從其遺跡中再次重建而成，是蘭斯、阿米安大教堂的先驅。夏特大教堂是神的宅邸，同時也是將哥德樣式姿態傳承到今日的中世紀寶庫，已經被登錄為世界人類文化遺產。（小林修）

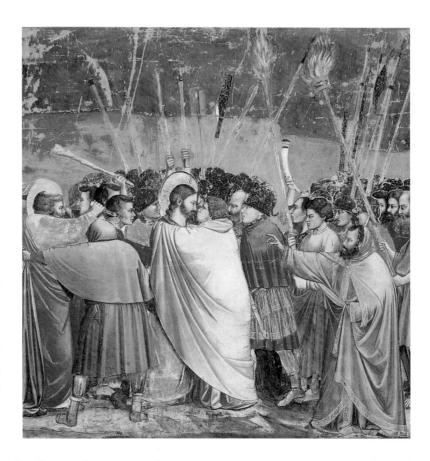

這是構成禮拜堂牆壁核心的二十五面「基督傳」中，也稱為〈猶大的吻〉的「逮捕耶穌」場面。最後晚餐的晚上，耶穌弟子猶大僅為了三十枚銀幣，將自己老師出賣給耶路撒冷祭司長。祭司長向來痛恨耶穌，猶大告訴他，明天，自己吻的對象即是那人。

早上天還未明的時刻。穿著黃色衣服的猶大靠近耶穌，說聲：「老師」，想要接吻。透過這個暗號，吹起號角，右手邊的祭司長帶領著羅馬士兵，將耶穌圍繞起來。他們拿著火把，揮舞著木棒，想要逮捕耶穌，這是正從左右兩邊靠近的瞬間。畫面左端是弟子彼得，因為這種突發事件，憤怒之餘想拿著刀子割下祭司長僕人的耳朵，背對著我們試圖加以阻止的則是士兵。逮捕的場景是基於聖經記載，由人性、戲劇般組成畫面。

猶大的臉被表現為醜陋且邪惡的相貌。這一相貌與安靜凝視著他的高雅的基督臉龐形成鮮明對比，吸引著人們的視線。描繪擁抱耶穌的猶大衣服衣紋的弧形前端，擺向祭司長腳部，一看就知道他是同夥的主導者。的確是卓越的畫面構成。這個時期，除了喬托本人之外，沒有畫家可以將人類內心的動作以眼睛可見的豐富表情描繪出來。

# 8 喬托・德・彭德涅〔義大利，Giotto di Bondone, 約1266～1337年〕
# 〈猶大的吻〉

哥德樣式

約1305年　濕壁畫　185×200公分　義大利，帕多瓦・史克羅維尼教堂

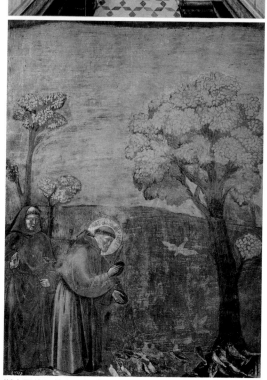

■ 中世紀開始到文藝復興美術的巨大變化中，可以看出繪畫表現上的寫實主義。那是描繪出聖經所說的神聖故事，以更如活人的現實感來描繪出來。這幅喬托壁畫是其先驅例子。他努力構思的是，立體表現對象所需的明暗法，增加空間景深的透視法。特別是透視法是從一定視點試圖將自然表現為如同親眼所見般的手法，正可說象徵著文藝復興這種以人為中心的精神。

一般認為使文藝復興樣式完成的是馬薩喬（詳見 **10**），而開拓出足以到達那種道路的重要畫家則是這位喬托。根據傳說，齊馬布耶發現身為牧羊少年的喬托之才能，收為弟子，最後喬托集其大成。在佛羅倫斯的烏菲茲美術館當中，並列著這兩位師徒的聖母子畫像。相較之下，可以實際看到文藝復興繪畫的步履到底如何發展。喬托作品中值得注目的是，亞西西的聖法蘭西斯教堂壁畫。這座教堂是由放高利貸而為贖罪的斯克羅維尼家族所建造。教堂的天井呈現琉璃色的天空，上面閃爍著群星，內部除了描繪著「基督傳」以及與其對面的「馬利亞傳」之外，還有寓意像與最後的審判圖。

倫斯的聖塔克羅奇教堂壁畫也是有名的，衡量喬托真偽的標準則在帕多瓦的聖塔·馬利亞·亞拉·亞雷娜禮拜堂法蘭西斯柯〉。此外，佛羅

（小林修）

斯克羅維尼教堂內部（上圖）
喬托·德·彭德涅，
〈對小鳥傳教的聖法蘭西斯柯〉，約1296－99年，義大利，亞西西，聖法蘭西斯教堂（下圖）

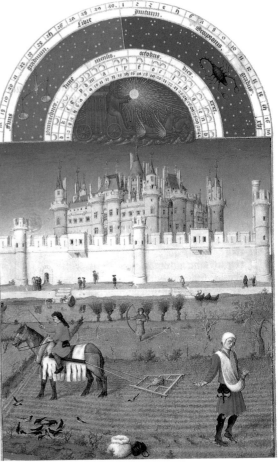

還畫有讓鳥驚嚇的弓繩。塞納河在其背後深處流淌著，小船停泊，人們錯落地站在岸邊。裡面的城堡是魯瓦爾城，現在已成為羅浮宮。繪畫上方描繪半圓形的天體圖，星座有天瓶座與天蠍座，可以知道這幅繪畫的季節是十月。這是領主貝利公爵所看到的秋天光景。

然而，這幅繪畫的尺寸是兩張明信片大小左右。我們沒有看過這麼小的繪畫。這幅繪畫是描繪於祈禱書上面的插圖，稱為「寫本插圖」或者「纖細畫」。《貝利公爵最華麗時禱書》上，正如這幅繪畫一般，收集著十二幅表示各種季節的「月曆畫」；其中最令人自然而然感受到景深感的是這幅繪畫。其的空間廣度、畫面的精密度使人產生錯覺。實際上這幅繪畫是描繪於祈禱書上面的插圖，

他的許多繪畫則給人感覺到大地被置於畫面上方一般；而這幅繪畫的大地則往畫面深處後退。這是幾何學透視法發明以前的感覺透視法，眼睛習慣於此；最後，終於這種手法透過法蘭德斯的凡・艾克等的手，成為北方文藝復興繪畫的特色。

## 9
城牆圍繞著豪華城堡以及其前景的開廣且悠閒的田園風景。右前方，穿著藍色服裝的農民播種小麥種子，其左側收來了烏鴉，叼取種下的種子。左後方，乘著馬匹的紅色服裝的農夫，正拉著放著重石頭的耕具在犁田。已到麥田頂點，農夫揮舞著馬鞭使馬匹轉彎。幾乎畫面正中央，豎立著拿著弓箭的麥草人，

## 9
哥德樣式

# 林堡兄弟〔尼德蘭，frères Limbourg, 約1390～1416年〕
## 〈貝利公爵最華麗時禱書〉「十月圖」

1413～16年　羊皮紙、水彩　22×13.5公分　法國，香迪，康迪美術館

所謂時禱書不是聖職人員所使用，而是世俗教徒個人為禮拜所需而製作的祈禱書。集合著一天當中固定時刻應唱頌的祈禱語言，隨著文字內容往往彩繪著豪華的插圖、裝飾。通常每年以表示基督宗教聖人祭祀日的日曆為始，上面描繪著表示各月主要行事與星座的十二宮插圖。

在一四四五年活版印刷術發明以前製作書籍都是手工書寫，人們稱此為「寫本」或者「繕寫書」。再者，中世紀的大部分書籍都是以傳布基督宗教為目的，因此，書籍製作本身也成為宗教活動的基礎。但是，文字逐字抄寫，完成一本書籍，必須集中相當注意力以及耐心。因此，將專門匠人聚集在附屬於教會、修道院

「四月圖」（左圖）， 相傳為尚·哥倫布的「大衛的祈禱」（右圖）

的寫本工作室，分配工作。最後，他們使用優美手法來裝飾文字，附上插圖，因此中世紀的寫本書逐漸變得優美而華麗起來。

其中出身於尼德蘭的保羅、赫曼與約等三位林堡兄弟，在專注於金銀細工的學習之後，來到法國，受到藝術愛好者貝利公爵所庇護，在寫本書上面發揮卓越的才能。因為其內容出色精彩，所以被形容為「最華麗」的時禱書，他們想將此獻給舉世少有的藏書家與寫本收藏家貝利公爵。但是，不論貝利公爵或者林堡三兄弟都在尚未看到這本時禱書完成前就去世了，七十年後，尚·哥倫布這位畫工繼續完成這本書籍。

（泉谷淑夫）

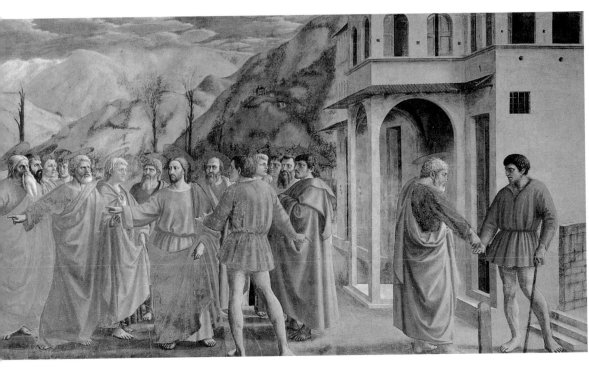

這幅繪畫主題是新約聖經馬太福音所說的奇蹟故事。有趣的是，循著時間展開三種場面，卻又同時吸納到同一畫面的「異時同圖」的構成。耶穌一行人來到卡貝那姆城鎮時，被這座城的收稅官吏要求繳納神殿稅。首先，中央場面，站在基督右邊的彼得呈現出許多發怒表情。耶穌似乎為了平息這種場面，指著海邊，命令彼得去釣魚。彼得在成為耶穌弟子之前曾經是漁夫。畫面左端描繪著，在海邊彎下身體從釣得的魚隻口中取出銀幣的彼得樣態。右邊場面，則是將銀幣交給收稅關吏的場景。

這三種場面並非是向來的純粹故事解釋、圖解這種呆板構成，而是巧妙地將觀賞者融入現實空間表現中。請大家注意，右邊描繪的建築物與其相連的丘陵，擔負著將我們視線拉到畫面深處的角色。而且其視線自然而然地凝縮到耶穌臉部。耶穌回應收稅官員要求，安靜地對彼得說話，從這裡開始這幅奇蹟故事。

10　初期文藝復興

# 馬薩喬〔義大利，Masaccio, 1401～1428年〕
## 〈貢稅〉（局部）

約1427年　濕壁畫　255×598公分　佛羅倫斯，聖塔・馬利亞・德爾・卡爾米涅教堂，布蘭卡契禮拜堂壁畫

■本來在二次元平面上，使人感受到三次元寬廣與深度的空間表現，被稱為透視法，一般稱為遠近法。

在收縮觀看者視線的消失點上配置著故事主角耶穌這種戲劇性演出以後也為李奧納多‧達文西〈最後晚餐〉承襲下來。〈貢稅〉上圍繞耶穌左右兩側的角色是彼得與稅吏。雙方張開雙手，激烈爭辯著。我們好像看到眼前展開的舞臺劇一般。圍繞四周，專注事情發展的弟子表情都有其個性，其動作栩栩如生。馬薩喬相信：「繪畫的本質不外是如實地以線描與色彩毫不雕琢地正確再現栩栩如生的自然。」

〈貢稅〉原本描繪宗教題材。佛羅倫斯的富裕絹織品商人布蘭卡契家族，計畫以壁畫形式裝飾位於聖塔‧馬利亞‧德爾‧卡爾米涅教堂的家族

禮拜堂。於是，選擇了梵諦岡所禮敬的聖彼得的奇蹟故事。當時宗教畫流行「國際哥德樣式」（詳見9）絢爛裝飾樣式。只是，這幅壁畫製作中，馬薩喬捨棄所有過剩裝飾性，在使用透視法的統一現實空間中，組合進去這樣的神聖故事，嘗試在當中合理地配置忠

實於自然的人體群像。這幅繪畫表現過於樸素般的自然。但是，其宏偉的存在感卻撼動我們。據說，馬薩喬藉由這種樣式，創始繪畫上的「文藝復興樣式」。這幅〈貢稅〉是位居文藝復興根源的歐洲寫實主義繪畫原點的重要作品。（神林恒道）

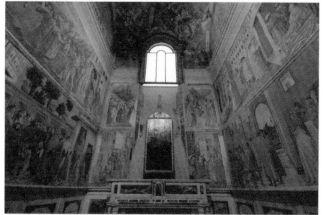

佛羅倫斯，布蘭卡契禮拜堂全景

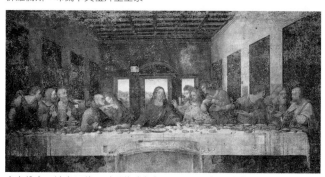

李奧納多‧達文西的，〈最後晚餐〉，1495-98年，米蘭，聖‧馬利亞感恩大教堂，修道院餐廳壁畫

# 〈阿諾菲尼夫妻肖像〉

## 楊・凡・艾克〔尼德蘭〕Jan van Eyck, 1390～1441年〕

1434年　木板、油彩　81.8×59.7公分　倫敦，國家畫廊

**11**

據說，為了當時居住在布呂喬的義大利商人阿諾菲尼夫妻結婚紀念，描繪了這幅作品。從左側窗戶射進來柔和光線，洋溢著不怎麼寬敞的房間，房間中央的兩人牽手為結婚起誓。背後有床，兩人之間有小犬。丈

夫腳底旁邊有脫掉的涼鞋，背後也可看到妻子的紅色涼鞋。大白天，在金屬製吊燈上只有看到一根點燃的蠟燭。這些都是象徵愛的誓約的有關場景。其中較重要的是掛在牆壁上的鏡子。我們注意一看，在雕製著基督受難裝飾的圓形鏡面上可看到夫妻的背後光景，窗戶打開，映現出正進入兩位穿著黃色與綠色服飾的人物。他們是這場結婚參加者。這個鏡子上面的牆壁上，記載著「楊・凡・艾克在此，一四三四年」的銘文，可以知道鏡中兩人中的一人是這幅畫的作者。這幅畫就是名符其實的夫妻的結婚證書。

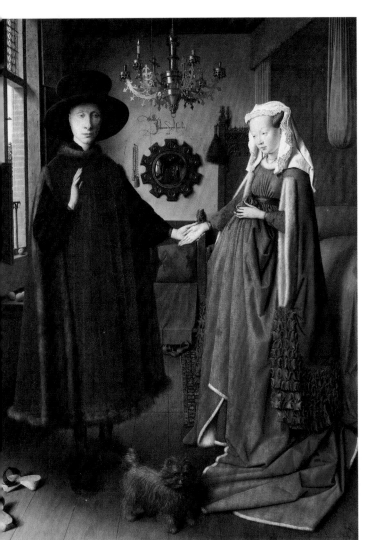

問題是鏡子所在的位置，正好位於透視法的消失點上。我們的視線自然被納入這張鏡中。鏡子映現出參與結婚者的容貌，的確是不怎麼喜歡的想法。與此同時，值得注目的是，畫面處處都是徹底的細膩描寫。出色地描繪出冰冷的金屬光澤、或者給人溫暖感覺的皮毛感覺。因為這時候開發出油彩技法，使得這種微妙表現得以成為可能。這幅繪畫的畫家楊有一位兄長菲貝爾

德，據說由這位兄長發明油畫，正好位於透視法的消失畫。而且，兄弟兩人驅使這種技法，描繪出〈根特祭壇畫〉。正確的說法應該是，這種技法在此之前雖已存在，但由這位兄長在技術上加以改進與完成。

相對於義大利文藝復興，同時期的北歐美術，時常使用「北方文藝復興」這種用語。「北方文藝復興」的開端是凡・艾克兄弟的藝術。兄弟兩人活躍於歷史學者霍伊茲哈（Johan Huizinga）名寫作《中世紀之秋》（Herfsttij der Middeleuwen）舞臺所在的勃頓地公國（包括從北法國到現在的荷蘭、比利時等地區），當時該地的毛織品產業號稱北歐唯一財富。在此開花結果的美術

稱之為尼德蘭美術，其中心地是法蘭德爾地方。荷蘭獨立之後，人們稱呼荷蘭繪畫

為法蘭德爾繪畫。

（神林恒道）

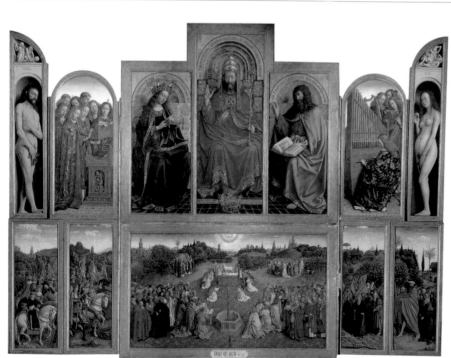

凡・艾克兄弟〈根特祭壇畫〉，1425-32年，根特・巴菲大教堂

這是大家都知道的《新約聖書》記載的著名傳說。在列柱與拱形迴廊一角，處女馬利亞彎下腰來。大天使加百列正出現在她前面，告知馬利亞懷了神之子。馬利亞對於突發事件感到困惑，手放在胸前，直接問道：「是我嗎？」但是，在她頭頂上已經閃爍著標示神聖徵兆的光環。

中央背後的小窗戶上，設定為透視法的消失點，藉此讓觀看者視線拉到奇蹟的舞臺上。然而，卻看不到除此之外的細膩、多餘的小道具。這是一幅排除所有多餘東西的極為樸素的畫面構成。除了天使羽毛的鮮豔色彩之外，全體色調給人柔和穩定的印象。一般而言，天使耀眼的純白色衣服，在此也以淺粉紅色調來描繪。馬利亞的服裝，原本必須在意味著天空的藍色法袍上加上象徵慈愛的深紅色衣服，然而在此則塗上淡綠色。

畫家神父佛拉・安傑利科絲毫沒有造作，將全然虔誠的祈禱忠實地凝縮在畫面。他沒有一般畫家的自負。據說，他是藉由神的恩寵自然地驅動畫筆。在畫面下方用拉丁語寫著：「經過她的前面，仰望純潔而完全無垢的馬利亞聖姿時，不要忘了唱頌：『歡迎您！馬利亞』（Ave Maria）！」

**12**
初期文藝復興

# 佛拉・安傑利科〔義大利，Beato Angelico, 1387～1455年〕
## 〈聖告〉

1437～46年　濕壁畫　230×321公分　佛羅倫斯，聖・馬可修道院

■ 這件作品是聖・馬可修院的壁畫。濕壁畫是在底層顏料還未乾時，採用水融性顏料描繪，與油畫比較下，較少褪色，所以即使現在其顏色依然保持相當好。

描繪聖經場面時，必須要有宗教繪畫的特定約定俗成的事件。佛拉・安傑利科所描繪的另外一件〈聖告〉、李奧納多・達文西的〈聖告〉上面，依據其規定，描繪著象徵純潔的百合花，象徵聖靈的鴿子以及馬利亞身旁的書籍。然而，這件作品上沒有這些象徵。可以說，僅只依據佛拉・安傑利科自身的深刻信仰，呈現出這種簡潔且樸素的畫面。

佛拉・安傑利科出生於佛羅倫斯的維其奧。一四二○年前後成為聖道明修道院的修士，開始時從事宗教寫本書

籍的裝飾工作，而後描繪集會室、修道室的壁畫。因此，他的作品僅限於宗教主題。他從哥德樣式大家羅連左・莫那科、馬薩喬等作品學習到空間、人體的三次元描寫，藉由鮮豔色彩描繪出虔誠、高潔的人物，確立了獨自畫風。

現存一百二十件作品當中，可確定為真跡的作品有四十五件左右；這是因為有許多作品是工坊畫師的集體製作的作品，故而判定困難。此外，「安傑利科」的稱呼，意味著「如天使般」，這是他死後才被取的名字，使人想起他虔誠的信仰與令人歡喜的人格。一九八二年，羅馬教皇約翰・保祿二世以追諡殉教者、偉大教徒稱號，將其列敘為相當於準聖人的福人。（新關伸也）

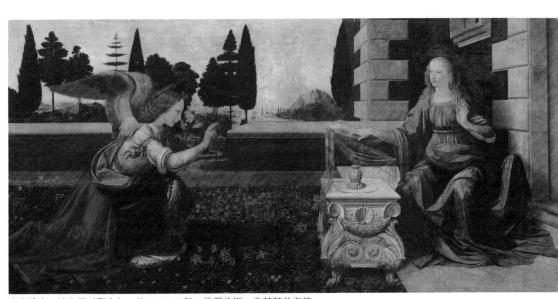

李奧納多・達文西〈聖告〉，約1472-73年，佛羅倫斯，烏菲茲美術館

這對肖像畫，亦即雙連肖像畫描繪當時統治烏爾比諾的菲德理科‧達‧蒙特菲爾特羅公爵與夫人巴提斯塔‧史霍爾左，背面描繪著讚頌各種道德的寓意畫。右邊的大公爵戴著紅色菲爾特帽子，穿著無裝飾的直桶領上衣；另一幅夫人肖像則以緞帶編織金髮，戴著豪華寶石的髮飾與珍珠項鍊，黑色上衣可以看到用金線刺繡的袖子。無數裝飾品表示財力雄厚。這些服飾品相當珍貴，往往被引為服飾史研究的資料。

依據金幣浮雕的正側面肖像畫，當時並不稀奇；大公爵的臉部與公爵夫人面對面，描繪其左側；其實當中蘊含祕密。烏爾比諾公爵是一位文武兼備的君主，在騎馬比賽時為長槍所刺，眼睛失明，此外他還有一隻畫面上的醜陋鼻子。因此，他要求畫家描繪沒有受傷的左側臉部。

另外一個特徵是兩人背後的廣大全景風景。綿延的城堡與浮動著船隻的湖泊，遠山藉由空氣透視法被畫得彷彿晚霞一般。在這種精密的自然物的描寫上，可以看到受到尼德蘭繪畫影響。只是，到底描繪哪裡的風景呢？各種說法皆有，烏爾比諾附近，或者為了代替簽名，在其背景上描繪著畫家居住的波爾科‧聖‧塞波爾克羅城。

13 初期文藝復興

皮埃羅‧德拉‧法蘭契斯卡〔義大利，P.d.Francesca, 1415～1492年〕
〈烏爾比諾公爵夫妻肖像〉

1472～74年　木板、油彩　各47×33公分　佛羅倫斯烏菲茲美術館

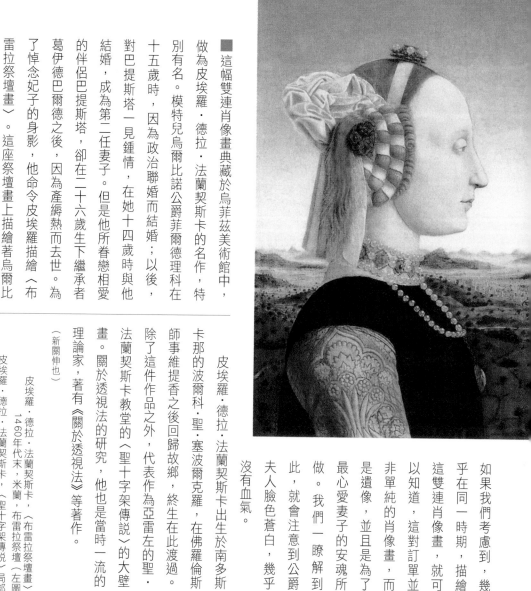

■這幅雙連肖像畫典藏於烏菲茲美術館中，做為皮埃羅・德拉・法蘭契斯卡的名作，特別有名。模特兒烏爾比諾公爵菲爾德理科在十五歲時，因為政治聯婚而結婚；以後，對巴提斯塔一見鍾情，在她十四歲時與他結婚，成為第二任妻子。但是他所眷戀相愛的伴侶巴提斯塔，卻在二十六歲生下繼承者葛伊德巴爾德之後，因為產褥熱而去世。為了悼念妃子的身影，他命令皮埃羅描繪〈布雷拉祭壇畫〉。這座祭壇畫上描繪著烏爾比諾公爵夫妻以及生後不久的葛伊德巴爾德。

皮埃羅・德拉・法蘭契斯卡出生於南多斯卡那的波爾科・聖・塞波爾克羅，在佛羅倫斯師事維提香之後回歸故鄉，終生在此渡過。除了這件作品之外，代表作為亞雷左的聖・法蘭契斯卡教堂的〈聖十字架傳說〉的大壁畫。關於透視法的研究，他也是當時一流的理論家，著有《關於透視法》等著作。

（新關伸也）

如果我們考慮到，幾乎在同一時期，描繪這雙連肖像畫，就可以知道，這對訂單並非單純的肖像畫，而是遺像。我們一瞭解到此，就會注意到公爵最心愛妻子的安魂所做。並且是為了夫人臉色蒼白，幾乎沒有血氣。

約1454—64年，亞雷左，聖・法蘭契斯卡教堂主禮拜堂（右圖）

皮埃羅・德拉・法蘭契斯卡，〈聖十字架傳說〉局部，

1460年代末，米蘭，布雷拉祭壇（左圖）

皮埃羅・德拉・法蘭契斯卡，〈布雷拉祭壇畫〉，

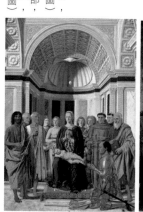
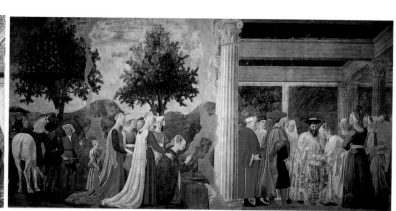

# 珊德羅‧波蒂切利〈維納斯的誕生〉

〔義大利，Sandro Botticelli, 1444～1510年〕

約1483年　蛋彩　172.5×278.5公分　佛羅倫斯，烏菲茲美術館

**14**

乘著金色邊緣的巨大貝殼，被春風吹到海邊，她是剛從海水泡沫中誕生的美與愛之女神維納斯。漂亮金髮被風吹拂，害羞地從貝殼踏出一步，站立到岸邊。女神姿態據傳是以梅迪奇家傳維納斯古代雕刻為模特兒。

畫面左邊，臉頰鼓起正在吹風的是告知春天到來的西風之神塞菲洛斯。抱住他的是他的妻子花神弗蘿拉。從女神嘴角吹散薔薇花朵，似乎正在祝福維納斯誕生。右邊森林出現季節女神霍拉靠近過來，張開華麗的花朵刺繡衣袍。彷彿想要將我們眼前那種令人目眩的優美裸體包裹起來。在平靜的海上突出幾重海角，綿延到我們眼前。拍打到海灘的波浪，製造出彷彿重疊魚鱗般的裝飾模樣。霍拉後面的暗綠色樹林，似乎是橘子林。

包括這件作品在內，大家讚嘆波蒂切利那種無人能及的流暢的纖細優美線條。色彩明亮輕盈，成功映照出地中海的柔美陽光。除此之外，維納斯到底飄到哪裡呢？邱特拉島（西特拉島），接著由那裡也到達基普羅斯島。

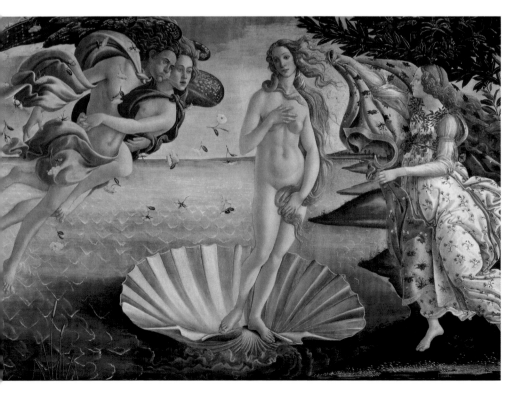

■這是件梅迪奇家族訂購的作品，與〈春〉構成兩組寓意畫連作。在鑑賞的場合，我們必須要事先注意到，兩幅作品是單一主題的一對作品。這兩件作品現在展示在烏菲茲美術館最廣大的「波蒂切利廳」。

這個美麗的維納斯真的出自於真實模特兒嗎？根據傳說，她是被謳歌為當代絕世美女西蒙涅塔·維斯普契。西蒙涅塔是熱內亞的豪門出身，傳說是豪華公羅連左·狄·梅迪奇弟弟朱理亞諾的戀人，容貌美麗，因為罹患肺結核，以二十三歲年輕之年隕落。因為她的美貌以及與朱理亞諾之間的戀愛故事，成為激發波蒂切利、皮埃羅·狄·柯吉莫為首的當時佛羅倫斯眾多詩人、畫家的想像力。

波蒂切利被義大利文藝復興最大藝術奧援者梅迪奇家族以及其周邊的人所敬愛，得以充分發揮其繪畫才能。但是，羅連左去世後，他開始逐漸遠離明亮的畫風，受到聖馬可修道院長，被稱為怪神父的沙烏那羅拉影響，描繪許多類似中世紀般的宗教畫。這意味著文藝復興的一種結束。到了十九世紀，英國拉斐爾前派的畫家們才再次肯定當時幾乎被人們遺忘的波蒂切利。（新關伸也）

珊德羅·波蒂切利，〈優美的西蒙涅塔〉，約1478-80年，東京，丸紅株式會社（上圖）
珊德羅·波蒂切利，〈春〉，約1482年，佛羅倫斯，烏菲茲美術館（右圖）

# 〈自畫像〉

## 阿佛雷希特·丟勒〔德國，Albrecht Dürer, 1471～1528年〕

1500年　木板　67×49公分　慕尼黑·古代繪畫館

**15**

在黑暗中，身穿毛皮衣領的外套，丟勒正凝視著我們。這個人物到底身處何處呢？請看他的眼睛，映照著窗戶格子，大家知道了吧！金色頭髮與鬍鬚，一筆一筆細筆描繪。壓住衣領的右手動作，是基督的祝福姿態；準確表現出手指甲上浮現的纖細血管。深入的自然觀察與寫實的精妙是丟勒藝術的真本事所在。其藝術要點

是，「藝術隱藏在自然中，將其抽離出的是藝術家。」與其是將對象符合型態般地加以理想化，優美地表現；毋寧是以自然為師，細膩到細部為止的觀察與表現對象，對於丟勒而言，這是最重要的事情。

一般自畫像都是側身向著鏡子擺出姿勢；在此丟勒則迎向正面。這個姿勢原本只有在描繪救世主耶穌時才採用。當時有「模仿基督」的思想，亦即，將基督的生活方式作為自己典範之想法。丟勒或許是模仿自此。

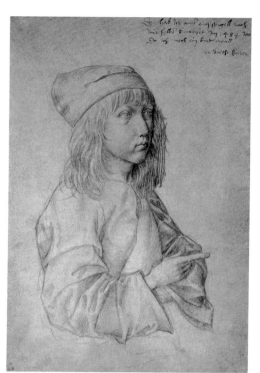

阿佛雷希特·丟勒，〈自畫像〉，1484年，維也納，阿爾貝提那素描版畫館

■ 文藝復興之後，藝術家強烈意識到創造的個性，於是開始出現許多自畫像。當初畫家在被委託的作品中並非簽上自己名字，而是以次要出場人物的姿態出現畫面上。其中，最初描繪獨立自畫像的是丟勒。現存四幅自畫像當中，最古老的一件是十二歲到十三歲之間，使用筆端溶接銀的銀筆進行素描。這是西洋美術最早的獨立自畫像。以後的三幅是油彩；這件一五○○年自畫像是最後一件。畫家的左邊是由大寫字母 A 與 D 組成的文字，右邊則記載「二十八歲自畫像」。

所謂「北方文藝復興」這句話，在這種說法普遍化之前，這個時代被稱為「丟勒的時代」。誠如由此可知

一般，丟勒才是足以與李奧納多·達文西、米開朗基羅並肩，位居代表北方歐洲的最偉大畫家之地位。丟勒年輕時代，到義大利、尼德蘭遊學，學習到許多東西；然而，其天生的德國風格絲毫沒有喪失。代表作品之一為描繪基督四位門徒的〈四位使徒〉。這是基於當時人們通曉的四血液論（多血質、膽汁質、黏液質以及憂鬱質），描繪出各自性格。他同時也是出色的版畫家，在此領域可以與林布蘭特同樣稱為西洋美術史上最偉大的畫家。（神林恒道）

阿佛雷希特·丟勒，〈四位使徒〉，1526年，慕尼黑·古代繪畫館（右圖）

16

從擺放大教堂旁邊稱為「巨人」的大理石巨岩中，雕刻出這座〈大衛像〉。這座像的高度有四公尺以上。僅只如此就足以震懾觀賞者。這是少數古今雕刻中的卓越作品。

大衛到底是何人呢？根據《舊約聖經》記載，大衛為牧羊人出身，成為往後以色列國王。現在，大衛正獨自一人面對以色列敵人非利士人的豪傑歌利亞。面對著攜帶巨大長槍，身穿盔甲的巨人歌利亞，大衛的武器只有保護羊群、驅離狼群的皮製投石器。

我們再一次看這座像。身體緊繃的年輕人，右手緊握著石頭，左肩放著投石器，目光炯炯有神，凝視著前方。實際上，我們眼中看不到歌利亞的姿態；然而彷彿在兩人對視之間，火光四射的緊張感正叭叭作響。

全身灌注力量的這座雕像，腿部承載體重，身體輕微扭動。這樣充滿動感的姿勢，是米開朗基羅從研究古代雕刻中學習來的。再者，這座巨像從下方往上看，看起來充分具有平衡感，頭部與手部約略雕得大一些。

## 米開朗基羅・布奧那羅提〔義大利，Michelangelo Buonarroti, 1475～1564年〕
## 〈大衛像〉

16
義大利文藝復興

1501～04年　大理石　像高410公分　佛羅倫斯，亞爾德米亞美術館

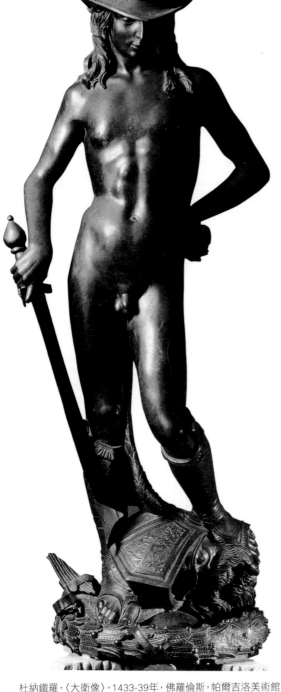

杜納鐵羅，〈大衛像〉，1433-39年，佛羅倫斯，帕爾吉洛美術館

■在這場戰爭中，大衛所投出的石頭，正巧打中歌利亞的額頭，歌利亞倒下，大衛拔起歌利亞的劍，砍下他的頭顱。這成為以色列軍隊出擊的暗示。向來的大衛雕像，誠如在杜納鐵羅的〈大衛像〉上面所看到的一般，製作成腳下放著巨人歌利亞的頭顱，手上拿著劍，擺出勝利者姿勢。但是，米開朗基羅依據新的表現，與向來的大衛像的傳統樣式分道揚鑣。

對於米開朗基羅而言，藝術可以

理解為「創造人類」的不斷挑戰。雕刻是以鑿子鑿出封閉在大理石塊中的人類姿態與靈魂，使其出現在這世界；他自覺到這樣的工作與驕傲。

李奧納多・達文西、拉斐爾以及米開朗基羅三大巨匠之中，米開朗基羅最為長壽，其作品橫亙盛期文藝復興到矯飾主義時代之間。甚而，其躍動的表現也被稱為巴洛克先驅。李奧納多・達文西將繪畫置於藝術中的最高位階；如同與此對抗一般，米開

朗基羅則認為「繪畫是對雕刻的憧憬」，主張雕刻地位最高。這兩位天才藝術家相互意識到彼此為最大敵人，相互競爭義大利文藝復興的最高榮譽。他們相互激勵，才得以產生偉大作品。在〈大衛像〉上可以看到米開朗基羅的強烈鬥志，非常不可思議。

除此之外，在聖・彼得大教堂內部的馬利亞抱著從十字架上卸下的耶穌之〈聖殤〉，是唯一一座有著名的

作品，相當有名。 （新關伸也）

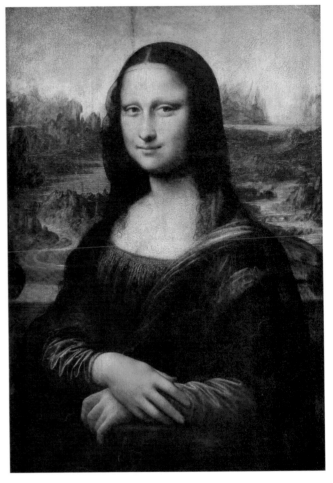

**17**

側坐，上半身稍微轉動，臉部以七分之三角度，看著我們。向來的肖像畫是正側面（詳見**13**）。這種姿勢是劃時代的事情。拉斐爾畫了與這幅〈蒙娜麗莎〉完全相同姿勢的女性畫像。嘴角些許上揚，似乎是在微笑的樣子。此外，看起來稍感媚視那樣的怨懟表情。這是依據渲染的（sfumato）這種渲染的技法來描繪的。頭巾下的額頭廣大，幾乎沒有眉毛。當時額頭廣大被視為美人，也有說法認為拔除眉毛是當時的流行。胸前衣服是細膩刺繡，從肩部開始披上薄薄披巾。蛻下芥子色厚袖子的手恰好與放在椅子扶手的手相疊，帶來畫面的安定感，同時呈現出不亞於臉部的豐富表情。

背景遠方，雄偉景色籠罩彩霞。背景時常畫上風景。只是，那是田園、都市的悠閒風光。而遠方卻是描繪挺拔險峻的起伏山巒。其前方可以看見湖泊，使人想起東方山水畫的風景。這是出自達文西想像力的獨創風景。另一種說法是，這位女性模特兒坐在往下眺望的陽台上，畫面兩側描繪暗示著這一場景的圓柱。

**17** 義大利文藝復興

李奧納多・達文西〔義大利，Leonardo da Vinci, 1452～1519年〕
〈蒙娜麗莎〉

約1503～06年　木板、油彩　77×53公分　巴黎，羅浮宮美術館

■畫中女性到底是誰呢？現在尚不明確。根據當時美術史家喬治‧瓦薩利的記載，她是當時佛羅倫斯貴族法蘭切斯可‧喬肯德的第三任妻子麗莎。因此這幅繪畫被稱為「蒙娜‧麗莎」或者「喬肯德」；此外也有一說，她是曼圖泛伯爵夫人伊沙貝拉‧德斯特，或者其弟子撒萊伊，甚而說是李奧納多‧達文西本人，總之毫無定論。也有說法認為，並非特定人物，而是描繪理想女性。歷史文獻上留下的記錄是，為了使模特兒心情愉悦，擺姿勢當中不覺得無聊，在一旁邊由演奏家演奏著音樂。

李奧納多‧達文西客死於法國安波瓦茲城後，《蒙娜麗莎》被安置在楓丹白露宮，路易十四又將其移到凡爾賽宮，甚而轉移到拿破崙手上。現為羅浮宮美術館典藏，一九一一年發生在羅浮宮美術館中被竊出的事件。兩年後，一九一三年犯人試圖販賣這幅作品，而被發現。

李奧納多‧達文西所使用的油彩技法之暈染法，是將主題輪廓模糊化的明暗技法之一。暈染輪廓，產生柔和表情。使用幾次重疊，塗上透明顏料的「透明淡色法」（glacis〈法〉）的描繪方法。《蒙娜麗莎》看起來似乎在微笑。甚而，這種明暗法在背景風景中，成為「空氣透視法」，更覺栩栩如生。正是，藉由符合萬能天才

的科學探尋心靈以及技術，才能描繪這幅作品。當時，繪畫與音樂、文學比較之下，在學藝中屬於低位階的領域；李奧納多則努力試圖提高繪畫在藝術中的地位。李奧納多‧達文西認為繪畫是科學的基礎，留下大量有關大自然的速寫。（新關伸也）

拉斐爾‧珊提，《馬達雷妮‧德妮》，約1506年，佛羅倫斯，碧蒂美術館（右圖）

# 〈樂園〉

## 西埃羅尼姆斯·波斯
〔尼德蘭，Hieronymus Bosch, 約1450～1516年〕

約1505～16年　木板、油彩　220×389公分　馬德里，普拉多美術館

**18**

左側的嵌板描繪著伊甸園。時間似乎是早晨。畫面下方，神牽著夏娃的手，介紹給亞當。這是人類被淫慾所吸引而墮落的徵兆。因此，我們看著四周，大野獸吃小野獸，也可以視為樂園崩毀的開始。中央畫板上展開著白天的誘惑與慾望的光景。雖沒有描繪顛倒的性行為，在某些地方卻可看到暗示這種行為。譬如，上部中央的小池子中，只有女性在洗浴，其周圍可以看到騎著各種動物的男士威武雜錯的這個畫面上，看不見小孩行蹤。更加增強印象，亦即在此所暗示的性行為貪圖歡樂而已。「樂園」是後世決定的名稱，乃出自於這幅畫板。

對面的右側畫板描繪著夜間的地獄光景。散佈著波斯自己獨特的奇妙主題，似乎看起來都是懲罰著耽於現世快樂的人類。譬如，畫面左下部，人類被綁在西洋琴上，穿刺在豎琴弦上。右側鳥頭形狀的撒旦，將人類吞入又排泄出來。如此恐怖的光景，以及右下方的豬形修女試圖接吻人類，都同樣給人幽默感。中央的頭戴管風琴樂器、兩根枯木穿著小舟當鞋子的所謂「木男」的臉，被視為波斯的自畫像。

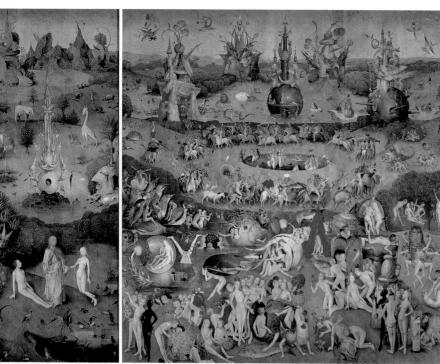

這幅繪畫是三連屏祭壇畫形式的宗教畫，中央畫板兩側則是兩幅雙屏畫板，如同蝴蝶頁般可以自由開關。關閉時，外側描繪著題為〈天地創造〉的黑白色調作品。禮拜時將畫龕，從外側的黑白畫面轉變到內側的鮮

豔畫面時，給人驚奇感受。

而且這幅繪畫，描繪著不同於一般宗教畫影像的奇妙世界。當時歐洲正流行著恐怖瘟疫，道德崩潰，普遍流傳著基督宗教的世界末日觀念。這幅繪畫是教會運用來勸誡世人的作品吧！波斯冷

靜地觀察那種時代、社會的同時，產生這幅前所未有的繪畫。

再者，這幅繪畫因為採用並非聚焦於一點的全景表現，並沒有限定觀賞點。但是，地獄場面，懲罰犯罪者的人們之種種主題，魅力十足。因此，即使今天，這些都以其特質，成為美術館的販售商品。

波斯本名為西埃羅尼姆斯・方・亞肯，波斯一名取自他曾生活過的橫跨現今荷蘭與比利時的尼德蘭（詳見**11**）的史赫爾特亨波斯城。波斯的特殊繪畫成就以後影響布魯格爾，二十世紀時，他被稱為超現實主義（詳見**80**、**87**）先驅。（泉谷淑夫）

外側〈天地創造〉

# 〈睡眠的維納斯〉

## 喬爾喬涅〔義大利，Giorgione, 1478～1510年〕

**19**

約1510～11年　畫布、油彩　108.5×175公分　德國，德勒斯登國立繪畫館

多麼不可思議的繪畫。背景為黃昏時節的美麗田園風景，裸體女性正睡覺著。草地上畫有做為靠墊或者脫掉的紅色衣服，如同床上紛亂的被褥。彷彿是兜不攏的剪紙圖案。當時作品名稱為「田園中睡眠的維納斯」，即使知道是維納斯，依然解不了謎題。為什麼呢？維納斯在戶外擺出不當的姿勢睡覺嗎？她的腳下，提香曾經增補上維納斯兒子邱比特，卻依然無法解決問題。的確，美術史中，無與倫比的優美裸體橫臥像初次在此出現。

如果觀賞著與〈睡眠的維納斯〉主題不相關的東西，我們可以看到丘陵上的城館、村落，草原遠方可看到的海洋以及籠罩的藍色霞光的山嶽等，在夕照中閃爍著光景，這些是表現出理想田園牧歌世界的風景畫。將這樣的景致毫無道理地與維納斯結合在一起，彼此之間並不恰當。接著，這個裸體與任何故事都沒有關係，而是鑑賞裸體美感所需的「以自我為目的的裸女」，其地位則與近代馬奈、雷諾瓦連貫的橫躺裸女美學系譜的開始。另一方面，做為解釋為低俗則是風俗史的觀點，也有認為是維納斯畫像，不過是祈求愛與多產的祝福結婚的繪畫，或者做為裝飾寢室以求私下愉悅的情慾鑑賞；然而這些都只是貶抑了喬爾喬涅的藝術而已。

■〈睡眠的維納斯〉是文藝復興期間，描繪出單一女性裸體的最初作品，成為橫躺裸女的原型。威尼斯畫派表現的技術特徵。柔軟的線條與豐富的色彩所描繪的維納斯是官能的，可以直接觸動人類感覺、感情。原本由威尼斯的貴族傑羅拉莫・馬爾切羅官邸所藏，當在此被發現到時，這是件未完成作品。據傳由他的弟弟兼弟子提香加以增補完成。但是，提香所增補的維納斯腳前方的邱比特，因為修補的緣故而被修改，現在已經看不見了。提香描繪與這件作品相同構圖的〈烏爾比諾的維納斯〉。到了十九世紀，馬奈在〈奧林匹亞〉中，並沒有描繪出維納斯，亦即神話當中的女性，而是現實世界的肉體，而且是以娼婦作為模特兒來描繪裸女。脫掉拖鞋象徵「喪失處女」，畫面右方為了表現「高揚的性慾」則以高舉尾巴的黑貓來象徵。

如此一來，〈睡眠的維納斯〉成家。

為裸體畫的原型，變成美術史上論述「裸體繪畫」的重要基點之作品。

二十世紀，英國美術史家肯內斯・克拉克稱讚說：「她的動作相當出色」、「與古代裸體像一樣具備古典的優美。」喬爾喬涅是活躍於十六世紀的威尼斯畫派巨匠，確立盛期文藝復興樣式。本名為喬治・達・卡斯特爾佛蘭斯。他出生於北義大利小村莊，因為黑死病以三十餘歲英年早逝。

因此，除了瓦薩利記載著，他曾在威尼斯的喬爾喬涅・貝里尼工坊學習之外，其傳記幾乎不詳。現今除了確定的〈暴風〉、〈兩位哲學家〉、〈聖母子與兩位聖人〉等少數作品外，未完成作由提香等後世畫家增補完成，可謂留下諸多謎團的畫家。（新關伸也）

馬奈，〈奧林匹亞〉，1863年，巴黎，奧塞美術館

翻轉葉片般被釘在十字架上，歪斜扭曲。畫家就這樣描繪出基督死亡的殘酷情形。

笞刑罰留下無數刺傷與裂傷遍滿身體，似乎開始腐敗一般，皮膚的顏色變成綠色。雙腳如同

總之，意想不到引人注目的是那種悽慘光景。即使如此，仔細靠近一看，荊棘桂冠與鞭

尼。

左邊則是這座修道院的守護聖人聖安東們免於黑死病的聖人聖塞巴斯提亞努斯，得以獲得救濟。此外，在右側的是保護人殉教之後，因為基督的贖罪與復活，世界「他榮光，我必然無影無蹤」，告知自己基督的犧牲羔羊。在其右肩記載著銘文：舉行洗禮的聖約翰，他的身旁跟隨著象徵右側，正嚴肅指著十字架的是以前為基督壺，上面記載著製作年代為一五一五年。度。馬利亞手持物是描繪在膝蓋旁的香油狀金髮、衣服衣紋更是強調了哀傷的程過度，似乎全身痙攣，身體扭曲。波浪她。抹大拉的馬利亞雙手緊握，因為哀傷左側是失去神智的馬利亞，使徒約翰抱住扎，顯得僵直，由於身體重量而往下垂。有傷痕累累的基督屍體，因為最後痛苦掙各地丘陵上豎立著十字架，上面時間應為白晝，天色突然暗下，

**20**
北方文藝復興

## 馬提亞斯·葛呂涅瓦爾特〔德國，Matthias Grünewald, 1475/80～1528年〕

## 〈基督的十字架刑－伊森海姆祭壇畫〉（第一片）

1512～15年　木板、油彩　中央269×307公分　兩側232×76.5公分　台座67×341公分
法國，柯爾馬爾，文塔林丹美術館

這樣殘酷的十字架刑圖畫前所未見。基督之死是，從馬利亞生下的世人之子的死亡，同時也是作為神之子基督的復活之預兆。雖是如此，神之子基督為什麼被表現得如此悲慘呢？擺設這座祭壇畫的修道院是治療黑死病、淋病、梅毒等病患的病院。因此，病人們將自己所忍耐的病痛投射到受難基督的恐怖痛苦上，專注祈禱復活的耶穌，希望自己也能從死亡疾病中得救。這幅繪畫是描繪在多片祭壇畫的第一片，祭拜時，左右兩邊打開，第二面是〈聖告〉、〈奏樂天使〉、〈聖母子〉、〈基督復活〉等，從戰慄的黑暗場面一變為充滿喜悅光輝的畫面。

葛呂涅瓦爾特的本名是

葛呂涅瓦爾特　〈基督的十字架刑－伊森海姆祭壇畫〉（第二片）

馬提斯・哥特哈爾特或者尼特哈爾特，交響曲中有所謂〈畫家馬提斯〉，正是以這件戲劇性構成的伊森海姆祭壇畫為主題的樂曲。在德國，葛呂涅瓦爾特與同時代的丟勒（詳見 15）並列為偉大畫家。在義大利學習的丟勒，在均整的古典性構成上相當出色。相對於此，葛呂涅瓦爾特則令人感受到從內在所湧現的激烈宗教情感的綻放。誠如這位葛呂涅瓦爾特一般，可以指出追求人類內在性的表現上具有貫穿德國繪畫的重要特徵。

（神林恒道）

59

# 拉斐爾・珊提〈小椅子聖母〉

〔義大利，Raffaello Santi, 1483～1520年〕

約1514～16年　木板、油彩　直徑71公分　佛羅倫斯，帕拉提納美術館

**21**

坐於椅子上，膝上抱著幼子，幼子臉頰貼近美麗的母親。這兩人一直注視著我們。使我們感覺彷彿看到多麼慈愛、充滿親情的母子肖像。這位母親，是打扮相當新潮的女性。頭上盤著當時人們所憧憬的土耳其頭巾。肩部則披著帶有長串穗子的美麗東方風味披巾。綠色底色編織著紅色圖樣。

在其右側有一位對著母子合掌的少年。一看之下，駱駝毛皮衣服上還帶有十字架手杖。這不正是施洗者約翰嗎？頭上有閃爍著光芒的光環。果真如此，這對母子就是聖母子。披巾下方可看到紅色袖子以及幼兒乘坐的膝蓋上的藍色衣服。這正是聖母馬利亞。圓圓滾滾，多麼健康的幼子是基督，衣服則是黃色。這個鮮豔的三元色配置，吸引觀賞著的視線。

因為描繪在圓形木板上，上半身與膝蓋彎曲的馬利亞姿勢，看似不自然的樣子，然而卻不使人覺得奇怪地能將其充分收縮在圓形畫面內。

再者，米開朗基羅也有以「聖家族」為主題的圓形繪畫。據說，當時這件聖母子在拉斐爾的聖母子畫像中與〈聖・西斯汀聖母〉同樣，都是最受歡迎的作品。

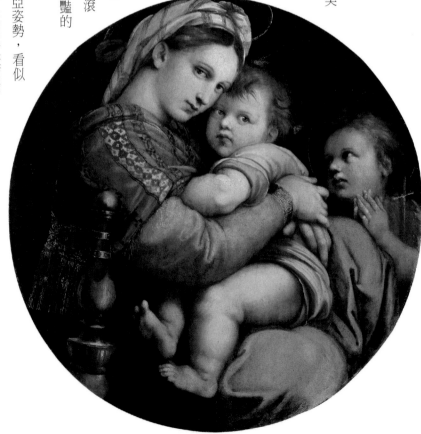

■ 這件作品給人不同於莊嚴的聖母像的感動。據說，畫中模特兒是拉斐爾愛人霍爾娜里娜，畫中耶穌據說是兩人所生的小孩。也有人認為，他以協助隱修道士的女性為模特兒，在葡萄酒桶蓋上面描繪成的圓形畫面。真偽莫辯，但是都說明許多人所喜愛的拉斐爾的一面。

拉斐爾描繪了以〈黃雀聖母〉、〈美麗女園藝師〉為首的許多聖母子像。但是，這幅聖母子像，超越一般聖母子像領域，成為獨創表現。拉斐爾與盛期文藝復興的李奧納多‧達文西、米開朗基羅並稱三大巨匠，以

拉斐爾‧珊提，〈聖‧西斯汀聖母〉，約1513年，德國，德勒斯登國立繪畫館（上圖）

米開朗基羅‧布奧納洛提，〈德尼家族的聖家族〉，1503-04年，佛羅倫斯，烏菲茲美術館（下圖）

「聖母畫家」聞名。甚而，拉斐爾是三大巨匠的最後一人，留下集文藝復興大成的繪畫，所以被稱為「畫聖」。身為畫家的才能相當卓越，年輕時已經發揮天才，在活躍於佛羅倫斯後，應教皇烏里烏斯二世招聘他到羅馬。到去世為止，拉斐爾一直活躍於梵諦岡。他去世的日子正好是他的第三十七次生日。當時拉斐爾被稱為「如神一般的畫家」，甚而因為他的古典樣式，而成為古典主義之祖，被視為審美規範。遺骸被埋藏在羅馬的萬神殿。

（新關伸也）

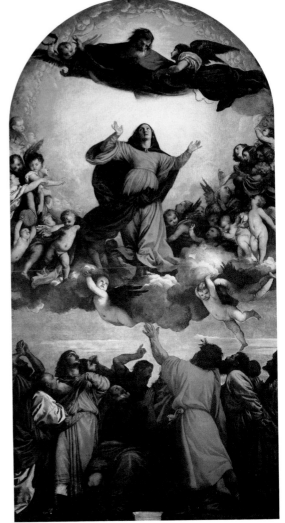

所謂「聖母升天」

是馬利亞死後第三天復活，在榮光籠罩下被召喚到天上，由神授與王冠的故事。所謂「升天」意味著身為人類的馬利亞受到神的恩寵，得以升到天上的意味。

將近七公尺的巨大畫面上部是天上，天父張開雙手，天使捧著王冠，準備迎接馬利亞。中央描繪著籠罩在神聖光輝中而踩著雲朵上升的馬利亞形姿。她的四周圍繞著演奏音樂的小天使以及以神聖合唱迎接馬利亞的天使們。馬利亞見到神，雙手向上作勢祈禱，其容貌充滿著無上幸福感。在其下部，則是以驚訝與敬畏仰望這種奇蹟現場之十二位耶穌門徒。

這幅作品採用符合信徒們由下往上仰望的祭壇畫之仰視法來描繪。其畫法充滿效果，躍動感使得主題充滿臨場感。從中很容易看到受米開朗基羅描繪的西斯汀禮拜堂天井畫影響。此外，光輝奪目的豐富光芒的色彩表現最為出色。這種色彩美感成為往後威尼斯畫派的特色。

之所以如此，是因為顏料的使用，這幅祭壇畫是公共場合中描繪的最初油彩畫。因為這件作品的成功，提香獲得與佛羅倫斯、羅馬巨匠們並駕齊驅的地位，從中開始邁出獨自道路。

**22** 義大利文藝復興

## 提香・維切里奧〔義大利，Tiziano Vecellio, 1488～1576年〕
## 〈聖母升天〉

1516～18年　木板、油彩　690×360公分　威尼斯，佛拉里教堂

提香從精緻且構築般的古典樣式到晚年稱為「色彩鍊金術師」為止，從變化發展為印象派式樣式的同時，也描繪宗教・神話・肖像畫將近五十件。文藝復興時期的畫家之中提香最長壽，他的繪畫成就符合威尼斯畫派的華麗表現，影響往後的魯本斯、維拉斯蓋茲。再者，神聖羅馬帝國卡爾五世、西班牙國王菲力普二世等成為提香的奧援者，回應宮廷、貴族的訂購，他描繪了〈巴克斯與亞里亞德涅〉等代表作。再者，官能性且具備高度宗教性而受到讚賞的〈悔改的抹大拉的馬利亞〉也是聖人畫作中的著名作品。

他在工坊與喬爾喬涅認識，受到

因為佛拉里修道院長傑爾馬諾的請託所描繪的這幅作品，在完成當時，成為威尼斯當地最大祭壇畫，使得提香的名聲屹立不搖。寫作他傳記的德維科・德雷切讚賞〈聖母升天〉為「不只具有拉斐爾的優美與米開朗基羅的震撼力，重要的是掌握到色彩本質的畫家之代表作。」

許多影響。喬爾喬涅死後，未完成的〈睡眠的維納斯〉（詳見 **19**）由他所獨力完成，他們關係的密切程度相當聞名。二十五年後〈烏爾比諾的維納斯〉變成裸女畫的典範之作。（新關伸也）

提香・維切里奧，〈巴克斯與亞里亞德涅〉，約1520-22年，倫敦，國家畫廊（上圖）

提香・維切里奧，〈悔改的抹大拉的馬利亞〉，約1533年，佛羅倫斯，碧蒂美術館（左圖）

23

多麼壯觀的會戰圖。畫面上方的天空，上演著藍白色上弦月與金黃色太陽相互對峙的宇宙劇。當我們將眼睛轉移到灰暗的下方時，在那裡看到如同螞蟻般的無數士兵，分成兩隊，不斷展開激烈戰鬥。右邊是年輕的亞歷山大大帝所率領的希臘軍隊，左側則是當時處於顛峰時期的大流士三世所率領的波斯軍隊。這是西元前三三三年發生的西方世界與東方世界爭奪天下的大戰「伊索斯河畔之戰」。

在軍隊中央手拿長槍位列前方的是亞歷山大大帝，在他視線前方的是乘坐三匹馬戰車的大流士。從戰車走向看來，可以判斷大流士戰況不力，背向轉進。根據歷史記載，當時波斯軍隊總計六十萬對希臘軍隊五千騎兵與四萬步兵。亞歷山大以其勇猛果敢戰略，打破這種少數對多數的困境。自己以一騎單挑大流士，出其不意衝擊敵人，戰況為之一變。波斯軍隊落敗，損失十萬步兵與一萬騎兵，亞歷山大大帝成為英雄，留名青史。

這件作品所見之處，都是極端纖細的描繪。百看不厭。根據千葉工業大學資訊科學院研究，推定這幅作品所描繪的士兵人數多達三千七百六十八人。

23
北方文藝復興

# 亞爾布雷希特・阿爾特多弗〔德國，Albrecht Altdorfer, 約1480～1538年〕
## 〈亞歷山大大帝的會戰〉

1529年　木板、油彩　158.4×120.3公分　慕尼黑，古代繪畫館

阿爾特多弗在西洋繪畫史上，被認為是描繪作為宗教畫、歷史畫背景的風景畫的最初畫家。我們一看與這幅作品同樣收藏在相同美術館的〈德那烏風景〉小品繪畫，從中傳達出畫家描繪風景時的喜悅。因此，他所關心的往往是風景的空間表現。這幅描繪歷史性會戰的繪畫上，畫面下方充滿極度緊張感，畫面上方的廣大空間則開闊著。這樣廣大的空間表現手法是北方繪畫傳統，由布魯格爾繼承下來。

德國畫家與義大利、法國畫家相較之下，因為被介紹的機會較少，幾乎不為人知。但是，據說連拿破崙都將這幅作品拿到浴室去欣賞，由此可知他的真正本事了。（泉谷淑夫）

■ 阿爾特多弗受拜倫侯爵威廉四世之命，花費約一年，完成這幅作品。製作的時代背景或許是一五二九年，當時回教徒攻擊到維也納，基督徒產生危機意識。或許因為這樣，北方繪畫上所特有的、甚而異常的嚴密度描繪的畫面，給觀賞者快要窒息般的壓迫感。但是，畫面處處絲毫不放鬆，並非只有戰鬥場面才如此顯著。毋寧說，我們眼睛容易被畫面上方的優美天空表現所吸引。在天空上，懸掛著記載這場會戰中亞歷山大大帝的勝利碑文，如果沒有閱讀碑文，甚而會覺得是寫著冷眼旁觀戰爭的神的啟示。阿爾特多弗在這幅作品上的壯大宇宙觀點，或許才是這幅繪畫的真正主題。

亞爾布雷希特·阿爾特多弗，〈德那烏風景〉，1532年，慕尼黑，古代繪畫館

**24**

關於這幅西斯汀禮拜堂壁畫，人們指出：「沒有看到西斯汀禮拜堂的人，無法瞭解人類到底成就就多麼偉大事情！」描繪這幅作品時，米開朗基羅已經六十歲。這幅祭壇畫，僅只高度就幾乎相當於五層樓高。七年之間，他不使用一位助手，一個人單獨完成，令人驚嘆。

場面描繪出世界末日。畫面左側，天使吹著喇叭，宣告時間到了，死者從墳墓裡復活，為了接受最後審判升到天上。這是永遠墮入地獄或者進入神的國度，兩者擇一的恐怖審判。

在天上的是彷彿希臘神話英雄海克力士那樣的身體壯碩的基督，在馬利亞陪伴下，大大舞動著他的雙手，做出最後決定。在他周圍的是殉教聖者們。畫面右側則是被判定墜落到地獄的罪人。惡魔們更早墜落，因此拉住罪人們的腳。下方則描繪著流向彼岸世界的史杜克斯河，燃燒著業火的地獄正張開口。

這幅壁畫在美術史上被稱最後且最大的故事題材作品；與其說它說了什麼，毋寧說，只要一看就會肅然起敬的壓倒力量震撼我們。

**24** 義大利文藝復興

# 米開朗基羅‧布奧那羅提〔義大利，Michelangelo Buonarroti, 1475～1564〕
# 〈最後審判〉

1536～41年　濕壁畫　14.4×13.3公尺　梵諦岡美術館，西斯汀禮拜堂

■ 依據天主教教義，根據人類靈魂在生前所作所為，分別送到天國與地獄以及靈魂刑場的煉獄。暫且的審判稱為「私下審判」；描繪這種死後世界的是但丁《神曲》的三部曲。世界末日到來，人類靈魂與肉體結合，再一次接受「公開審判」，亦即「最後審判」。

向來保護天國鑰匙的是殉教於梵諦岡的聖彼得，在這幅作品中打開永恆的神的國度，在此他則被表現為將黃金鑰匙交還給基督的動作。在其旁邊則是被活活剝皮致死的殉教者聖巴爾特羅梅奧；米開朗基羅以他的臉描繪在這一皮囊的臉上。右下方長著驢子耳朵，被蛇捲住的人物是地獄魔王米諾斯。他的臉被畫成梵諦岡祭司長的臉，他曾經批判這幅作品：好似澡堂裡的大雜燴一般。

米開朗基羅在三十三歲時，描繪同一教堂天井上的舊約聖經創世紀題材的壁畫。其廣大，包括側壁部分，大約三塊網球場大，出場人物有三百餘人，而且這幅作品也是在沒有任何助手的協助下獨自完成。最初，他認為自己是雕刻家，斷然拒絕委託，然而難以違背教皇烏里烏斯的命令，不得不執筆。

這些壁畫長年以來被煤炭污染，一九八一年到九四年之間，在日本企業的援助下進行清洗與修復工作，終於恢復到今天我們現在看到的製作當時的鮮豔色彩。

（新關伸也）

聖巴爾特羅梅奧（上圖）
米開朗基羅〈最後審判〉局部
（右圖）

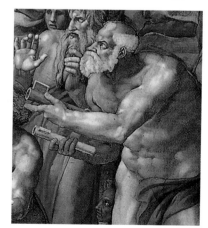

這幅繪畫怎麼看都像是人物側面像。但是，仔細一看，畫中描繪的是小黃瓜、茄子、桃子、櫻桃、麥子等夏天收成品。即使這樣，臉上可以看到畫家亞晉波德的巧妙配置與構成。其製作背景在於，誠如大家曾經將各種東西看成「臉」的經驗一般，在生活中我們強烈意識到「臉」的存在。

實際上，將某種東西描繪成看似「臉」並不那麼困難。更甚於此，如何充滿魅力地描繪出構成「臉」的要素才是重要的。也就因此，這幅「夏天」擬人像正是充滿豐富影像。因此，這幅令人覺得年輕健康女性像的影繪中，在我們眼中感受到充實的自然恩惠。請各位再次品味這幅繪畫上的蔬菜、水果、穀類的細部且質感豐富的描寫。我們或許就會知道這幅作品不單是顛覆觀念而已。甚而再仔細看一看，畫家名字編織成衣領，肩上有製作年份。

# 約瑟貝・亞晉波德〔義大利，Giuseppe Arcimboldo, 1527～1593年〕
## 〈四季・夏〉

1573年　木板、油彩　76×63.5公分

這幅繪畫是畫家獻給自己所服職的哈布斯堡家族的最初一幅繪畫。這時候，他提出「春夏秋冬」四幅寓意畫以及與此對應的四大元素「風火地水」四幅寓意呈獻給當時神聖羅馬帝國皇帝馬克西馬米安二世。

「四季」連作是每個季節與人生四階段相互對應。再者，四季是循環的，這一連作也成為永恆的生命象徵。每位皇帝都期望帝國永久繁榮。如此一來，這是討他們歡心的作品。皇帝特別喜歡「四季」中的哪幅作品呢？不正是充滿著活力的〈夏〉嗎？「四季」當中，〈夏〉為成熟期，〈秋〉為壯年期，〈冬〉為老年期。〈春〉描繪為思春期，將

〈春〉與〈夏〉是女性擬人像；〈秋〉與〈冬〉則是男性擬人像。所以，不可思議地，最初看似奇怪且詭異的〈春〉與〈夏〉就此變得漂亮起來。即使如此，乍看之下讓人覺得奇怪的繪畫，畫家冠冕堂皇地呈獻給皇帝，而皇帝也能堂而皇之的接受。

或許，亞晉波德服職的宮廷具有理解幽默與睿智的氣氛。

亞晉波德擅長的奇想表現是矯飾主義美術時期的特色

他活躍於維也納，將其傳到北方。代表作「四季」連作似乎反應良好，應皇帝要求幾次摹寫。羅浮宮美術館也典藏其中一組。亞晉波德最後侍奉的皇帝魯道夫二世也喜歡這樣的奇特構思，要亞晉波德聚集水果、蔬菜，以如同〈夏〉那般描繪自己的正面肖像。（泉谷淑夫）

約瑟貝·亞晉波德，〈四季·冬〉，1563年，維也納，美術史美術館

冰凍的冬天裡，獵人帶著獵犬，揹著獵物下山。枯槁的樹枝上棲息著似乎感受寒冷的烏鴉。現在只有喜鵲在飛翔而已。在其正下方是廣大冰原，小孩們還在玩著滑冰與雪橇。遠方背景是憂鬱淒苦的天空下，矗立著大雪覆蓋的險惡岩石。我們再次將眼睛轉移到前面，為了準備漫長的冬天，村人們忙著切割豬體。點燃的火是他們正在燒著的豬毛。

整體並沒有華麗的色彩，冰冷的雪白色令人印象深刻，這是接近於幾乎單色的世界。在遠處是嚴峻自然樣貌環繞著村人，眼前則是大特寫表現，畫中描繪著必須在此環境中生活的人們。

這幅畫上面，並沒有表現出任何特別事件或者空想故事。上面只忠實地描繪著農民們每天的樸素生活。從那樣的視點，再次加以眺望，前方獵人們的裝備、帶著的獵犬、豬體的解剖作業，另一方面，從丘陵上俯瞰村人的生活以及小孩們的嬉戲。我們可以知道畫中並非隨便塗抹，每個場景都是基於嚴密觀察才描繪出來的。

彼得‧布魯格爾〔尼德蘭，Pieter Brueghel, 約1528年～1569年〕
## 〈雪中的獵人〉

1565年　木板、油彩　117×162公分　維也納，美術史美術館

如實描繪非固定場所的庶民生活之繪畫稱為「風俗畫」。在此之前,一般而言,日常生活尚未成為藝術表現的對象。只有在祈禱所需的祈禱書籍插圖上,才會畫著隨著季節變遷而產生變化的人們生活情景。(詳見

**9)** 風俗畫出自於此一傳統,現存的其他四件之外,也有十二個月的系列作品。從這種風俗畫中派生出我們現在所說的「風景畫」、「靜物畫」的繪畫領域。而此領域的源頭是描繪這幅作品的以皮特爾·布魯格爾為首的尼德蘭(詳見**11**)畫家們。

布魯格爾一族都富有繪畫才能。因此同姓的布魯格爾中,有喜歡農民生活而採為題材的彼得·布魯格爾,他被稱為「農民布魯格爾」。他有兩個兒子,長子是與他同名,稱為「小布魯格爾」,因為他專長於奇怪且幻想性的題材,被稱為「地獄布魯格爾」。次子則是楊·布魯格爾,因為以美麗天鵝絨般的色彩描繪花卉作品,被取名為「天鵝絨布魯格爾」、「花卉布魯格爾」以及「天國布魯格爾」。(神林恒道)

彼得·布魯格爾,〈農夫的結婚儀式〉,1568年,維也納,美術史美術館(上圖)

楊·布魯格爾,〈藍色花瓶的花束〉,17世紀初,維也納,美術史美術館(右圖)

# 艾爾・葛利哥〔西班牙，El Greco，約1541～1614年〕

## 〈奧卡斯伯爵的埋葬〉

1586～88年　麻布・油彩　460×360公分　西班牙・托雷多・聖・多明教堂

**27**

這幅作品描繪著這樣的傳說，托雷多一地德性卓越的騎士奧卡斯伯爵去世後，天國開啟，出現這座城市的守護聖人聖奧古斯都以及聖史特法努斯，他們親自埋葬這位伯爵。

手拿火把的黑衣少年看到這場令人驚訝的奇蹟，指給我們看。以嬰兒形體出現的伯爵靈魂被天使抱在胸前運上天上。注意到此一場景的是舉行彌撒的司祭，聖母馬利亞與施洗者約翰在天國迎接後，伯爵的靈魂跪在基督前面。在其周圍是拿著天國鑰匙的聖彼得，被命名為這座教堂名字的聖多明（多馬斯）則手拿象徵工匠的矩尺，他們與其他聖人們並肩而坐。複雜重疊的天國左側有摩西、大衛等舊約聖經的人物，右側描繪著新約聖經的拉撒路的復活。在這幅繪畫當中，將現實的地上世界與眼睛看不到的超現實的天上世界融合為一。畫面上沒有景深，而是向著上方重疊上去。葛利哥作品的共通特徵是，時常將我們視線往上引導，亦即引導到神聖物所在之場所。

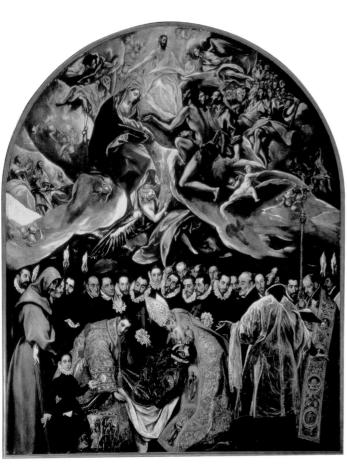

■葛利哥出身於希臘的克雷塔島。埃爾·葛利哥是西班牙語的「希臘人」的綽號。本名為德美尼科斯·帖奧特科普羅斯，乍聽之下，名字頗難記住。葛利哥在威尼斯學習之後，前往羅馬，在那裡展開真正的畫家活動；其聲望提升是在遷居托雷多之後。這座古都是西班牙王國定都馬德里之前的宮廷所在地，因此成為西班牙首座主教座堂。在此渡過多年的葛利哥往往將那座城市景觀取為自己作品的背景。塔霍河所圍繞的小高丘上聳立著象徵聖俗的大教堂與王宮。

當時正處宗教改革運動最興盛時期，為了對抗路德教派的改革運動，西班牙試圖復興天主教。其中，葛利哥依次使出色的宗教畫面世。然而，他死後，其名聲逐漸衰落。問題所在是那種身體拉長、奇妙扭曲的人體形象，譬如這幅〈奧卡斯伯爵的埋葬〉上所描繪的天國人物被描繪成十等身。甚而，這幅畫上可以看到現實與

非現實空間相互交錯，重疊而迴旋般所描繪的是天主教信仰以及神所啟示的世界。「有眼睛的畫家」如何用彩筆且如何表現迴響於畫家心中那種眼睛所看不見的神聖東西呢？葛利哥迎正面挑戰這種困難課題。（神林恒道）

的怪異畫面以及超自然的強烈色彩構成對比。也有人們批評，葛利哥是亂視，精神錯亂。

近代以後，他的特異的畫風被理解為表現主義或者矯飾主義。葛利哥

埃爾·葛利哥，〈托雷多風景〉，約1600年，紐約，大都會美術館

這是聖經上的場景。空間狹小的房門靜靜地打開，聖彼得陪伴下的耶穌突然出現，指著稅吏李維，亦即往後的聖馬太，命令說：「跟我來！」夕陽從耶穌頭上的窗戶射入，照射在對於此唐突事件感到困惑的人們臉上。裡面兩人正專心算錢，似乎沒有注意到耶穌等人的來訪。圍繞著桌子的五人中，李維到底是哪一位呢？耶穌眼光與手指指向的方向，請從五人身體動作、表情等推算看看！大概許多人會認為是向著耶穌的臉，確認「是我嗎」這種動作的留鬍子的人物吧！

但是，近年來出現新的說法指出，李維是最裡面，臉部避開光線，陷入沈思那個正低頭思考的年輕人。其根據出自於聖經指出，接受到耶穌命令的李維，如同受到啟示一般，馬上站起來就跟著耶穌走了。所以對著耶穌確認「是我嗎」這樣的人，並非聖馬太。順便一提，卡拉瓦喬在包含這幅作品在內的三部作品中，描繪著《聖馬太傳》；另外兩件所描繪的聖馬太都是禿頭，蓄著鬍鬚，從其樣貌而言，應該相當類似坐在中央的高齡人物才是。

28
巴洛克

# 米開朗基羅‧梅利吉‧達‧卡拉瓦喬
〔義大利，Michelangelo Merisi da Caravaggio, 1571～1610年〕

## 〈聖馬太的敕命〉

1599～1600年　麻布、油彩　322×340公分　羅馬，法蘭切吉教堂，康塔雷里禮拜堂

■ 這件作品是裝飾在羅馬的法蘭切吉教堂內的康塔雷里禮拜堂牆壁的宗教畫三連作之一。三件構成是中央正面為《聖馬太與天使》，右側是《聖馬太的殉教》，左側則是這件作品。這件作品是根據追隨耶穌的十二門徒之一的聖馬太傳記的連作。

據說，卡拉瓦喬為羅馬最有名的畫家。卡拉瓦喬的樣式是那麼嶄新且鮮明。光線與影子對比產生戲劇性效果，這種強烈的光線技法與逼真的描寫能力，使卡拉瓦喬為當時畫壇吹入新氣息，悍然打開巴洛克美術的大門。聲勢浩大，卻持續不久。卡拉瓦喬事端，被關入監牢。最後發生死傷事件，不得不過著逃亡的生活。之後，他為要求赦免，試圖返回羅馬，途中卻以三十八歲之英年病死。因此，描繪許多傑

出宗教畫的畫家，同時卻又過著波瀾壯闊的生活，到底哪一個才是卡拉瓦喬的真實面貌呢？的確，令人猜疑。

但是，他的繪畫對於魯本斯、維拉斯蓋茲、林布蘭特以及拉圖爾（詳見 **31** ）等巨匠產生巨大影響，也是不爭的事實。（泉谷淑夫）

譬如，這件作品當中，耶穌右手似乎是從米開朗基羅天井畫的一場景〈亞當的創造〉的亞當左手反轉過來，聖彼得右手會使人聯想到達文西〈岩洞的聖母〉的天使右手。

因此，卡拉瓦喬具備此，實力與研究心；然而隨著卡拉瓦喬名聲的大，卻持續不久。卡拉瓦喬事端，被關入監牢。

一夜之間成為羅馬最有名的畫家。

康塔雷里禮拜堂實景

彼得・保羅・魯本斯〔法蘭德斯，Peter Paul Rubens, 1577～1640年〕

# 〈耶穌被卸下十字架〉

1611～14年　麻布・油彩　420×310公分　比利時，安特衛普大教堂

**29**

魯本斯將被處死的耶穌從十字架上卸下的悲痛場面，描繪得如同眼前發生事件一般，充滿臨場感與壓倒性的震撼力。其印象來自畫中人物的擴大與巧妙的構成。上部兩人，中央三人，下面四人，人物充分平衡配置，右上方男性拉著白布產生出好像流向左下方承接耶穌的女性那樣的自然動感。他思考著不使各種動作單調，在每一個人默默從事將耶穌遺體卸下的作業中，給人感受到的確如實存在的意義。我們一注目到色彩構成，將會注意到以白布為背景的肌膚色周圍，有藍色、紅色、紫色、綠色、橙色的衣服與金（黃金）頭髮的組合凝聚成彩虹七色，特別是強調紅色與白色的對比。

這幅繪畫的訂購主人是安特衛普城市的火繩槍工會，他們的守護聖人克里斯特法爾斯的名字，在希臘語中，意味著「抬著耶穌」。因此，魯本斯在構思這件三連作祭壇畫的中央繪畫部分之際，全體統一成「抬著耶穌的場面」。其結果是，左側畫板是肚裡懷著耶穌的馬利亞畫面，亦即〈伊利沙白的訪問〉，右側畫板則是盲眼老人希梅翁抱著〈嬰兒耶穌訪問神殿〉，而中央嵌板則描繪著約翰撐住耶穌身體的〈耶穌被卸下十字架〉。

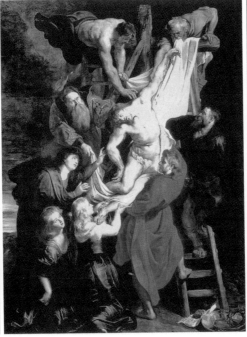

■這座教堂尚有另一件三連作祭壇畫〈耶穌被卸下十字架〉。從主題與構圖的對照，容易讓人想到這兩件作品是一對；然而由訂購者以及奉獻教堂的經過，可知是不同作品。實際上，就

大小而言，〈耶穌被卸下十字架〉稍微大一些。但是，今天這兩件作品以其交響效果，表現出耶穌最莊嚴且痛苦的高潮，給予來到教堂的許多人巨大感動。而且，這些到此的一些人或許會想

到，小說《佛蘭達斯之犬》中，少年尼洛臨終之前看到此畫時的奇蹟。

魯本斯是北方畫家，然而卻沒有看到北方畫家應有特徵的硬度、線條的細膩。因此，他的許多大作張掛在歐洲主要美術館。但是，今天卻是一場災禍，這些作品與價值連城的達文西、維梅爾的繪畫相較之下，似乎欠缺那麼樣值得讚嘆的地方。但是，如果我們注意他所描繪的風景畫的光線、女性頭髮、肌膚的質感表現，魯本斯作為巴洛克繪畫完成者，就能充分瞭解到他被稱讚為「畫家之王，王者之畫家」的理由。（泉谷淑夫）

家擁有許多弟子，經營龐大工作室，接受大量的訂購。此外，身為宮廷畫家專注於自己的工作，甚而作為外交官也活躍於國際舞台。因

學習，學習到比例、和諧的緣故。這幅繪畫中的耶穌動作，出自〈勞孔群像〉（詳見**28**）、明暗對比與群像構成則引用自卡拉瓦喬（詳見**28**），只是整體繪畫則是魯本斯的樣式。魯本斯是才華洋溢的人物，身為畫

**3**），明暗對比與群像構成則引用自卡拉瓦喬就能充分瞭解到他被稱讚為

彼得・保羅・魯本斯〈耶穌被卸下十字架〉，1610-11年，安特衛普大教堂（上圖）

77

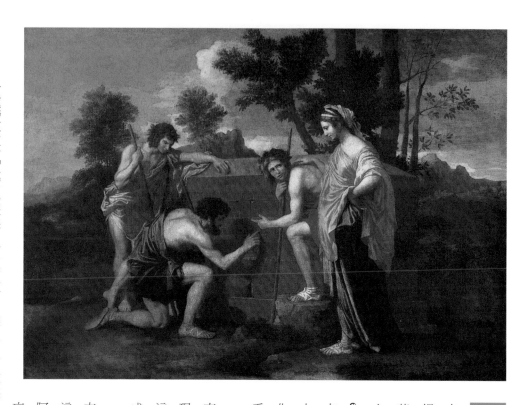

一種讀法是「我曾經在阿卡迪亞」。據此，則解釋為「我」是指石棺的主人，他曾經在這座樂園裡謳歌著充實的生命。這是人生是無常的意味吧！

## 30

標題的「阿卡迪亞」是希臘伯羅奔尼撒半島的高原地名，自古以來被形塑成牧羊人的理想黃金鄉。手拿趕羊群手杖的三位牧羊人，驚訝地圍繞著石棺。當中一位男子，閱讀著刻在石棺上的文字。那裡刻著著拉丁文「Et in Arcadia ego」。他身旁男人的動作似乎正問著右前方佇立的優雅女性，這是什麼意義？也有人認為這位謎樣女性是住在森林中的精靈化身。這位女性將手搭在牧羊人肩膀上，看似氣定神閒的回答他的問題。

這個時代的樣式特徵一般稱為巴洛克。壓抑著激烈的情感、戲劇般的明暗表現，畫面藉由水平與垂直而穩定地構成。這點與同樣以歷史畫自豪的魯本斯畫風恰成對比。

然而，這個石棺上的銘文有兩種解讀方法。其中之一是「我也在阿卡迪亞」。這個「我」意味著「死」，解釋為「樂園阿卡迪亞也有死亡」。亦即，皆為「不要忘記死亡」（mement mori）的訓誡。另外

## 30 尼可拉・普桑〔法國，N.Poussin, 1594～1665年〕
# 〈阿卡迪亞的牧羊人〉

巴洛克

1638～39年　麻布、油彩　85×121公分　巴黎，羅浮宮美術館

■ 這個時代的繪畫並非只是看了令人喜悅的東西而已。繪畫同時也如同文學一般，其角色是象徵地說明意味深遠的人生教誨、真理。稱之為「詩如畫，畫如詩」（ut pictura poesis）。

普桑是法國人，從其學習時代開始，大半人生在義大利渡過。他被稱為「法國的拉斐爾」，對於文藝復興的古典主義十分傾倒。總之，普桑可以說是將這種古典主義傳統移植到法國的人。一六四八年法國模仿義大利，設立「皇家繪畫雕刻學院」，亦即設置美術學校。被視為這種法國文化政策規範的是 classic，

亦即古典主義。所謂巴洛克，如果從這種自居正統派的古典主義立場看來，意味著「扭曲的珍珠」的輕蔑用語之樣式。這

樣式的代表者是魯本斯。相對於躍動的構圖與華麗色彩的魯本斯（詳見 29 ），重視安靜構成與線描的普桑，兩者表示這個時期的

繪畫動向之兩極。當時畫壇中，普桑的古典主義支持者們被稱為「普桑派」，支持魯本斯的近代主義者被稱為「魯本斯派」（詳見 44 ）。

繼承這種普桑的古典主義的學院畫家們稱他為「學院之父」。普桑在路易十三世時被聘任返國，雖不足兩年；而其影響之大，由此可知。（神林恒道）

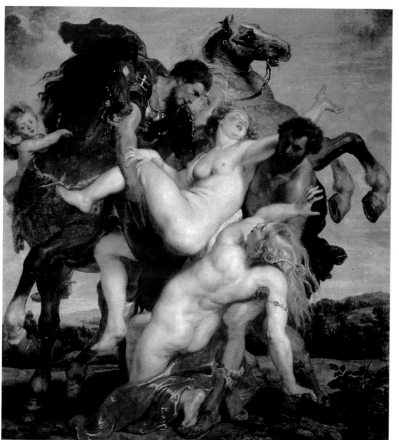

彼得‧保羅‧魯本斯，〈雷奧基波斯的女兒們之綁架〉，約1618年，慕尼黑，古代繪畫館（上圖）

一根蠟燭燈火照出寂靜世界。一位老人拿著工具正要在木塊上鑽洞。老人旁邊，一位小孩坐在靠背椅子上，遮著蠟燭，正與他說著什麼話似的。這位小孩有優雅的臉龐，留著長髮，看起來像是女孩子一般；實際上他是一位男孩，是少年時期的耶穌。之所以如此，是左側老人被視為耶穌養父木匠聖約瑟夫。我們注目著這位約瑟夫的工作，注意到在他腿部的長方形木材與工具的手柄成直角交叉。這正暗示著耶穌未來命運的十字架刑。

這幅繪畫的價值集中於將畫面以十字分成四等分的右上角部分。光源所在的蠟燭燈光、被燈火照射得透紅的少年耶穌左手以及被光線照到的側臉、受光照射的約瑟夫額頭與眼睛、捲起的袖子摺紋與強壯的手腕。光線不只作為光源來使用而已，在神聖場合的嚴肅氛圍上也發揮絕妙效果。光線與陰影編織成神祕繪畫空間。而且，只有卓越繪畫的永恆時間才會流淌至今。

# 喬治・德・拉圖爾〔法國，Georges de La Tour, 1593～1652年〕
## 〈木匠聖約瑟〉

31

巴洛克

約1640年　麻布、油彩　137×102公分　巴黎，羅浮宮美術館

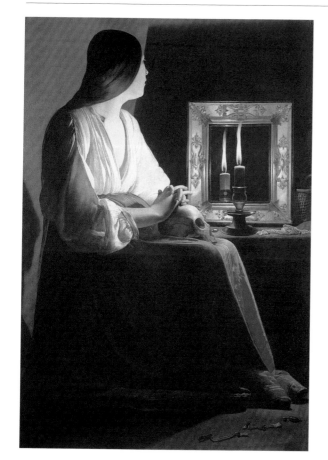

■在少數巴洛克畫家中，拉圖爾是得以其個性開展卡拉瓦喬（詳見28）所開發出的明暗對比法的畫家之一。他專善於描繪蠟燭、火把、燈光的光源；他並非純粹只是描繪這些東西而已，有時藉由手、物品的遮掩，譬如〈懺悔的抹大拉的馬利亞〉上，似乎經由反覆嘗試般，映在鏡子上，試著種種演出，藉此提高光線效果。不同於這樣的「夜間繪畫」，也有處理白天風俗的一些作品。從中，採用明亮色調描繪出的詐騙師、占卜師等，所謂「夜間繪畫」可以看到「聖與俗」的卓越對照。

拉圖爾留下許多謎題未解，其生涯的大部分在法國洛琳地方的城鎮渡過，到了晚年成為國王御用畫家。雖是如此，死後兩百年之間被人們忘卻，再次被人們發現且完全復活，則要到二十世紀之後。原本作品就不多，或者被人們忘卻之際作品散佚，現在被確認為真跡的僅有四十件這樣的稀少。這樣的經歷、少數人物所構成的簡單構圖、經由整理過的人體表現以及靜謐的氛圍等，當對抗宗教改革運動時期，因為天主教會的運動，在天主教中向來形象單薄的聖約瑟夫信仰熱潮高漲起來。作為繪畫作品，以聖約瑟夫為主角的範例幾乎沒有，然而拉圖爾作品中，還有與這幅繪畫採取相反構圖的〈聖約瑟夫之夢〉。

（泉谷淑夫）

拉圖爾活躍的十七世紀，正與維梅爾（詳見35）相當類似。不同的是光源；以蠟燭為主要光源的拉圖爾或許可以稱為「夜之維梅爾」。只是，他死後仿作四出，其價品在今天的研究工作上，依然困擾著研究者。

喬治‧德‧拉‧圖爾，〈懺悔的抹大拉的馬利亞〉，約1640年，紐約，大都會美術館（上圖）

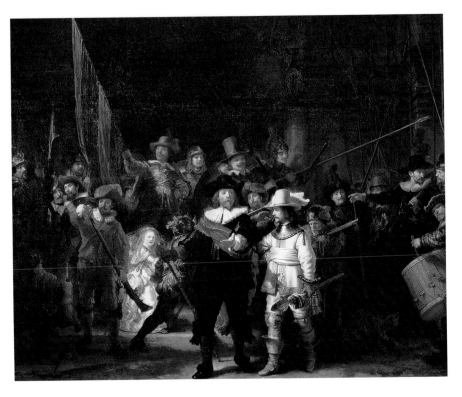

工會會員每人平均繳交費用，林布蘭特卻只給中央強烈光線；其結果是只有柯克隊長周圍的人物才清楚地浮現上來，圍繞四周的隊員形貌卻模糊不清。不只如此，有隊員不能全身完全進入畫面，運氣差的隊員還只出現半身而已。

**32**

這件作品是現存林布蘭特作品中最大且最有名之作。不知為什麼十八世紀末期開始被稱為「夜警」；原本標題是「巴寧格・柯克隊長與副官威廉・方・萊登布萊弗的市警備隊」，這是白天出動的火槍協會的團體肖像畫。灰色服裝上披著紅色肩披，伸出左手的是率領警備隊的柯克隊長。副對長身穿白色服裝，站在隊長旁邊，服飾與他成為對比。「夜警」這樣的通稱是因為強烈明暗對比與塗在表面的膠變色的結果，因而被誤認為夜間巡邏。

團體肖像畫是荷蘭的傳統，開始於各種工會的團體、慈善團體裝飾自己工會牆壁的作品。林布蘭特成名之作〈杜爾普博士的解剖學課程〉也是這樣的團體肖像畫。他的評價跌落的原因，其實也是出自於這幅火槍工會的集體肖像畫的緣故。這幅繪畫評價不佳的原因是，

**32**

**巴洛克**

# 林布蘭特・凡・雷恩〔荷蘭，Rembrandt Harmansz van Rijn, 1606～1669年〕
# 〈夜警〉

1642年　麻布、油彩　359×437公分　阿姆斯特丹，國立美術館

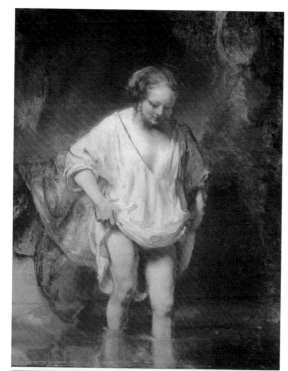

林布蘭特以工會會員為主題，完成了流傳後世的名作；然而對於隊員而言，他們要求的與其說是否為「藝術」，毋寧說自己的臉龐是否描繪得讓人知道吧！林布蘭特以藝術的光與影的戲劇效果，完成當時流行的紀念攝影般的通俗性肖像畫。柯克隊長旁邊出現一位彎腰的謎樣少女，她與工會沒有什麼關係，可以解釋成是為了取得畫面色彩與明暗平衡的手段。林

布蘭特描繪這幅繪畫那年，他的愛妻莎絲基雅去世。此後不幸連連，五十歲時，被迫破產。在晚年，在極端貧窮中落下人生的劇幕。與其生活反比的，他的作品為他增添光彩。但是，他被承認為美術史上最偉大的畫家，要等到過了十九世紀以後；當時被譽為「如神般的畫家」而集尊崇於一身的是拉斐爾。在如此情況下，德拉克洛瓦預言，林布蘭特將獲得超過拉

斐爾的評價。拉斐爾將大家所憧憬的「美麗女性」的理想描繪成作品。相對於此，林布蘭特的模特兒則是路上處處可見的普通女性。然而，林布蘭特將那種模特兒描繪成「美的繪畫」。

（神林恒道）

林布蘭特・凡・雷恩，
〈浴女〉，1654年，
倫敦，國家畫廊（上圖）
拉斐爾・珊提，
〈大公爵的聖母〉，
1504年，佛羅倫斯，
帕拉提納美術館（下圖）

這座雕刻主題是，修女泰勒莎被天使的箭射到，感受到與基督合一的不可思議的幻覺體驗。聖泰勒莎是天主教對抗宗教改革的神祕主義風潮中最常被體現的聖者。泰勒莎在此之前有時見到天使。然而，在此幻覺之中，天使拿著金箭，貫穿泰勒莎的心臟，深深貫穿到臟腑之內。此時，泰勒莎在極端痛苦的同時，充滿著恍惚的至福喜悅，到達神我合一的信仰極致，意識全失。

處於法喜極致的泰勒莎，眼睛與嘴巴半開，不自覺地手腳投出。衣服皺紋極端扭曲，表現出聖女興奮的心理與激烈的喜悅。從天上降下的光線如夢似幻，泰勒莎被親切微笑的天使守護下，乘著一片雲朵在空中遨翔著。

為了表現這種幻視，作者貝尼尼從密閉室內的窗戶引入光線，灑在雕刻臺上。這座雕刻與金黃色背景的光線合而為一，使人難以看清是立體或是浮雕。一切都是藉由視覺表現出泰勒莎幻視到的神祕幻覺，此外如同超現實的幻象一般，不斷使觀賞者渾然忘我。

33 巴洛克

# 尚·羅連左·貝尼尼〔義大利，Gian Lorenzo Bernini, 1598～1680年〕
## 〈聖泰勒莎的法悅〉

1645～52年　大理石　高350公分　羅馬，聖·馬利亞·德拉·維特利亞教堂，柯爾那羅禮拜祭壇

這已經不再局限於雕刻領域內的作品了。繪畫與雕刻以及建築空間融為一體，甚而其目的為將虛實世界的界限加以曖昧化所產生的幻覺，這就是巴洛克美術。如果我們參訪壯麗的天主教教廷梵諦岡，就能實際感受到透過無所不在的美術魅力，將人們引進宗教世界的巧思當中。

這種宗教神祕戲劇在設置於教會左側迴廊祭壇做為演出舞臺。雙柱之

間的牆壁凹入的壁龕，那裡是劇場包廂。坐在那裡眺望著天使與聖女的神祕戲劇的觀賞者，正是創建禮拜堂的柯爾那羅家族。他們是這座神祕劇的證人。

據說，貝尼尼可以宛如處理柔軟的蠟一般的技術，自由自在地雕刻堅硬的大理石。初期傑作以〈阿波羅與達芙妮〉聞名，其流動性官能美的表現不同於文藝復興品味。這位藝術家不只在雕刻上，即使在建築、裝飾、噴泉上都發揮多方面才能。他擔任聖彼得大教

堂建築總監，建造完成圍繞教堂正面廣場的列柱。再者，裝飾納沃那廣場「四河之泉」的羅馬十字路口的許多噴泉，也是他獲得高度評價的作品。

（梅澤啟一）

尚·羅連左·貝尼尼，〈柯爾那羅禮拜堂〉，1647-52年，維特利亞教堂（上圖）

尚·羅連左·貝尼尼，〈阿波羅與達芙妮〉，1625年，羅馬，波爾格賽美術館（右圖）

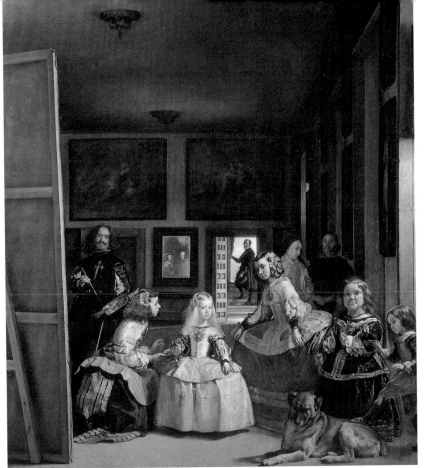

看看正中央的鏡子上，正映現出菲利普四世與王后的姿態。我們眺望到，畫面人物們所注視的國王夫婦站著，他們正從那一方眺望著這幅繪畫。

經由這種不可思議的錯覺，我們因為國王夫婦所擔任角色的作用而被拉入虛構畫面中。

將現實與幻覺的境界加以曖昧化的錯覺效果，正是巴洛克的特有表現手法之一。

右前方的兩人是侏儒演員。似乎打盹的獒犬正要站起來。左邊，站在巨大畫布前握著畫筆的是描繪這幅繪畫的維拉斯蓋茲本人。但是，最重要的國王夫婦在哪裡呢？兩位宮女之間的一人彎著腰，似乎對著我們致意般地望著。另一人則拿著盛著飲料的盤子呈給尚且年幼的公主，試著提醒公主也要打招呼。如此一來，我們再

在馬德里的亞爾卡薩爾宮殿的一個房間，畫家正在描繪國王菲利普四世與馬利亞娜王后之時，突然間瑪格麗特公主帶著隨從出現。

# 狄埃科・維拉斯蓋茲〔西班牙，D.Velázquez，1599～1660年〕
## 〈宮女〉

巴洛克

1656年　畫布、油彩　318×276公分　馬德里，普拉多美術館

■充滿美麗色彩與光輝的這幅繪畫，似乎忠實描繪出無預期的偶然事件；實際上，這幅繪畫是巧妙構思而成的作品。背景的窗簾打開，射入光線，同時畫室右前方窗戶也射入光線，瑪格麗特公主浮現在這樣的光線底下。不在意地掛在其上的兩幅繪畫、鏡子以及畫布的水平、垂直直線，巧妙地扣緊空間。畫中已經無須使繪畫這門藝術成立做多餘說明了。某位義大利畫家讚賞這種「純粹繪畫」為「繪畫的神學」，「正如同神學是各種學問的最高位階的同時，這種作品是繪畫的最高地位。」即使今天，美術雜誌所企畫的對於古今名畫的喜愛度票選中，這幅作品時常享有至高地位。

另外有一個值得注意之處是維拉斯蓋茲的筆觸。相對於以前一根一根地描繪頭髮的昔日繪畫表現，（詳見15）他的作品上，可以看到僅只塗上顏料般的表現。但是，在一定距離加以眺望時，看起來如同纖細的緞帶、花飾。「繪畫性」這種表現是巴洛克繪畫的固有東西，其中維拉斯蓋茲的卓越彩筆則出類拔萃。

　　維拉斯蓋茲被稱為「西班牙出生的最偉大畫家」。具有卓越的才能，十八歲通過畫家資格考試，以二十四歲英年就任西班牙皇家宮廷畫家。獲得國王菲力浦四世寵愛，據說國王只請他畫肖像。他不只是「國王的畫家」，同時也是才能卓著的官僚。因此，他身為畫家，卻破例位列地位崇隆的聖迪亞哥騎士團團員。畫家死後，國王命令在畫布前面的畫家胸前增補上十字勳章。這幅作品的本來標題是「菲力浦四世家族」，「宮女」這個主題是收入普拉多美術館之後的暱稱。

（神林恒道）

德爾夫特是這幅繪畫作者維梅爾居住的城鎮。位於荷蘭西南部，為著名的手繪彩色陶器產地。這件風景是從史希河對岸的小高地上眺望德爾夫特的「城市景觀圖」。

在其周圍，溯著史希河，向著鹿特丹與史希達姆的船舶停泊地，右邊的門稱為鹿特丹門，左邊的門稱為史希達姆門，吊橋聯繫兩者之間。佇立在這邊河岸的男女，似乎正等待著船隻的到來。

季節是夏天，時間是中午。藍色天空的背景是白色光芒的雲彩，在那裡聚集著含有雨氣的烏雲。我們可以看到這樣的景致，烏雲影子籠罩下的前方的水邊風景，對岸還照射著陽光的中心部分的一排居家，還有突出的新教堂的尖塔。這些景物之間，黑雲逐漸擴大，終於演變到覆蓋德爾夫特城鎮上空的情勢。

如同鏡子一般，映照出這種躍動的光線與交錯的影子；採用黃色屋頂、整齊的瓦片建造的德爾夫特市容，安靜的史希河川的河流。這不是純粹的景觀圖。不正是以德爾夫特城鎮為主題演出一場天空光線與影子的戲劇嗎？靜中有動，安靜當中給人感動，不可思議的風景畫。

# 約翰涅斯·維梅爾〔荷蘭，Johannes Vermeer, 1632～1675年〕
## 〈德爾夫特的風景〉

約1659～60年　畫布、油彩　96.5×115.7公分　荷蘭，海牙，莫里茲海茲美術館

約翰涅斯‧維梅爾，〈畫家的工作室〉，約1665-70年，維也納，美術史美術館

約翰涅斯‧維梅爾，〈倒牛奶的女人〉，約1658-60年，阿姆斯特丹，國立美術館

■據說維梅爾在製作這幅風景畫時，採用照相機前身，亦即拉丁語「暗房」（camera obscura）的道具。在黑暗房間打開的細小孔子上，光線一照進來，牆壁上就出現逆倒的影像。這種光學機械運用上述原理。這種道具從十七世紀義大利就被用為精密的模寫手段。如此說來，右端船體上所浮現的點點光線，類似照相機、望遠鏡等焦聚稍微分散而產生的細微光線。

維梅爾的風景畫僅有這件作品與阿姆斯特丹國立美術館的〈德爾夫特小徑〉兩件而已。身為畫家的本事毋寧是繼承風俗畫傳統的「室內畫」。因此，在從房間窗戶所照入的些許光線中，仔細閱讀書信、刺繡或者倒牛奶的女性們變成他的成為模特兒。

維梅爾近年來受到評價，與林布蘭特並駕齊驅，成為足以代表十七世紀荷蘭的畫家。他的珍貴作品到十九世紀後半為止，遭受忽視，不為人知。現在，關於其生涯依然有許多不明之處。他很早即出道，作品卻極少，確認為真跡的只有三十五件前後的作品而已。其中，有年代標示的只有德國德勒斯登國立繪畫館的〈女掮客〉（1656）而已。（松岡宏明）

荷蘭東南部雷克河畔小村洛維克的風景。今天風車數目雖然急遽減少，然而在畫面上描繪著荷蘭風景象徵的風車。

這座風車之所以帶給觀者震撼性的存在感與強度，在於微妙的畫面構成。這也因為荷蘭幾乎是沒有高山的平坦國家；水平線低矮，天空幾乎佔有三分之二。

風車以廣大天空為背景，如同凝視遠方的人類一般，如同聳立的感受。岸邊的線條從我們眼前不斷以鋸齒狀向遠方延伸，從其景深程度而言，前方水面到風車間的距離拉遠。不只如此，風車被畫得變大。再者，右邊中景的三位女性雖然在很前方，卻描繪得很小。甚而，遠處可看到的司教館邸、教會高塔也拉長了風車高度。

## 雅可布・方・羅伊斯達爾〔荷蘭，Jacob van Ruysdael, 1628/9～1682年〕
## 〈洛維克的風車〉

約1670年　畫布、油彩　83×101公分　阿姆斯特丹，國立美術館

這幅繪畫的另一個魅力是，作品全體洋溢著戲劇般的光線效果。有重量感的厚雲、強烈的明暗對比洋溢著微妙的色彩變化，從中射下的強烈光線如同舞臺照明效果一般，照亮平滑的水面。岸邊堤岸的柱子上的光線反射、帆船映入水面的倒影等等，乃是基於綿密的觀察，又以創造性的光線表現將觀賞者引入到尋常性的風景中，然而這卻非日常性的世界。

林布蘭特、維梅爾活躍的十七世紀也被稱為荷蘭繪畫的黃金時代，優秀畫家輩出。其中羅伊斯達爾被視為最重要的風景畫家。他的弟子、追隨者頗多，描繪著名的〈米德爾哈尼斯的並木道〉的門德爾特·霍貝瑪也是他的弟子之一。再者，他的作品也強烈影響了初期的多馬斯·根茲巴羅、巴比松畫派。

純粹地以自然樣貌為主題的「風景畫」這一領域，實際上在西洋繪畫史上開始成立於十七世紀的荷蘭。這些畫家當中，羅伊斯達爾以自然美的再現為目標的風景畫，附加上其他畫家所無法匹敵的戲劇般的抒情性，最值得注目。

稱為「巴洛克」的這個時代，成立起與風景畫並列的風俗畫、靜物畫等以周遭現實事物為主題的繪畫領域；這些領域興盛的背景在於市民階級的興起。當時荷蘭因為海外貿易而致富，這樣的歷史背景使得富裕中產階級的勢力急速增強。中產階級成為嶄新風貌的繪畫訂購者、鑑賞者，取代了教會、大貴族。適合於裝飾在中產市民階級家中的與其說是大型宗教畫、歷史畫，毋寧說是小幅的風景畫、風俗畫、靜物畫等作品。（松岡宏明）

門德爾特·霍貝瑪，〈米德爾哈尼斯的並木道〉，約1689年，倫敦，國家畫廊（上圖）

多馬斯·根茲巴羅，〈科納德的森林〉，約1748年，倫敦，國家畫廊（下圖）

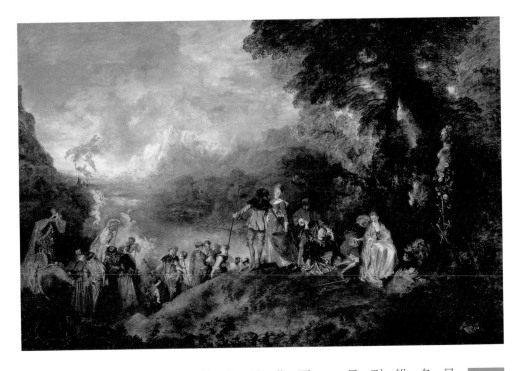

中，描繪著身穿華麗耀眼衣裳的貴族男女們的幽雅動作。華鐸那纖細筆觸與中間色調的清淡

而美麗的色調，在表現傍晚時分浮現光線的夢幻情景上，效果無窮。

步行走一般。不論如何，在舒緩的時間開展

畫表現；隨著愛情的高昂，從右邊往左邊緩

關於這幅繪畫，有解釋為異時同圖的繪

邁向未來。遠方入海口，煙雲繚繞。

的領航人一般在天空上飛舞著，引導戀人們

上出現赤裸上半身的船夫。天使如同薔薇色

航的船以及到達碼頭的男女。裝飾漂亮的船

著手、靠著身體的三組男女，左邊有準備歸

捨地往後回顧。正在走下山丘的地方，有拉

的手正要站起來，站在中央的女性卻依依不

她的旁邊是輕聲交談的情人，男性拉著女性

薔薇花裝飾的象徵這座島嶼的維納斯胸像。

要離開島嶼的戀人們的情景。右邊建造著由

這幅作品描繪著結束參拜愛神之後，正

最受歡迎的詩人丹克爾的輕喜劇。

到此巡禮。這幅作品的靈感來源取材於當時

維納斯的愛之島，人們必須在良朋的陪伴下

名為邱特拉島。詩人們自來謳歌向來被稱為

見14）西特島位於伯羅奔尼撒半島東南，現

風之神塞菲洛斯吹送到西特島。（詳

據說維納斯從海水泡沫中誕生，被西

**37**

# 尚・安端・華鐸〔法國，Jean Antoine Watteau, 1684～1721年〕
## 〈西特島的巡禮〉

洛可可

1717年　畫布、油彩　128×193公分　巴黎，羅浮宮美術館

■請看下方圖版。這是華鐸的〈傑爾珊的看板〉。描繪著畫商友人傑爾珊的店面。左側正要將前朝國王路易十四世肖像畫裝箱之際。其右邊則正拿著橢圓形作品，仔細檢查畫中那官能性的男女姿態的水浴圖。在此暗示著路易大王「偉大世紀」的終了與新的洛可可繪畫的開始。

路易十四世統治末期，凡爾賽宮廷風紀廢弛，昔日的豪奢、活力也逐漸稀薄。以前社交中心的盛大宮廷節慶，成為貴族、富裕市民們的新的社交場所。在此誕生的品味、藝術稱之為「洛可可樣式」。洛可可代替炫耀波旁政權的那種莊重、絢爛的巴洛克美術，其特徵是洗鍊的輕盈度、機智性以及官能性。

適合那種時代氛圍的主題正是由華鐸所開始的「雅宴」這種獨創領域。這是描繪人們在田野、庭園間遊樂的題材，如果加以溯源，其源頭是尼德蘭風俗畫。華鐸為了避免那種卑俗性，代之以強調十八世紀法國貴族享樂生活的優雅表現。

〈西特島的巡禮〉是一七一七年獲得皇家美術學院會員資格的作品。但是，當時學院的繪畫領域的規定中，如非歷史畫、神話繪畫則不受認可。因此，據説美術學院為了使華鐸成為會員，迅速地將這件作品命名為「雅宴」。(梅澤啟一)

尚·安端·華鐸，〈傑爾珊的看板〉，1720年，比利時，夏爾羅登堡城

38

尚・希梅翁・夏丹〔法國，Jean-Baptiste Siméon Chardin, 1699～1779年〕

〈餐前禱告〉

洛可可

1740年　畫布、油彩　49×39公分　巴黎，羅浮宮美術館

年幼小孩正在進行餐前祈禱。母親正將熱氣騰騰的湯從小鍋舀到小孩的盤裡。右邊一角可以看到暖爐。母親的視線向著較年幼的孩子。或許她對他說，好好說祈禱！她依然注意著湯的同時，要求孩子們態度端莊。姊姊則舉止端莊合掌，緊張地眺望著他的樣子。多麼令人意外會心一笑的情景！虔誠、謹慎的中產階級的家庭場景。

水壺放在左邊的樸素櫥櫃上，右手牆壁上的橫架只看到

水瓶、瓶子。似乎表示某一房間般的家具、日用品的描寫，被盡可能侷限到最小程度。牆壁上的垂直柱子與彎腰的母親重疊，其左邊的四分之一牆壁空無一物，這使人想起維梅爾的室內那種在造型上將無用之物去除的構成。色彩僅由澀拙的褐色調來統一，給人安靜而穩定印象。這正與同時代華鐸的華麗色彩構成對比。

然而，戴著紅色帽子，穿著裙子的小孩，據說實際上是個男孩子。之所以如此正因為身體不高的小孩用椅子上掛著小鼓。當時約定俗成的道具是，女孩持玩偶，男孩則是鼓這樣決定性道具。

再者根據風俗，即使是男孩，幼小的時候也穿著圍兜與裙子，到了六歲左右才開始穿褲子。

■夏丹與華鐸同樣是代表洛可可美術的偉大畫家。但是就享樂且華麗的繪畫這種洛可可影像而言，其典型為華鐸，夏丹似乎並不符合。華鐸與夏丹往往被對比論述。華鐸描繪貴族階級的人，夏丹則描繪一般的人。他們兩人所共通的都是擅長於風俗畫。只是，華鐸將風俗畫賦予「雅宴」這樣的幽雅品味，成為學院院士。相對於此，夏丹是「動物與水果畫家」，亦即以「靜物畫家」而獲得學院院士職位。

靜物畫原本是從風俗畫分裂出來，在學院繪畫序列中，與風景畫都處於低位階。為了提升靜物畫的地位，畫家往往必須將教育性的寓意放入主題

尚·希梅翁·夏丹，〈魟魚〉，1726-27年，巴黎，羅浮宮美術館

中。然而，夏丹被學院推舉為院士的〈餐前禱告〉不過描繪市民日常生活作品〈魟魚〉正是靜物畫。以這種之片段而已。

再次指出的是，市民階級的抬頭動向意味著出現具備新感覺的新觀眾群。這種新品味不久之後終於從貴族階級席捲到國王。另外值得一談的是，這幅繪畫出品於沙龍，獲得大家歡迎，此後獻給路易十五世。夏丹的風俗畫並非突然出現。也有人將其傳統上溯到十七世紀勒拿兄弟的農民風俗畫傳統上。

但是，不論如何，我們不得不佩服夏丹的實力，使風俗畫、靜物畫被官方承認其應有地位。（梅澤啟一）

95

女性乘坐著繫在樹枝上的鞦韆，踢飛一隻高跟鞋，只有另一隻腳穿著，她以俏皮的眼光勾引著他的男性情人；這幅作品的訂購者聖‧朱利安男爵在玫瑰樹叢中眺望著少女飄起的裙裾下方與腳丫。玫瑰在此意味著女性。拉著繩索高興搖著鞦韆的年長男性是女性的丈夫。他腳邊跳躍的小犬象徵男性。樹蔭下有互相擁抱的男女。在女子下方是顯得困擾的兩位邱比特。在其左邊的是，誠如無法言說一般，用食指抵住嘴唇，點頭看著邱比特的雕像。

福拉歌那透過結合仲介男女關係的邱比特的微妙行為，描繪出這幅奇妙的三角關係。他在滿足訂畫者期望的同時，將十八世紀貴族社會晚期重複擴大的滑稽現實的諷刺，表現為謳歌自由戀愛的風潮。這件作品處於停留在低俗風俗畫與提高到藝術領域之界限之間。或許是上述理由，這幅作品所以得以印刷成版畫，流傳於貴族、市民階級之間。

尚‧奧諾雷‧福拉歌那
〔法國，Jean Honoré Fragonard, 1732～1806年〕

洛可可

〈鞦韆〉

1766年　畫布、油彩　81×65公分　倫敦，沃勒斯典藏

法蘭索瓦・布欣，〈水浴的維納斯〉，1742年，巴黎，羅浮宮美術館

■ 就技術上而言，這件作品超越風俗畫。由光線照射成對比的對角線構圖，將觀者視線引導到戀愛與官能的嬉戲這種主題世界。亦即，光線照在乘坐在畫面中央鞦韆的女性與樹木上，首先抓住視線，引入在那裏展開的情景中。而且，出場人物動作輕桃、樹縫間陽光的散亂，引發感覺的自由度。

　這件作品一覽無遺地表現出上流社會的夢幻情趣、自由度、嬌氣、輕桃這種洛可可樣式的特徵。面對波旁王朝晚期的沒落貴族階級，只有從現實中移開視野，對於無法從享樂之中看到如何自處的人，這幅作品是最佳代辯。他將茫然於未來、缺乏存在目標具體表現為徘徊於夢幻的桃花源世界。這個時代正是邁向近代的巨大變革，福拉歌那本身也迷失自己的方向感，在貧困之中撒手人寰。

　但是，洛可可樣式畫家所培育成的感覺，終於由近代浪漫主義、寫實主義以及印象主義繼承下來。因此，各國的洛可可樣式畫家生活於絕對王政的約束之下的同時，感受到近代氣息，開始製作先驅的東西。譬如，福拉歌那所短期師事的夏丹，在洋溢著洛可可的甜美風味的同時，另一方面，在詩歌中發現到日常的、特別是庶民生活的片段；這種傾向與往後的寫實主義有所關聯。福拉歌那與夏丹畫風形成對照，他與自己另外一位老師布欣不都是摸索著與近代關連的人性解放、自由、個性等的表現方式嗎？（梅澤啟一）

# 〈皇帝拿破崙一世與皇后約瑟芬的加冕儀式〉

## 雅克—路易・大衛〔法國，Jacques-Louis David, 1748～1825年〕

1805～07年　畫布・油彩　621×979公分　巴黎・羅浮宮美術館

**40**

這幅繪畫描繪著曾經真實發生過的事件。訂購這幅作品的是拿破崙，據說，他看到花了兩年以上歲月完成的大作，指出「這不是繪畫。讓人彷彿進入畫中一般」大表滿意。

之所以讓人將繪畫空間誤認為現實空間，其驚人描繪祕密在於具備深度的陰影表現。相對於左右前方的人物的暗度，採用柔和光影浮現出中心人物，巧妙地板台階、柱子以及牆壁凹凸產生複雜陰影，描繪出廣大空間的秩序。甚而，地板、牆壁、窗簾、衣服等配置於畫面全體的天鵝絨的柔軟質感，此外這些紅色與綠色的鮮豔對比，也都令人印象深刻。

但是，這件作品上也可以看到巧妙推敲的作為。已經戴上皇冠的拿破崙以自己的手為約瑟芬加冕的動作，乃是作為最終採用以表現皇帝精神高度的動作。拿破崙背後坐著教皇，其右手最初是放下的，作品完成後依據拿破崙的指示，教皇變成舉起右手表示祝福手勢。而且，畫面中央背後坐著拿破崙母親，雖然位於畫面構圖整體的中心，實際上她並未參加典禮。甚而人物與建築物相較之下，參加者被畫得比實際還要大。總數一百五十人以上的人物幾乎原尺寸描繪著，充分發揮成為拿破崙新體制的團體肖像畫的機能。

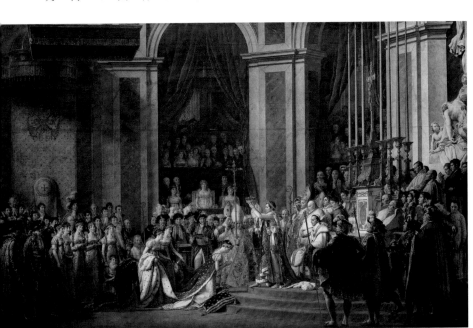

■大衛在一七七四年獲得畫家日後足以登龍門的羅馬獎，在義大利探求反映當時古代品味的新古典主義繪畫，一七八○年代成為名滿全歐洲的歷史畫家。其代表作為〈赫拉修斯兄弟的誓約〉。典型表現新古典主義作風的那件作品，在三角型的安定構圖下，描繪著歷史上的人物、眾神的神話。

此後，一八○四年十二月二日在巴黎聖母院舉行拿破崙的法國皇帝加冕儀式之後，大衛被任命為「皇帝的首席畫家」。因為受到拿破崙肯定，大衛獲得法國最崇高的畫家地位，同時他也擔任著藉由繪畫使君主權威廣為世人熟知的角色。

當時，歷史畫家描繪這樣的大畫面時，如果忠實描繪服裝、道具則被認為「格調不高」。雖然如此，排排站著的女性們姿態卻是忠實描繪出當時衣裝、髮型。大家都身穿白色長裙禮服，向來華麗的宮廷服飾卻刷新為象徵新時代的簡單樸素的清新服裝。法國革命後市民抬頭，產生近代意識，繪畫的實際情況也發生變化。構圖也同樣與左右擴大而解放的空間產生關聯。對於開始感受到新社會風氣的市民而言，這幅作品在當時的確是新鮮構圖。大衛批判舊體制時期的享樂且唯美的洛可可美術，將革命所帶來的新時代人類、社會理想與實現帶入古典樣式中。那正是大衛新古典主義的真正精髓。

（大嶋彰）

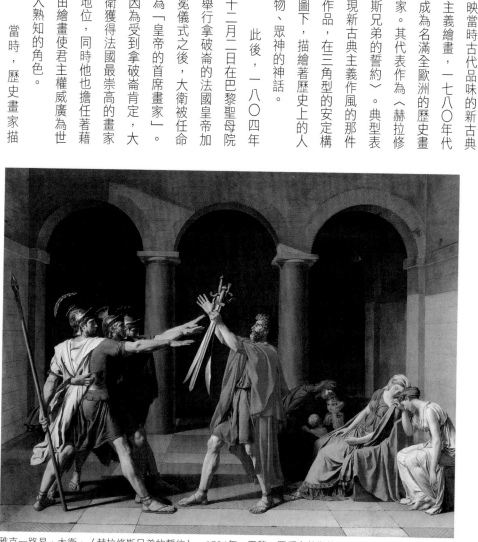

雅克─路易‧大衛，〈赫拉修斯兄弟的誓約〉，1784年，巴黎，羅浮宮美術館

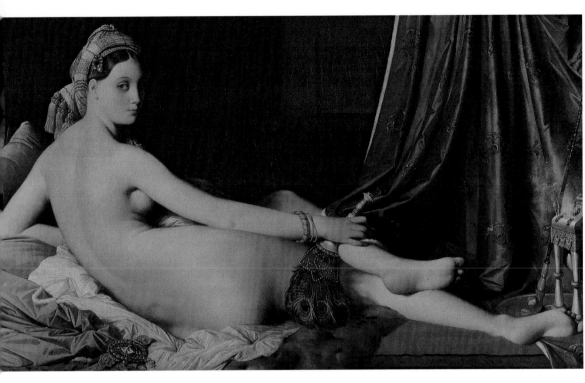

41

尚—奧居斯特・多米尼克・安格爾
〔法國，J.-G.D.Ingres, 1780～1867年〕
新古典主義

〈大土耳其後宮宮女〉

1814年　畫布、油彩　91×162公分　巴黎，羅浮宮美術館

41

所謂「後宮宮女」是服侍土耳其
皇帝的後宮侍女。因為是大型畫
面作品，特別稱為「大土耳其宮女」。柔
和沙發上，描繪著舒適伸展身體的裸體女
性。橫陳的裸女身體是喬爾喬涅之後的主
題延續（詳見 19），這些宮女頭上捲著頭
巾，手上拿著美麗孔雀羽扇，洋溢著異國
風味。向來腳前方都會描繪著動物，彷彿
象徵中東的輕鬆快樂一般，在此配置著水
煙斗這種小道具。

　　背對著我們而往後回顧的裸女，使
我們想起維拉斯蓋茲的〈照鏡子的維納
斯〉。然而，這位畫中女性臉部向著這
邊，傳送出令人顫抖的情慾視線。拉下的
簾幕的黑暗深處，浮現出裸女光滑潔白的
肌膚。這幅繪畫最讓人感受到優美之處的
是，從頸部、背部以及腰部的流動般的曲
線表現。然而，饒舌的人們以解剖學為藉
口，嘲諷這位畫中女性是甲狀腺肥大、背
部多三根脊椎。其實，那是微不足道的枝
微末節。總之，誰都無法否認這件作品是
美術史中名作中的傑出裸女畫。

■法國革命後，實現這種革命理念的拿破崙皇帝，選拔大衛為首席宮廷畫家，然而大衛卻在邁向榮譽顛峰之際，隨著拿破崙的沒落，不得不亡命國外。古典主義陣營感受到浪漫主義抬頭的危機感，為了對抗新銳的德拉克洛瓦，快速聘回安格爾來代替大衛所留下的畫壇空位。安格爾在獲得羅馬獎後持續在義大利鑽研美術。他肩負的使命是復興持續衰退的古典主義，藉此壓抑年輕世代對於浪漫主義的狂熱。

尚一奧居斯特·多米尼克·安格爾，〈荷馬頌〉，1827年，巴黎，羅浮宮美術館

回到巴黎後，安格爾參加沙龍的第一件作品是〈荷馬頌〉。在希臘風格的神殿前，正要戴上月桂冠的是希臘古代詩人荷馬，以他為中心，在此聚集著信奉古典傳統的歷代文人、詩人、畫家。這是幅多麼意味著宣傳古典主義的作品。相對於此，德拉克洛瓦自信滿滿地展出可說是絢爛多彩的色彩饗宴〈薩爾達那帕之死〉。這件作品被古典主義者大聲撻伐為〈開俄島的屠殺〉（詳見44）之後的第二次「繪畫屠殺」。在此以沙龍的公開場所為舞台，巴黎畫壇正式上演著古典主義對抗浪漫主義的抗爭劇目。當時的漫畫將他們描繪為決鬥場面，兩人騎在馬上進行刺馬，安格爾拿著線描的筆，德拉克洛瓦拿著意味著色彩的彩筆。

但是，安格爾的真正本事超越〈荷馬頌〉所象徵的僵硬的古典主義。那是透過義大利古典研究所獲得的無與倫比的素描功力與凝視對象的眼睛。由此誕生出這件作品上所看到美麗的女性裸體。畫面上並非古典主義者通病的雕刻的冰冷形式美，而是真正流動著血液的女性官能美。既然安格爾引發古典主義者的困擾，那麼時代也將安格爾捲了進去，產生巨大變化。（梅澤啟一）

狄埃科·維拉斯蓋茲，〈照鏡子的維納斯〉，約1648年，倫敦，國家畫廊

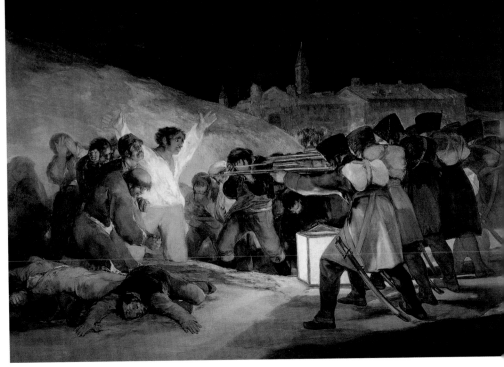

**42**

這件作品是雙聯作中的一幅。這是表現一八○八年五月二日西班牙反抗拿破崙的獨立戰爭開端，民眾蜂擁而起的反抗事件，與拼死決戰之隔日被加以處死。前者是，一些人拿著槍枝、一些人拿著刀襲擊法軍埃及人親衛隊，展開肉搏戰；在鮮豔色彩表現與群眾動態上，迴異於向來歌頌英雄偉業的紀念碑式的戰爭畫，使人感受到近代寫實主義精神的躍動感。畫中主人翁是對於罄竹難書的法國暴政群情激憤的不知名民眾們。然而，隔天早晨他們一個個被拖到馬德里近郊普林希佩·皮奧山丘槍決，這幅作品正描繪這場悲劇。

投射燈的光線照射出來的民眾，法國士兵從黑暗中對著他們擺出即將槍殺的姿態。已經被槍決而流血橫躺的屍體、心存畏懼而等死的人們，壓軸的是身穿白色上衣，雙手張開彷彿抗議般站立正中央的人物。這一姿態不正是從基督十字架刑上所取下的姿態嗎？仔細一看，這個人的手掌似乎可以看到被釘子打過的痕跡。他兩側站立的神父正進行最後禱告。背後的黑暗中浮現出抱著小孩的老太太身影。

**42** 近代西班牙美術

# 法蘭西斯柯·德·哥雅〔西班牙，Francisco Goya, 1746～1828年〕
## 〈1808年5月3日的槍殺〉

1814年　畫布、油彩　266×345公分　馬德里，普拉多美術館

■這幅繪畫中哥雅採取寫實主義手法，象徵地描繪戰爭的非理性悲劇性。哥雅將這一悲劇山丘與基督被釘死於十字架的各各地山丘重疊，試圖表現出西班民眾的憤怒與悲傷。

馬奈（詳見50）偶而來到西班牙，對哥雅表示推崇，將這個構成畫面加以翻版，描繪了〈墨西哥皇帝馬克西里安的處死〉。再者，同樣是西班牙畫家的畢卡索也以同樣構圖，描繪〈朝鮮戰爭的屠殺〉，超越時代，將戰爭的悲慘訴諸人們。哥雅與維拉斯蓋茲（詳見34）並列為代表西班牙的偉大畫家。在馬德里的普拉多美術館裡面，有彰顯這兩人的「維拉斯蓋茲門」與「哥雅門」的入口，在其前面都建

立他們的銅像。年輕時的哥雅過著放蕩的生活，對於前輩維拉斯蓋茲卻抱持無限敬意，將他視為自己的典範。誠如其願望一般，哥雅與維拉斯蓋茲一樣成為西班牙首席宮廷畫家，他描繪〈卡爾羅斯四世家族〉。一般而言，在描繪尊貴家族的肖像時，某種程度加以美化，然而這件作品則以絲毫不差的寫實主義者的眼光，將他們的實態以及內在性格揭露出來。哥雅曾經說過，自己的老師是「自然」、「維拉斯蓋茲」以及「林布蘭特」。他超脫於向來將對象加以美化的古典主義或者寫實主義傳統，試圖追求實在的人的真實、社會的現實，在這點上我們解讀到哥雅藝術的近代性。（神林恒道）

愛德華·馬奈，〈墨西哥皇帝馬克西里安的處死〉，1868年，德國，曼海姆市立美術館

法國海軍所屬快速帆船梅杜莎號在一八一六年七月航向塞內加爾途中，觸礁遇難。一百數十名乘坐人員搭乘大筏卻發生悲劇事件，漂流十二天，被救起時生存者僅有十五名。在飢餓與絕望中，發生殺人、食人肉等非人道行為，這則新聞引發激烈討論。當時，參展沙龍的約定俗成是選擇神話、過去歷史為主題。然而，傑里科將這件現實事件栩栩如生描繪出來。在構想階段，他推想描繪何種場面可以給觀眾帶來戲劇性感動，於是反覆進行設計、習作。這件作品就是完成作。

畫面籠罩著褐色調的黯淡色彩，帆船柱子成為中心軸整合三角形構圖。畫面左邊描繪著死亡與黑暗的絕望樣子。有人才剛斷了氣，為了忠實表現其積鬱表情，傑里科到屍體收容所的故事相當有名。受難者們從右邊畫面的水平線遠方，發現船影，由人體堆成的金字塔表現出這種喜悅情感的爆發。他們聲嘶力竭地拿著上衣揮舞求救。竹筏的相反一面的人物還沒有注意到，抱著屍體，呈現出深沈的痛苦表情。在極端狀態的生與死、希望與絕望的戲劇中，成功地描繪出對照構成。

# 帖奧多爾‧傑里科〔法國，Théodore Géricault, 1791～1824年〕
## 〈梅杜莎號之筏〉

浪漫主義

1818～19年　畫布、油彩　491×716公分　巴黎，羅浮宮美術館

■〈梅杜莎號之筏〉可說是法國浪漫主義繪畫的最初烽火之作。其理由何在呢？這件繪畫充滿戲劇性。然而並非一般人所說的羅曼蒂克。傑里科最初所學習的是學院的傳統古典主義繪畫。但是，學院繪畫無法滿足他，他在羅浮宮看到魯本斯（詳見 **29**）的作品，獲益良多。左下到右上的波浪狀的躍動構成，就端正的古典主義繪畫而言是失敗的。毋寧說從中可以看到浪漫主義與巴洛克繪畫的近似性。

但是，全體底色無法使人感受到巴洛克、洛可可繪畫的華麗度。每個人物的描繪方式使人感受到古代雕刻。十二天飢餓狀態的漂流，畫中人物不是讓人覺得過於強壯嗎？

傑里科為了這件作品的習作而來回於屍體收容所、精神病院之間，學院主義所不感關心的屍體卻吸引了他。我們在那裡看到以罹患精神疾病的人們為模特兒的敏銳心理描寫。從追求理想美的古典主義者眼光中來看在現實上是不可能的，

的人為模特兒的敏銳心理描寫。伸展的型態。這種表現間，描繪出馬匹前後腳為了表現出速度感的瞬〈埃普索姆的賽馬〉，官〉。其中有名的是作品是〈近衛龍騎士題的作品。沙龍的初次象，留下許多以馬為主斯，喜歡描繪動態對

傑里科私淑魯本英年早逝了。還沒有來得及看到，就主義在德拉克洛瓦身上開花結果，然而傑里科當模特兒。法國的浪漫屍收容所（前景右側）德拉克洛瓦自己也到死切到，傑里科在製作這幅作品之際，有反古典主義的藝術觀。他們關係密

已。傑里科與盟友德拉克洛瓦共同擁的話，這些作品只是醜陋的東西而

好像虛構一般。總之，傑里科愛好馬匹，去世的原因是從馬上摔落的意外。（梅澤啟一）

帖奧多爾・傑里科〈埃普索姆的賽馬〉1821年，巴黎，羅浮宮美術館

105

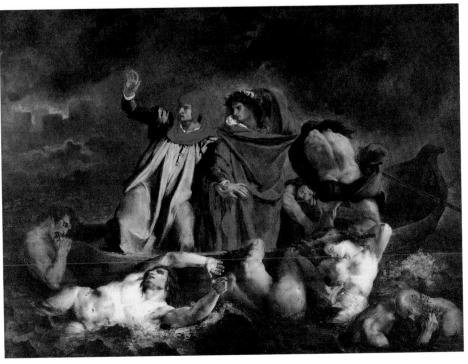

面對那種痛苦的前景，但丁他們只能凝視著。

集到小船四周。但是這個沒有底的地獄沼澤中，被詛咒的罪人們無法逃出永恆的業苦之外。

大家應該知道義大利詩人但丁的《神曲》三部曲「地獄」、「煉獄」、「天國篇」。畫面上描繪的是但丁身為古代詩人維吉爾的領航人，進行地獄巡禮的場景。沙龍展出時的題目是「但丁與維吉爾被普萊朱亞斯領導，渡過環繞迪斯地獄城牆的沼澤」。

看起來黝黑而燃燒透紅，由煙霧籠罩的是地獄城迪斯。現在，兩位詩人乘著小舟在沼澤前進。薄綠色衣服外加鮮豔紅色頭巾，舉起右手的人是但丁。他在群聚於沼澤中的亡靈們中認出佛羅倫斯的同鄉人，這個人突然倒向維吉爾。頭戴月桂冠，身穿茶色外套的這位古代詩人，相當冷靜，恰與但丁的驚懼形成對比。

身穿藍色的船夫普萊朱亞斯身體健碩。我們可以看到正從船邊試圖往攀爬上來的恐怖亡靈形象。也有亡靈正在咬住船首。他們在寂靜而籠罩死亡氣息的黑暗世界裡面，被突然出現的生命光輝吸引，聚

## 鄂簡・德拉克洛瓦〔法國，Eugène Delacroix, 1798～1863年〕
# 〈地獄的但丁與維吉爾〉

浪漫主義

1822年　畫布、油彩　189×246公分　巴黎，羅浮宮美術館

這幅繪畫是德拉克洛瓦的沙龍入選作。不用說，這幅作品是在受到友人傑里科〈梅杜莎號之筏〉（詳見 **43**）影響下製作的。但是依然有些不同。或者我們可以從中指出展開的新地方。

首先，主題變成但丁《神曲》這一文學主題。只是，但丁作品被剔除於當時古典主義的文學框架之外。接著就表現而言，傑里科畫面尚且存在古典主義繪畫特徵的明確輪廓線，而德拉克洛瓦則以粗獷筆觸的色彩來掌握型態，藉由這種繪畫色調來統整畫面，構成全體。主題與表現上，這件作品都是反古典主義的作品。但是，德拉克洛瓦對學院古典主義而被激烈指責為「繪畫屠殺」的〈開俄島的屠殺〉。這才真正是對古典主義有意識挑戰，浪漫主義的明確宣言。

所謂繪畫的浪漫主義是什麼呢？相同於政治的浪漫主義，雨果主張：「藝術上的自由主義」。的確，德拉克洛瓦也有〈引導民眾的自由女神〉這樣的作品，在繪畫的浪漫主義上面，重要的是從以雕刻為典範的線條重視到色彩解放的繪畫本質。這不正是對於色彩表現的認識嗎？這種線條或者色彩問題，可以追溯到學院創立當初的古代派普桑與近代派魯本斯之抗爭。

（詳見 **50**）德拉克洛瓦在此掀起在傑里科繪畫上所預言的繪畫近代性。而對此加以阻擋的障礙則是學院傳統的主題主義。成為其突破點的是雨果所倡導的文學浪漫主義。在這種反古典主義的浪漫主題下，初次開始了以藝術革命為目的的年輕世代的顛覆性表現。

（梅澤啟一）

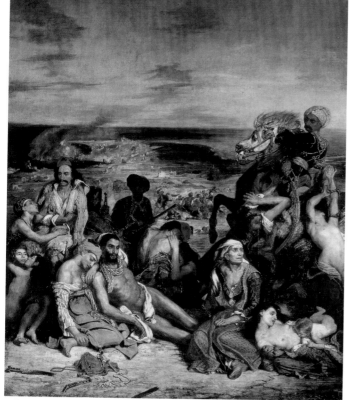

鄂簡‧德拉克洛瓦，〈開俄島的屠殺〉1823－24年，巴黎，羅浮宮美術館

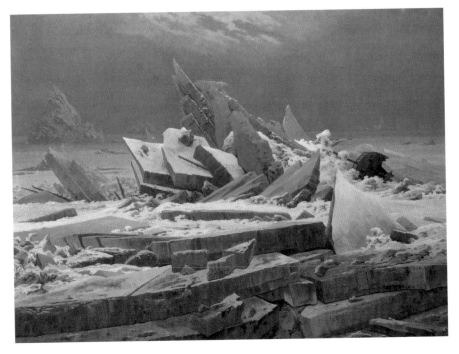

相當厚實的冰塊相互撞擊，如同阿爾卑斯高山般重疊屹立著。周圍是一片冰原，除了冰河相互擦撞的嘎嘎作響之外，全然是無聲世界。但是，請仔細看畫面右中央。似乎可以看到部分船體般的異樣物。這應該就是觸礁的船身。總之，這幅繪畫描繪著「屈服於猛烈自然的人類營為的悲劇」。只是，菲特烈描繪事件之後的安靜場面，畫面處理也極端冰冷。因此，好像沒有發生什麼事件一般，自然的力量將船身冰封到冰海中，令人驚駭。而且，在其壓力般的力量前，無力的人類眼睛裡面，這一光景甚而映現為崇高。即使在可以稱為「風景的悲劇發現者」的菲特烈作品中，這件繪畫特別具有崇高感。

然而，這幅繪畫乍看之下不是如同一張攝影作品般嗎？描寫正確，色彩壓抑，筆觸幾乎不顯眼地光滑的畫面。特別是從天藍色天空所射下的莊嚴光線，使得冰海浮現出些許黃色感覺，讓人強烈感受到如同攝影的寫實度。但是，最初的銀版攝影機在市面上販售是在這幅繪畫十五年之後的事情。現代的超寫實主義的目的是畫得如同攝影般一模一樣，然而與超寫實主義完全相反，從攝影誕生前開始，就已經有如同攝影一般描繪對象的畫家了。

## 45 卡斯巴・大衛・菲特烈〔德國，Caspar David Friedrich, 1774～1840年〕
德國浪漫主義
## 〈冰海〉

1823～24年　畫布・油彩　96.7×126.9公分　德國，漢堡美術館

在現代，飛機、列車等災難變成非日常的惡夢，變成報導的話題；在菲特烈的時代，海難事故是自然力量超越人們的智慧規模所產生的悲劇，同時激發許多浪漫主義者的想像力。畫家也不例外，英國的泰納、法國的傑里科等浪漫主義畫家們都在巨大畫面上描繪船難場面。

誠如〈梅杜莎號之筏〉（詳見 **43**）一般，都是伴隨著激烈動作的事件高潮，其規模感與震撼力最終為電影所繼承下來。對於這些事件，菲特烈的表現誠如在〈明月下的海難船隻〉上面可以看到一般，靜謐且冥想，畫面也不大。從中可以看到德國浪漫主義的獨特性。他從一八二○年左右探險北極的

英國軍人巴利那裡獲得〈冰海〉的構想。此後觀察埃爾

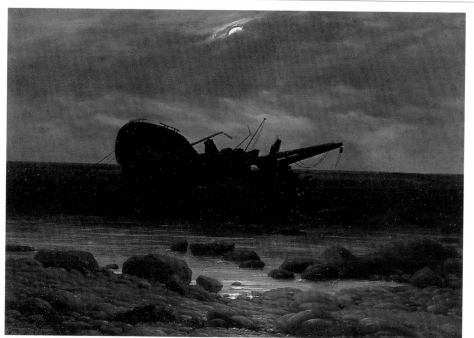

卡斯巴·大衛·菲特烈，〈明月下的海難船隻〉，約1835年，柏林，國家畫廊

貝河流冰，描繪油畫速寫。

除此之外，都是他想像力所

誕生的影像世界。在那裡，除了他的無常觀之外，或許也烙印出十三歲時發生不幸事件的痛苦記憶。他在滑冰時，冰床斷裂，掉落入水，想要救他的弟弟卻不幸成為他的替身，掉到厚厚的冰床下面。

菲特烈死後全然為人們所遺忘，到了二十世紀再次受到評價，希特勒對他的喜愛也是一場災難，終於到一九七四年，以誕生兩百年回顧展為契機，獲得真正評價。恩斯特、達利、馬格利特以及德國現代作家傑哈德·利希特、日本的東山魁夷等都受到他巨大影響。

（泉谷淑夫）

乍看之下，完全不知道畫了什麼東西。這是著名英國風景畫家泰納的作品。如此一想，我們看到畫面下方有巨大河川安靜地流動著。左右架著石造橋樑。右邊橋樑現在依稀可見突破霧氣籠罩而前進的黑塊。我們看一看標題吧！〈雨・蒸汽・速度—大維斯坦鐵路〉。那麼，向著這邊衝來的是蒸氣火車吧！這麼說，似乎可以看到吐著白煙的煙囪、蒸汽鍋爐的紅色火焰。不懼風吹雨打，轟轟聲響中，火車在鐵路上邁進。

雨沒有想像中激烈。似乎是英國夏天所常有的陣雨。背景是廣大天空，可見清澈的藍色天空。中央河川的懸崖上，太陽光線已經從雲間射下來。在下方的是耕作的農夫。看起來好像對火車揮手一般。河川上漂浮著遊艇，彷彿還有在水中洗浴的人。左邊橋樑的拱頂優美，使人想起古羅馬的水道橋。鐵橋建造牢實。大家看到了嗎？蒸汽火車前方有野兔在奔跑。完全籠罩這風景的是融入光線的朦朧空氣表現。確實，這種空氣表現不正是泰納最想畫出來的東西嗎？

古橋遠方，藉由彩霞可以遠眺城鎮近郊建築物、丘陵。

46 **約瑟夫・馬拉德・威廉・泰納**
〔英國，Joseph Mallord William Turner, 1775～1851年〕

近代英國

**〈雨・蒸汽・速度—大維斯坦鐵路〉**

1844年　畫布、油彩　91×122公分　倫敦，國家畫廊

泰納還有類似這幅作品主題的〈暴風雪—離港的汽船〉。這也是剛開始不知道在畫什麼。仔細一看，在漩渦中，強烈暴風雪的海洋中，一丁點地描繪出被翻騰的蒸汽船。蒸汽火車、蒸汽船都是近代文明的象徵。即便文明產物都被強大自然力量所吞沒，相較於此，人類作為多麼的微不足道呢？泰納風景畫上有一些是基於這一主題所創作的作品。

風景畫並非僅只於眺望美的東西，在那畫面上所表現出的訓誡、對於文明的批判的寓意，乃是出自於歷史畫（詳見30）所產生的學院風景畫的傳統。不同於那樣的畫壇趨勢的風景畫，泰納一生當中旅行歐洲各地，寫實描繪多達兩萬件風景畫。

不論是寫實風景或者是寓意風景，泰納作品上有連貫上述傳統的獨特表現。那是籠罩自然的空氣與光線的描寫。隨著年齡的增長，其關心愈加強烈。晚年風景畫上與其是自然對象的再現，毋寧說都是看起來朦朧的「空氣透視法般的抽象」或者「無的繪畫」。

泰納去世二十年以後，兩位印象派畫家莫內（詳見66）與畢沙羅拜訪倫敦，見到泰納的風景畫。他們發現泰納晚期作品早先於他們自身的繪畫嘗試，於是從他們身上學習到許多東西。（小林修）

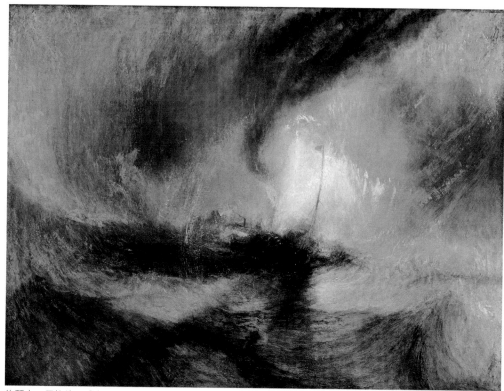

約瑟夫・馬拉德・威廉・泰納〈暴風雪—離港的汽船〉，1842年，倫敦，國家畫廊

# 古斯塔夫‧庫爾貝
〔法國，Gustave Courbet, 1819～1877年〕

# 〈奧南的葬禮〉

1850年　畫布、油彩　314×663公分　巴黎，羅浮宮美術館

**47**

奧南是庫爾貝的故鄉。這座接近瑞士國境的城鎮上，正舉行無名市民的埋葬場面。地面張開彷彿如巨口的是黑暗墓穴上，人們正將棺木墜下。畫面左邊，人俯身上掛著搬運棺木所需的白色綾布，穿著白色上衣的掘墓人跪下右腳，等待掩埋棺木。祭司穿著銀色綴飾的黑色法袍，正舉行著最後彌撒。他的周圍圍繞著撐起十字架的侍者、戴著紅色帽子的少年聖歌隊與教堂守衛。這兩位守衛穿戴極為醒目的紅色帽子與制服。

隔著墓穴一端，站立著兩位公證人，一位穿著燕尾服、短褲子，一位則是穿著藍色襪子。他的腳邊描繪著一隻神情詭異的狗，回首眺望參加葬禮的人。畫面中央的團體，是以鎮長為首的奧南城的名士們。

畫面右邊描繪著戴著黑色頭巾、白色帽子，穿著全黑外套的婦人們，其中幾人拿著手帕掩住口嗚泣。背景可以看到露出綿延不絕的朱拉山脈的石灰岩懸崖。缺口正好突出十字架，打破稜線的單調性。上空則是宛如哀悼死者一般的凝重鉛色。

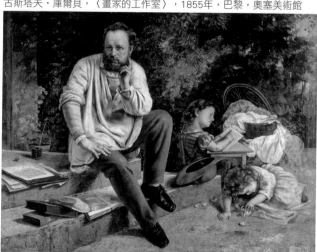

古斯塔夫·庫爾貝，〈畫家的工作室〉，1855年，巴黎，奧塞美術館

古斯塔夫·庫爾貝，〈1853年的皮埃爾－約瑟夫·普魯東肖像〉，
1865年，巴黎，小皇宮美術館

■ 被埋葬的亡者是庫爾貝的親戚，畫面上描繪著將近五十位葬禮參加者，他們都是庫爾貝的家族，或者熟悉的城裡的人。如此一來，這幅繪畫是描繪參加葬禮的奧南居民的集體肖像畫。集體肖像畫的傳統出自十七世紀的林布蘭特、法蘭斯·哈爾斯的荷蘭繪畫。（詳見 **32**）完全屬於風俗畫領域。然而，庫爾貝將這件作品展出到

沙龍時，取名為「奧南的某埋葬歷史畫」。當時學院所重視的是取材於古代神話、聖經的歷史畫。那種神聖領域被庫爾貝徒腳給踩了上去。的確，這幅作品尺寸具有足以匹敵歷史畫的宏偉的大畫面。然而，出現於畫面上的，並非古代眾神、英雄，而是無名庶民。批評家們譴責這幅繪畫為「卑俗」、「醜陋」的作品。保守的中產

階級覺得這幅繪畫令人恐怖。因為他們從中感受到，在侵犯學院繪畫序列中隱藏著如同破壞社會秩序的革命思想。

庫爾貝認為德拉克洛瓦、安格爾的歷史畫為「用畫來描繪的文學」，不屑一顧。他這樣說：「我不曾看過肩上長翅膀的人，因此不畫天使。」只畫看得見的東西，這種主張與馬奈相通，被印象派畫家繼承下來。一八五五年萬國博覽會美術部門拒絕展示庫爾貝作品，於是他在展示館前面掛著「寫實主義」巨大看板，舉行世界上最早的「個展」。

當時，他在圖錄上印製自己獨自立場的「寫實主義宣言」。在此展示的大作是〈畫家的工作室〉。副標題為：「約我人生七年間的現實寓意」，這件作品是他的企圖之作，描繪出支持他思想與行動的人們，以及他試圖以寓意手法描繪出主題化的當時的真實社會。畫面中央依然不是別的，而是描繪出一味追求真實的畫家庫爾貝那種充滿自信的自畫像。

（梅澤啟二）

113

描繪著讓身體隨著靜靜河流飄動的少女的奇異姿態。夏天，花草茂密的河岸邊，白色野薔薇傲然綻放，紫色漩萩、青色忘憂草也開啟花朵。相較於前方淺川，讓人覺得深沈的漆黑河流河上漂流著薔薇、芥子、紫羅蘭、金鳳花、雛菊等各種顏色的花卉以及奧菲莉亞不久前編織的花環。覆蓋她頭上的柳枝上面停留著駒鳥，這是她曾經歌詠：「可愛的駒鳥，我的生命。」莎士比亞戲劇《哈姆雷特》當中，哈姆雷特變心，並且殺了奧菲莉亞的父親，她因此瘋狂，誤落河川而死。這一場面藉由王后葛楚德的台詞說出。

密萊在倫敦南部沙利州霍格斯米爾河附近放置畫布，花了一個夏天描繪這張繪畫背景。誠如開頭敘述一般，描繪出所有台詞中所出現的花草。

以後在倫敦畫室中，密萊讓友人羅塞蒂妻子伊利沙白·謝達爾穿上從古代服飾店購買的禮服，讓她泡入熱水浴缸做為模特兒。密萊盡可能如實地以相同力量投入畫面各處，他藉此將奧菲莉亞之死彷彿我們親眼所見一般傳達出來。

逼真地表現出，奧菲莉亞沈入水中瞬間，絲毫沒有恐懼地專注且輕聲詠唱祈禱之歌的表情。密萊的信念是自然且忠實地以相同力量投入畫面各處，他藉此將奧菲莉亞之死彷彿我們親眼所見一般傳達出來。

施以美麗刺繡的清楚裙子與泡水而擴散開來的裙襬樣子亦栩栩如生。密萊的信念是自然且忠

約翰·愛德華·密萊〔英國，Sir John Everett Millais, 1829～1896年〕
〈奧菲莉亞〉

1851～52年　畫布、油彩　76.2×111.8公分　倫敦，泰特畫廊

■這件作品展出於一八五二年皇家美術學院展，偶然地，另一件〈奧菲莉亞〉也出品展示。亞瑟·休斯的那件〈奧菲莉亞〉被畫成幻象背景中的妖精姿態。相對於此，密萊的作品則描繪活人女性。只是主題相同，然而其對比卻具備象徵性。

密萊以十一歲有史以來最年輕的少年身分進入英國皇家美術學院附屬美術學校。他與以威廉·霍爾曼·亨特、加布瑞爾·但丁·羅塞蒂為首的七人，於一八四八年組成「拉斐爾前派」（Pre-Raphaelite Brotherhood）。他們批評皇家美術學院僅只要求美的型態，遵守理想美、透視法、明暗法這種表現技術所束縛下的東西，這三東西並非自然且忠實的表現，只是遵循拉斐爾以後的表現手法而已。他們重視以自然為對象的寫實表現，同時其畫題追求中世紀的聖經、傳說以及文學，以寫實與象徵的統合為目的。拉斐爾前派運動不同於印象派方法，開拓新的時代繪畫，同樣也擴展到文學界、藝術與工藝運動。雖是如此，密萊在一八五三年成為皇家美術學院準會員之後，數年之後畫派解體。

再者，在日本，拉斐爾前派對於明治時代的浪漫主義文學產生不少影響，這一文學以開拓近代文藝的北村透谷為首。關於插畫方面，文藝雜誌《文學界》刊登羅塞蒂等拉斐爾前派的作品，青木繁、藤島武二受它強烈影響下描繪《明星》插圖。《文學界》、《明星》常常以拉斐爾前派作為其文藝運動的典範。（大橋功）

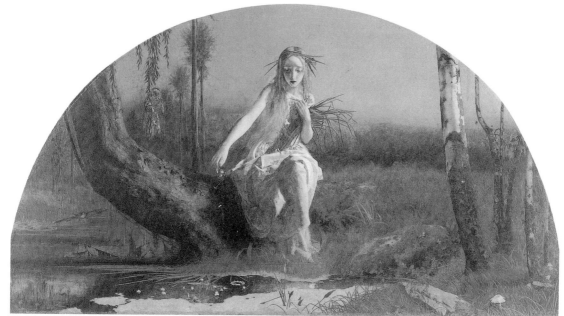

亞瑟·休斯，〈奧菲莉亞〉，1852年，英國，曼徹斯特市立美術館

在美麗夕陽照射下的馬鈴薯田裡進行祈禱的一對農民夫婦，他們站在逆光中。突出於田中的圓鍬、橫放在旁邊的馬鈴薯，放在兩人腳下的手提藍、推車，我們從中可以知道他們正放下手上工作，進行傍晚的祈禱。遠處可以看到教會尖塔。

這對夫婦聽到遠處傳來夕陽時刻的鐘聲而進行祈禱。這是每日反覆的日常生活的一個場景，巧妙描繪出夕陽染紅一切，籠罩在莊嚴神聖氛圍當中的片刻。

這件作品的原來標題為 L'Angélus，意味著「天使的祈禱」。米勒從幼年開始，祖母就教他，當傍晚鐘聲響起時，要放下手上工作，進行「天使的祈禱」。這件風景畫可說是其回憶。

米勒追求的主題是，通過耐於貧困，完全投入工作的農民姿態，表現其所有那些聲音的正是寫實表現。——他說。」米勒在這件作品中試圖描繪出鐘聲，那才是米勒所要追求的「寫實」，亦即逼真度。

米勒的親密友人聖西埃敘述道：「他想聽到田園的各種聲音，甚而教會鐘聲。——產生

「人類的高貴之處」，其源流開始於回憶故鄉葛呂西的祖母。

# 尚－法蘭斯瓦・米勒 〔法國，Jean-François Millet, 1814～1875年〕
## 〈晚鐘〉

1857～59年　畫布、油彩　55.5×66公分　巴黎，奧塞美術館

■ 提起米勒，他與帖奧多·盧梭、柯洛都是巴比松畫派的畫家，再者與杜米埃、庫爾貝都被定位為寫實主義的代表性畫家。但是，巴比松畫家們試圖將不過是歷史畫背景的自然作為主題來描繪，他們以風景、動物為主題，而米勒則描繪以農民生活為中心。其他寫實主義畫家們傾向於社會批判的尖銳主題，相對於此，米勒將以人為中心的表現轉變為風景畫的自然表現以及其主題的所在場所。

一八六〇年代以後，終於可以看到米勒作品向來所欠缺的豐富的綠色、鮮明的藍天；這樣的色彩變化、使用高水平線的獨特構圖可說是受到日本美術的強烈影響。再者，誠如〈星夜〉一般，終於顯示出對於光線表現的強烈興趣。現在，幾乎無一人的夜晚風景。〈晚鐘〉背景的優美夕陽光線的表現上，也可看到其前兆，掉落下來般的滿天星斗正照亮且沁染著夜空，浮現出空，這樣的自然表現將成為往後邁向印象派的過渡作品。

米勒在美國比在法國還受到高度評價。因此，開始以一千法郎買出的這件作品，一換主人時，價格就上揚，拍賣時，法國政府與美國企業家競標，一八八九年一度被美國以高價購得。但是，以後被法國買回，一九〇九年捐贈給羅浮宮美術館。明治時代通過美國被介紹到日本的〈拾穗〉，也是日本熟知的著名西洋繪畫之一，即使現在依然博得人們喜愛。（大橋功）

尚－法蘭斯瓦·米勒，
〈星夜〉，1855～67年，
美國，耶魯大學藝術畫廊（上圖）

森林樹蔭的草地上，三個男女正快樂交談著。只是，奇妙的是被男性們圍繞著的女性卻是全身裸體。她的白色裸體由男性黑色衣服與外套襯托得更覺得炫目發光。畫面些許裡面，光線照射到水邊，穿著內衣裝扮的女性正在沐浴。她後方開展出明亮草地。人物正上方飛舞著紅色羽毛的小鳥。多麼悠閒自在的樣子。畫面左邊，可以看到放在籃子裡面的水果、麵包以及脫下而紛散的女性水藍色服裝與帽子。

如同標題野餐一般，這種情景的描寫尚有一點讓人無法理解之處，但是在對此處追問之前，出色筆調的對象描寫、明暗對比與美麗色彩的濃淡變化形成了馬奈卓越畫面構成，毫無疑問這才是吸引我們的地方。

這幅繪畫出品於一八六三年沙龍展，然而卻在這場畫家躍登龍門的官展上落選。在嚴格評審下許多作品落選，拿破崙三世興致一來，特別舉行「落選美術展」。此時，引發人們話題，毀譽參半的是這幅繪畫。人們感興趣的是到底畫著什麼東西，然而人們站在這幅繪畫前，出現在他們眼中的卻是白天，野外，男性與裸體女性的遊戲光景；這是多麼不嚴肅、不道德的東西。另一方面，一部分年輕世代的畫家、評論家們對於這件作品的美感全然加以讚嘆。

50

印象派

愛德華・馬奈〔法國，Édouard Manet, 1832～1883年〕
〈草地上的野餐〉

1863年　畫布、油彩　208×264公分　巴黎，奧塞美術館

馬奈在一八六二年夏天，與友人普魯斯特在塞納河邊睡覺，他說：「我想畫出在這種透明的空氣中的裸女。」如何組成這種影像的參考，正是喬爾喬涅與拉斐爾。描繪著在野外風景上穿衣男性與裸體女性的全體構想，從羅浮宮美術館裡面的喬爾喬涅的〈田園的奏樂〉獲得靈感。關於人物配置，是依據拉斐爾的〈帕利斯審判〉複製版畫。參展沙龍時的標題是〈水浴〉，即使僅只如此，就構想而言，這件作品確相當完美。然而，這卻引發意想不到的爭議性話題。

當時，描繪裸體尚且存在著墨守成規的道理。女性裸體必須描繪在虛構的神話、寓言世界或者東方主義的異國世界中。然而，這幅繪畫從服裝到節奏感，都讓人想像到日常生活的現實感。許多觀賞者完全以好奇眼神來看這幅繪畫。那也不是沒有道理的。那時候的時代，大家還強烈停留在作品上面畫什麼，亦即讀畫這種風

俗。依據學院傳統的主題，還是以古代神話或者聖經故事為題材。看了覺得美麗的這種繪畫領域，與這種文

學性主題、內容沒有什麼關係。這正是做為視覺藝術的印象派以後對於繪畫近代性的根本看法。〈草地上的野餐〉是賦予近代繪畫史原點的重要作品。雖說如此，馬奈並非如此企圖，也非如此期待。甚而說我們可以說，「近代」這種時代趨勢，促使畫家在不知不覺中動手描繪出這件作品。

（神林恒道）

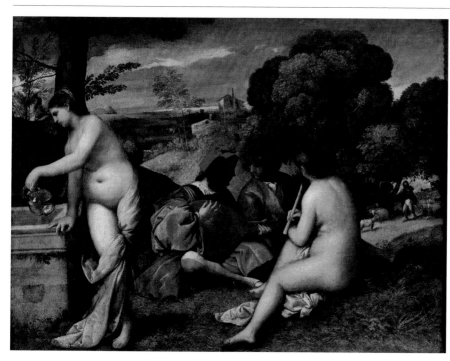

喬爾喬涅，〈田園的奏樂〉，約1511年，巴黎，羅浮宮美術館（上圖）

所謂三等車廂是最低等車廂，貧窮的庶民彼此共乘是常有的事。杜米埃採用親切而銳利的眼光描繪出車廂內的情景。坐在後方的許多人們表情稍顯淒涼，正彼此交談。另一方面，背對他們坐著的前方人們則無言地靠在一起。相對於裡面雜亂氣圍，前方似乎流動著安靜且穩定的空氣。車內浮現著從車窗射入的那樣對照樣子的柔和光線。杜米埃善於描繪群聚人物，所以前方應該會描繪出更多人們。但是，他不這麼做總有自己的意圖。

前方四人可以視為一個家庭吧！嬰兒、抱著嬰兒的母親與祖母，還有睡著的少年。大家從這種組合中可以想到什麼事情嗎？的確是聖家族圖像。如果將母親換成馬利亞，嬰兒換成耶穌，老太婆換成安娜，少年換成約翰又將如何呢？如果這麼一思考起來，看起來似乎描繪毫不起眼題材的尋常作品，一定可以看到特別的東西。大三角形中填入四人的這種構圖，光線照在那裡，強調量感。

產生出不朽印象，母親與老太婆的姿態看似超越俗事之外，特別是將原本是老弱的老太婆描繪成健壯的樣子，杜米埃將一個貧困家族當作聖家族，或許想藉此描繪出庶民的清廉與高貴。

51

奧諾雷・杜米埃〔法國，Honoré Daumier, 1808～1879年〕
〈三等車廂〉

寫實主義

1863～65年　畫布・油彩　65.4×90.2公分　加拿大，渥太華國立繪畫館

奧諾雷・杜米埃，〈洗衣婦〉，1863-64年，巴黎，奧塞美術館

一八二一年法國鐵路誕生於羅瓦爾地區，此後顯著發展，拿破崙三世時代（1852～71）幾乎普及全國。根據轉述，這段期間乘客總數飛躍增長，從一八三〇年的二十萬人到一八六五年的八百萬人。這種現象引起對於當時風俗、生活抱著發展的許多畫家的關心，也成為很好的題材。杜米埃也是其中之一人，他畫了幾次「三等車廂」的主題。實際上，與這件作品幾乎同樣尺寸，同樣構圖的作品在紐約大都會美術館，那一件眾喜歡。有時，他過度批評政治，也曾被關入監牢。

但是因為具備不對權力低頭的精神，即使描繪油畫，他的眼睛依然能繼續凝視社會大草圖用的標準線條，是未完成作品，線描與明暗對比十分顯著。

杜米埃在美術史上，是先於庫爾貝（詳見 47 ）的寫實主義畫家。但是，他有趣味的許多畫家的關心，此之前則是描繪新聞上面那種諷刺政治、社會的漫畫。其數目多達四千件，透過石版畫傳達到許多民眾手上，在〈帥氣No.4〉等作品上面看到的誇張表現，受到民眾喜歡。有時，他過度批

四十九歲才開始畫油畫，在於社會底層人們的溫暖眼神。（泉谷淑夫）

外，還存在杜米埃對於生活在於，他除了從米開朗基羅學習到豐富的線描能力之光而行的姿態，在夕陽時分下逆工作完了，在〈洗衣婦〉這件作品，母子完成作品，線描與明暗對比的真實面。譬如，我們一看也傳達高貴、風格。其理由與慈愛，即使是一件小品，

被認為製作於一八六二年左右，還留有擴大的草圖用的標準線條，是未完成作品，線描與明暗對比十分顯著。

杜米埃在美術史上，是先於庫爾貝的寫實主義畫家。但是，他神。

奧諾雷・杜米埃，〈帥氣No.4〉，1839年，石版畫

墨畫筆調的影響。

的獨特巧妙筆端所表現的東西，可以看到當時攝影的急速普及與日本主義那種狀似書法、水

樹枝細部一次開展的線條，給人感受到伸展的態勢。這些出自柯洛誠實基於自然觀察所追求

**52**

蓊鬱而樹葉茂密的巨大樹木覆蓋畫面的大半，在這樣的畫面裡，背景是反射出光線的湖面，由此浮現出年輕女性的白色上衣與粉紅色長裙，畫面因此爽澈且明亮。她是同時出現於畫面上的幼女的母親嗎？或者是年長的姊姊嗎？不論如何，她似乎為了幼女正伸長身體，用力拉長背部，最後終於從樹叢中摘取小花。灌木樹根處放著籠子，裡面收集著各式各樣小花。對於全體而言，點景人物雖然被畫得不怎麼大，然而其存在感可說滲透到整幅繪畫中。

我們一看畫面整體，河邊一帶，巨木四周、太陽光下，明亮色調的小花點點開放。

從巨木樹枝間洩下光線粒子的同時，這些使用如同飛濺般的顏料彩繪的花朵，將生命的光輝賦予安靜的森林風景。

從湖面吹來的風使得枝葉、邊岸花草搖曳著，好像低速快門般拍攝下的照片一般，煙霧迷濛，從樹幹粗大部分向著嘎嘎作響，

**52**
**巴比松畫派**

# 尚─巴提斯特─卡繆‧柯洛〔法國，J.B.C.Corot, 1796～1875年〕
## 〈蒙特楓丹的回憶〉

1864年　畫布、油彩　65×89公分　巴黎，羅浮宮美術館

尚一巴提斯特一卡繆‧柯洛，〈戴珍珠的女人〉，1868-70年，巴黎，羅浮宮美術館

■ 誠如被禮讚為「柯洛森林」一般，晚年的柯洛喜歡描繪以森林為題材的夢幻風景畫。那是沒有特定季節、場所，毋寧是重複相似構圖。柯洛本身以〈○○的回憶〉的題目，並非完全都是自然風景的寫生，而是對於描繪某種鄉愁的告白。誠如他自己說「在繆思森林中」一般，依據寫生的同時，柯洛描繪出自己所愛的自然美的

象徵。

十九世紀法國畫壇的抬頭開始於安格爾、保羅‧德拉羅須那種新古典主義畫家，此外還有由傑里科開拓，在德拉克洛瓦身上看到完成的浪漫主義。這段時期之間，巴黎近郊的楓丹白露森林的巴比松農村聚集了一群畫家，他們追求逼真的自然風景，在那裡追求俯拾即是的題材。他們被稱為

「巴比松派」。一般稱呼帖奧多爾‧盧梭、柯洛、尚—法蘭斯瓦‧米勒、康士坦‧特拉榮、狄亞茲‧德‧拉‧貝尼、朱爾‧杜伯雷、查理‧法蘭索瓦‧德比尼為其代表，稱為「巴比松七星」。

巴比松派的畫家當中，以風景畫家身分獲得高度評價與受到歡迎的是柯洛。他也留下模仿《蒙娜麗莎的微笑》（詳見 **17**）的〈戴珍珠的女人〉般的優美人物畫。他是誠實的畫家，人物畫誠如年輕歲月描繪的寫生畫一般，輪廓表現得清晰質樸，追究對象真實，表現出對於描繪對象與描繪事物的情感。

再者，柯洛即使生病在床之際，米勒去世時，因其小孩眾多，送給他未亡人許多慰問金加以援助。從他所描繪的風景畫、人物畫的無私無欲上，可以看到洋溢著熱愛別人、尊重他人的優美人格。（大橋功）

「煎餅磨坊」是一座戶外舞蹈大廳，其風車成為巴黎蒙馬特山丘的地標。一八七六年雷諾瓦描繪這幅作品當年，煎餅磨坊是相當受歡迎的地方。巴黎庶民與家族、藝術家、學生們等待著週日午後三點開場，人聲鼎沸。小孩子為了獲得糖果，年輕男女則為華爾滋而聚集一起。

陽光籠罩了畫面整體。這種明亮光線表現才正是印象派的東西。巧妙地掌握到華爾滋在瞬間變化的光線、色彩，產生前所未有的魅力效果。這種效果是透過畫布上的顏料在未乾之前加以混合而產生朦朧感。此外，由隨處加上強光也帶來這種效果。最亮部分所帶來的。印象派的調色盤沒有黑色。印象派畫家發現影子部分也有色彩亮感。（詳見 57、66）

再者，在他們之前，大家都不曾想過將這種日常事件採取為如此大型的主題。這件作品上具有這樣的革新性。

再者，雷諾瓦依據印象派現場製作原則，每天在友人幫忙下，將這件大作品搬進舞蹈大廳庭園。這些友人們也擔任畫中模特兒。

# 皮埃爾—奧居斯特·雷諾瓦〔法國，Pierre-Auguste Renoir, 1841～1919年〕
## 〈煎餅磨坊的舞會〉

1876年，畫布、油彩，130×175.3公分，巴黎，羅浮宮美術館

皮埃爾－奧居斯特・雷諾瓦，〈浴女〉約1918年，巴黎，奧塞美術館

「煎餅磨坊」是雷諾瓦時常與友人們共同喜歡在那裡度日的場所。因此，這件繪畫中大量出現他的友人們以及這個舞蹈大廳的常客。他們的動作自然悠閒，圍著桌子或者跳著舞蹈。雖是大作，看起來像是快拍一般畫面，正是印象派繪畫的特徵。

雷諾瓦最初是在陶瓷工廠從事彩繪工作。二十歲時候正式開始學習繪畫。那時候，他與莫內、席斯里等人認識，也與馬奈相識。終於使雷諾瓦與印象派運動產生關連。當時他以沙龍為努力目標，然而多次入選、落選。印象派展覽會時，他從第一屆就開始參加。

這件作品是參加第三屆印象派畫展的作品，從那時候開始印象派繪畫初次受到世人承認。這件繪畫可以說是印象派的值得紀念的里程碑。現在被讚美為十九世紀最美麗的繪畫。

印象派受肯定之後，雷諾瓦卻離開其主流，開始邁向獨自道路。古典性畫面的組合與華麗的色彩表現，是成熟時期的雷諾瓦風格。其生涯中喜歡描繪的主題是那肉體豐滿的女性畫像。日本畫家梅原龍三郎年輕時師事晚年的雷諾瓦，在日本畫壇上被肯定為具備色彩畫家資質的畫家。（詳見日本美術 **81** ）（松岡宏明）

梅原龍三郎，〈半裸體〉1913年，京都國立近代美術館

125

愛德嘉—竇加〔法國，Edgar Degas, 1834〜1917年〕

# 〈舞臺的舞者〉

**54**

一提起竇加馬上讓我們想起〈舞蹈者〉系列。實際上，他以巴蕾為主題的作品總數達一半以上。這件作品通稱為「星星」以及「花式舞蹈」，竇加幾乎是以俯瞰般，掌握舞者高昂到最高潮的華麗瞬間。如同黑暗舞臺上浮現出白色花卉一般，前景的巨大空間上留給觀賞者對下個動作的期待。

這件作品的最重要之處是，舞蹈者的「動作」表現。不少畫家具有能力巧妙表現靜止對象，然而基於寫實觀察而集中於「動作」描寫的畫家卻只有竇加而已。當初他描繪在歌劇廳練習場、舞臺上的舞者情景。這屬於竇加擅長的風俗畫領域。但是他的興趣終於被舞蹈這種「動作」所吸引。他最初對群舞，接著則集中於單人舞的「動作」表現。這件作品為舞蹈系列代表作，看似油彩大作，實際上是一件單色網版上的粉彩著色作品。

1878年　紙・單色網版、粉彩　58×42公分　巴黎・奧塞美術館

■評論家古斯塔夫‧朱夫洛瓦以下面這段話定義印象派這個名字。

「世界不斷變化，除了看到這種變化之外，外觀不能成為真實，那只是印象的連續；世界上沒有與觀賞者沒有關係而自身卻存在的東西。試圖想要定住這短暫瞬間印象的正是印象派。」透過色彩變化印象的印象派典型如果是莫內的話，那麼以高性能相機般的眼睛與純熟素描能力來掌握瞬間印象的則只有竇加而已。

竇加透過馬奈與聚集在格爾波雅咖啡廳的革新派畫家們認識。這群好友們凝聚出印象派團體，竇加從第一屆開始出品，幾乎歷屆都參加展出。只是，他似乎並不喜歡印象派這個名字。（詳見66）

竇加以繪畫革新為目的，他對日本葛飾北齋（詳見55）的浮世繪大感興趣，積極地將浮世繪的大膽構成採用到自己的作品中。（詳見60）另一方面，他也受到與印象派極端對立的古典主義傳統強烈吸引，其至他的作品基礎在於文藝復興巨匠、安格爾的畫風。

再者，他不斷嘗試顏料的效果、繪畫用紙、畫布的研究，同時也透過版畫製作逐步嘗新作品。晚年，他眼睛幾乎看不見，因此著手從事雕塑，留下一些優秀的作品。

（松岡宏明）

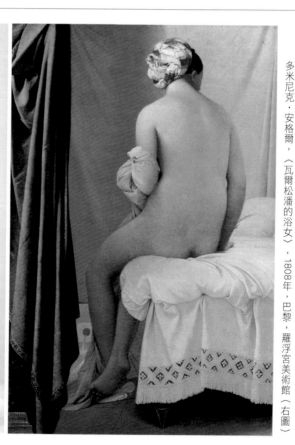

愛德嘉—竇加，《小芭蕾舞女》約1878～80年，倫敦，泰德英國館（左圖）

多米尼克‧安格爾，《瓦爾松潘的浴女》，1808年，巴黎，羅浮宮美術館（右圖）

這幅作品處處極盡寫實之能事，整體給人感受到如同夢境一般，相當出色。畫面上描繪著的是，安奉遺骸的一些墓室串連起巨大岩石所構成的小島。中央聳立著樹幹高大的杉樹。杉樹在西洋象徵死亡。因此時常種植在墳場。現有一艘小舟逐漸靠近小島。小舟上放著白布裹著的棺木，船上站著全身穿著同樣是白色服飾的人與船夫；全部呈現背面像。這艘小舟在安靜空間中逐漸移動，更加帶來緊張感。強烈的落日照射出這種不可思議的光景。

這件作品的道具、構圖相當具有象徵性。但是，繪畫上還有比象徵還要發揮強烈效果的東西。杉樹的垂直線與海平面形成構圖。安然不動，林立杉樹因為強調垂直線，更加傳達出嚴肅安靜感。增強其強烈度的是穿著白色服裝的背影人像。背影人像是德國浪漫主義畫家菲特烈以來，為了激發觀賞者想像力的繪畫傳統（詳見 45）中的重要主題。因為，背影姿態才是更容易讓我們與畫中人物同化為一，藉此進入畫中世界。「死亡」也是終極的安息世界。我們在這幅繪畫中一直都可以體驗到這樣的世界。

# 亞諾德・勃克林〔瑞士，Arnold Böcklin, 1827～1901年〕
## 〈死亡之島〉

1880年　畫布、油彩　111×155公分　瑞士，巴塞爾美術館

■　「死亡島」這一題目是以後由畫商追加上去的名稱，勃克林原本稱其為「安靜之島」或者「墳墓之島」。這幅繪畫原本是應馬利・貝那爾這樣年輕未亡人請託而畫，夫人委託製作「夢想的繪畫」。勃克林對於這個主題很喜歡，很快地著手製作，僅僅一個月就畫了兩件相近作品，其中的一件給予夫人，或許勃克林將自身更為喜歡的一件留在手邊。那就是這件作品。〈死亡之島〉獲得好評，勃克林往後描繪三件同類型作品。在十九世紀末，勃克林活躍的德國，許多家庭都張掛著〈死亡之島〉複製畫，俄羅斯作曲家拉夫馬尼諾夫從這幅繪畫獲得靈感，寫作交響詩〈死亡之島〉，由此可知這作品的評價與影響不只是美術世界，對於社會也有廣泛影響。

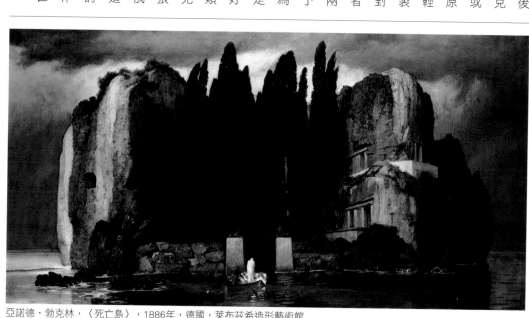

亞諾德・勃克林，〈死亡島〉，1886年，德國，萊布茲希造形藝術館

勃克林有十四個小孩，其中八個在出生後幼年早夭。再者，當時是機械化正要邁開最初速度的近代文明的時代，這件作品更具批判性。勃克林懷抱世間無常的感受，即使在繪畫中依然持續表現出文明的虛無與自然的永恆。〈死亡之島〉即使在今天依然令我們著迷的原因是，繪畫中隱藏著死亡的主題。

勃克林在巴黎留學期間親身體驗到一八四八年革命運動。他的繪畫同學在自己眼前遭受槍殺，這種體驗使他往後討厭法國。他雖置身於印象主義全盛時代，卻置身潮流之外，扮演著浪漫主義邁向象徵主義之間的橋樑，對於二十世紀的基里訶、達利、恩斯特（詳見 87 ）等人產生巨大影響。

（泉谷淑夫）

# 〈聖家教堂〉

## 安特尼奧‧高第〔西班牙，Antonio Gaudí y Cornet, 1852～1926年〕

1882年　高120公尺　西班牙‧巴塞隆納

**56**

劃破天空的這座教堂鐘塔，給人感受到哥德教堂的聖家堂；融合有機與幾何學的造型，全然具備獨特性。再者，這座教堂開始建造於近代機械文明將要達到最初顛峰時期的一八八二年；這件建築與同時代，譬如一八八九年所建造的艾菲爾相較之下，可以看到其奇特之處。艾菲爾鐵塔抖落無味的東西，結合近代技術精髓；而此一建築物的建設目的卻與此不同，這座教堂包裹著濃厚裝飾性的莊嚴感，幾乎偏離近代理性主義的感覺。這是超越時代與歷史的稀有建築物。

除了全體型態不同之外，似乎被認為過度裝飾的部分也是這座建築的出色之處。為了象徵使徒的手杖，於是設計出鐘塔頂端，覆蓋以色彩鮮豔的馬賽克。這些是與構造沒有關連的裝飾，卻是賦予這座「巨大石頭森林」豐富生命力。我們將眼睛轉移到「誕生之門」，可以在那裡看到無數雕刻以及熔岩滴落般的岩洞所構成的奇妙世界。因此這座教堂也被稱為「活的建築」。

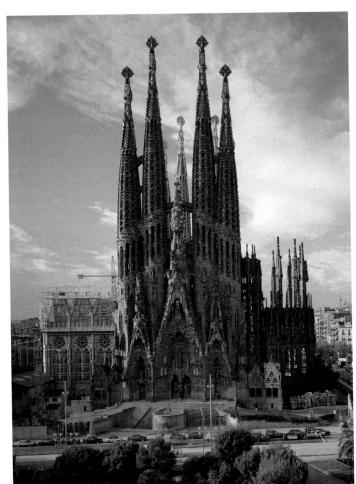

今日，這座教堂已經成為巴塞隆納市地標，動工於一八八二年，隔年由高第繼續擔任主任建築師。他將向來的建築草圖進行大幅度變更，不描繪設計圖，以模型來推敲構想，其構想也年年擴大。高第在其七十四歲的生涯中，四十年以上奉獻給這件他視為天命的工作，其晚年的十二年之間，生活得如同苦行僧一般，投入教堂建設。但是，在他有生之年所完成的東西，不過是全體的一部分而已。他不幸因為交通事故去世，死後，直到今天，建設依然持續進行。近年，因為觀光收入的增加，資金持續好轉，引進新的建設機械，作業速度加速，超出想像之外，預定二〇三〇年完成。

「聖家族」是指馬利亞、耶穌與他的養父約瑟夫。建設

「誕生之門」（局部）

鐘塔的頂端

主體的民間天主教團體聖荷西教會，之所以將這個教堂取為這個名字，是因為將這個教堂取為了奉獻給聖家族，為世間人贖罪，祈求家人平安。

提到「我的老師是一棵樹」，高第代表作「聖家族」驅使自然界的有機性造型於這座教堂的全體造型與細部。就時代而言，這座教堂與歐洲的新藝術（詳見64）、西班牙現代主義不無關係，裝飾與構造一體化的造型，與反近代的精神貫穿，徹底主張獨特性。高第故鄉蒙塞拉特山的奇特岩石群被認為是其特殊型態發源地。我們看到這些奇特岩石群，就會注意到高第同鄉晚輩達利崇拜他。高第所建築的這座教堂、奎爾公園等七件作品成為世界遺產。（泉谷淑夫）

131

這幅繪畫描繪著強烈太陽光線下的週日午後的情景。太陽照射的草地與清涼的樹蔭成為對比，使人感受到目眩般的夏天陽光。手拿女用陽傘愉快散步的人，摘著花的少女，吹著直笛的人，也有在河邊釣魚的人。河川上可以看到帆船、遊艇以及冒著白色煙霧的蒸汽船。仔細看一看畫面，可以知道，這件繪畫是由將光線顆粒一點一點，點在畫面上，由細小顏料的點結合而成。這種「點描法」更加增加金光閃閃的光線印象。

印象派畫畫家們追求這種光線的表現。這幅繪畫主題本身讓人更加感受到印象派的繪畫。然而，我們從印象派繪畫這句話聯想到什麼東西呢？我們不是將印象派繪畫理解為，如同快拍般地描繪瞬間流動的印象嗎？其典型，譬如是實加所喜歡描繪的舞蹈女子的繪畫（詳見 54）。

然而這件作品又如何呢？瞬間，時間停止，所有東西似乎讓人感覺到凝固在一起。人物的姿勢各式各樣，然而卻被樣式化，甚而給人感覺到彷彿永遠不動的雕像一般。全體構圖也強調垂直、水平的軸，給人紀念碑般印象。我們所謂「新印象派」的秀拉作品上，為什麼會感受到這種不可思議的疑惑呢？

# 喬治・秀拉〔法國，Georges Seurat, 1859～1891年〕
## 〈大傑特島的週日午後〉

1884～96年　畫布、油彩　207×308公分　芝加哥美術研究所

■在印象派影響下，秀拉也是追求光輝燦爛的光線色彩的畫家，其實，我們應該說他是研究這種色彩的畫家。印象派畫家追求的正是，如何以繪畫顏料，才能再現屋外自然光線所照射出的色彩效果。然而其中浮現一個問題。色光如果混色則明度上升，最後成為白色。然而，繪畫顏料持續混色明度就不斷下降，變暗且混濁。因此，秀拉參考的正是這樣的最新色彩理論，譬如，表現紫色，並不是混合紅色與藍色顏料，而是將紅色與藍色顏料並列，讓那種接受色光的視網膜作為調色盤來進行混色，亦即透過「視覺混色」，獲得更為鮮豔的紫色。（詳見 66）

印象派畫家們已經透過經驗知道這種事實。藉由科學理論印證這種現象，而將其運用於繪畫上的則是秀拉。首先為了在視網膜上混色，必須將對象色彩「分割」。秀拉甚而仔細分析這種對象所配置的狀況。而且為

了再現，在那裡反射出的光線微妙性，於是如同馬賽克般並列著細小色點。這是必須要多麼有耐心的工作。秀拉為了完成這件大型繪畫，努力花費三年之久。

這種點描畫法，雖然是採用科學方法研究印象派的繪畫理論的東西，卻與印象派本來的現場創作主義、

秀拉，〈釣魚的女人〉，1884年，紐約，大都會美術館

速寫不相容。這件大作乃是根據現場人物的速寫，再次構思如何使其造型化，如何配置，花費時間在畫室內完成。秀拉憧憬於印象派的色彩，另一方面，致力於將繪畫製作為厚實的東西，這點與塞尚所研究課題有共通之處。（小林修）

右邊，那隻健壯的手拿著巨大且沈重的城門鑰匙的人是尚—達爾。直線的衣服表現、專注看著前方的視線，呈現出強烈決心與悲壯。轉頭正想向後望，似乎毅然要踏出腳步的是皮埃爾·德·文生。留著鬍子，無力且衰老的老人是憂斯塔·喬托—皮埃爾。驚懼抱頭的是安得烈·丹德爾。如同嘆息自己命運一般，用雙手抱著臉，拖著沈重腳走，向前邁進的是尚·德·文生。雙手無力展開，眼神茫然，信步走著的是尚·德·凡尼。他們的視線彼此之間沒有交集。

〈加萊的市民〉是根據英法百年戰爭（1337～1453）的故事製作而成。一三四七年，加萊市被英軍包圍，這座法國北部港城持續一年被圍，英國國王愛德華三世對加萊市議會提議。如果六位加萊市民拿著城鎮鑰匙投降，將不加害市民。羅丹透過群像，表現出當時為了解救市民拋卻自己生命的英雄姿態。這並非傳說中被加以英雄化，被加以美化的英勇姿態，而是基於史實的現實人性姿態，表現出雖對死亡心存畏懼，然而為了市民不得不奔赴死地的苦惱姿態。

# 奧居斯特·羅丹〔法國，Auguste Rodin, 1840～1917年〕
# 〈加萊的市民〉

1884～88年　青銅　像高230公分　東京，國立西洋美術館

■ 加萊市委託羅丹製作這座讚美英雄勇氣的紀念碑，此作品完成於一八八八年，然而卻拒絕展示。因為這件作品與他們所期待的作品完全不同，是沈悶的群像。七年以後的一八九五年被發現放置於倉庫中，從此才被設置在市政廳前。

再者，羅丹捨棄當時訂購時的理所當然的高臺，追求一種視線，讓群像站立在觀賞者可以看到的視點。雕刻不是離開我們而存在的東西，而是追求如實的自然姿態的寫實性，同時，使人感受到栩栩如生的人類生命的情感、熱情以及其內在性。

「重要的是感動、愛、期待、震撼、存在。

在成為藝術家之前，先要成為人！」這句羅丹的言語，拒絕只是符合貴族品味的外觀雕刻、順從於以形式來契合型態的訂購雕刻的工作，他強烈的表明，試圖恢復文藝復興時期米開朗基羅繼承的「以真實為美的理想美」（詳見 16），亦即恢復雕刻的固有價值。那並非是過去巨匠們的作風、表現手法，而是意味著繼承與藝術相契合的精神。羅丹那種稀有才能受到高度評價的同時，與訂購者之間卻不斷發生衝突，這主要是羅丹故。

現在，許多複製而置於世界各地的〈沈思者〉出自於〈地獄門〉的一部分。〈地獄門〉是當初法國新建國立美術館所訂購的紀念碑，然而羅丹終其一生持續製作，卻未能

為求貫徹其自身理念的緣完成即辭世。一八八九年〈沈思者〉以獨立雕像問世。因此，十九世紀的雕刻，因為有羅丹，邁出近代雕刻的一步。（大橋功）

奧居斯特·羅丹，
〈沈思者〉，
1902－04年，東京，
國立西洋美術館

星星、極明亮的弦月的黃色光芒與明亮藍色混合，如同波浪般不斷擴大的同時，溶入到夜空中。如果從月亮、星星光線折射來看的話，看似以粗大筆觸描繪，捲起漩渦，激烈流動的河川一般的東西，應該是黑暗的雲朵。用深藍色描繪的近景柏樹與彷彿是中景的教堂建築物尖塔形成對比，賦予畫面景深，天空因此變得更為明亮。

這幅作品有不同解釋。譬如，將畫中星星數目與「約翰啟示錄」、「創世紀」的某節加以比較，說明這是表現梵谷的宗教觀點，此外也依據天體學的再現加以檢證，可以知道月亮與金星的位置幾乎準確描繪，因此這是拘泥於星星位置的寫實表現。然而，聖雷米醫院分配給梵谷的畫室並非向東可看見這些星星。〈隆河的星空〉上所描繪的北斗七星從梵谷畫室是看不見的。但是，梵谷絕非隨意簡單捏造地去畫星星。再者，這幅繪畫上所畫教堂形狀與實物既非相同，也不那樣靠近我們，扁柏、遠景的群山都酷似他不同作品上所畫的一般。梵谷不必然徹底寫生，還包含著虛構組合各種主題來構成畫面，藉此描繪出自己的內心世界。

59
後印象派

## 文生・梵谷〔荷蘭，Vincent van Gogh, 1853～1890年〕
## 〈星夜〉

1889年　畫布、油彩　73.7×92.1公分　紐約現代美術館

■滿天星星、月亮所照耀的夜空，譬如米勒的同名作品（詳見**49**）、菲特烈的〈眺望月亮的男女〉等一般，在浪漫派之後的作品上頻繁可見。據推測，梵谷特別受到米勒作品影響。但是，米勒作品上表現出寂靜的夜空，相對於此，梵谷的這件作品以他獨特的激烈筆觸，將對象畫得如同生物一般蠢蠢欲動。

雖然清晰可見，既無法靠近也無法掌握到星星、月亮。想要與自然一體的願望的同時，卻無法如願般的焦慮或許被投射到星星降臨的夜空中。「我們藉由死亡，可以到達星星上。從〈星夜〉上可以感受到梵谷對於死亡的衝動與對於生存的執著之間

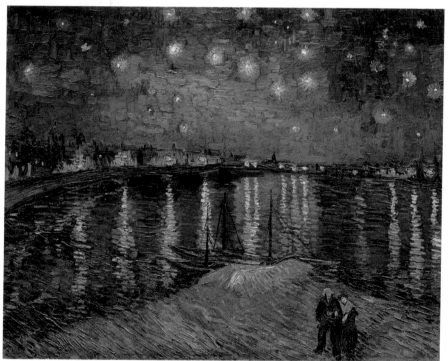

文生‧梵谷，〈隆河的星空〉，1888年，巴黎，奧塞美術館

的矛盾。

然而，認為梵谷、高更評家羅賈‧佛萊之口。他以及塞尚為「後印象派」為了介紹法國的新美術而的稱呼方式出自於英國批企畫「馬奈與後印象派的畫家們」（Manet and the Post-Impressionists, 1910～11）

展覽名稱。這個名稱由白樺的柳宗悅介紹到日本之際，翻譯為「後印象派」。此後不久，被誤譯為「後期印象派」。後印象派並非包含印象派在內的後期畫家。毋寧說，是超越印象派的寫實主義之外，涵蓋過渡到二十世紀前衛的傾向於表現主義的畫家們。

他們的作風、風格互不相同。梵谷的激烈度與德國表現主義（詳見**72**）有所關連，高更的裝飾性則與野獸派（詳見**70**）關係著，塞尚的構造性樣式又與立體主義等相關（詳見**84**）。

（大橋功）

137

這幅作品上出現許多羅特列克曾經在其他作品上出現過的人物。靠著桌子的是，熟悉的友人們，從左邊順時針起是文藝、音樂評論家，接著則是西班牙舞蹈者、蒙馬特攝影家、香檳公司經營者。背對我們而頭戴異國風味帽子的紅髮女性到底是誰，則不清楚。此外，他們似乎沒有一起用餐的氣氛，如同各自封閉在自己世界一般，視線也沒有交集。作為背景的男士，身體矮小的是羅特列克本人，身材高大的人是他從弟，另一組則是紅磨坊的舞蹈者，在鏡子前方整理頭髮的是招牌舞者拉・葛呂。畫面夢幻迷離，瀰漫著彷彿大海般的詭異光線。

在這件作品的構圖中最明顯的是，綠色光線照射出來右端女性的大型頭部。幾乎如同攝影手法一樣所拍下一般。但是，實際上，這個部分是連接上去的畫布，臉部左側可以清楚看到接縫痕跡。那是以前極為正常的平衡構圖的手法，在這幅作品擔任著將我們引導到畫面內部的角色。而且，這個女性的臉部與地板的線條、左下扶手造成三角形中將主要人物封閉在內而產生緊張感覺。

再者，牆壁上的鏡子製造出模糊背景，使登場人物如剪影般浮現出來。

# 亨利・德・圖魯斯—羅特列克
〔法國，Henri de Toulouse-Lautrec, 1864～1901年〕

## 〈紅磨坊〉

世紀末

1892年　畫布、油彩　123×140.5公分　芝加哥，藝術協會

亨利・德・圖魯斯一羅特列克〈拉・葛呂紅磨坊〉海報，1891，
畫布、油彩，123×140.5公分，芝加哥，藝術協會

■ 羅特列克少年時期多達兩次的腳部骨折，兩腳停止發育，步行也有困難。外加，大鼻子，厚嘴唇。雖然長成這個模樣，他在畫畫時，更為投入。他想描繪的，並非人類外觀，而是其內在可說是人生的歡喜與悲哀。

即使在他華麗且成功表現的作品上，依然濃濃地沈浸在某種哀愁中。那是畫家心中的痛。這件作品是從上方視物以及物體，在畫面中卻是次要的東西；除此之外，浮世繪尚且教他，次要東西卻扮演使人注意到畫家想讓人看到東西的光景，或許是自己的身高無法拉長所致。他也與這個時代的其他畫家一樣，受到日本浮世繪影響。

（詳見 **54** ）他從浮世繪學習到，除了使用清楚輪廓勾勒出平板色塊的方法之外，尚有主觀地掌握主題。同時他也學習到，前景佔有巨大位置的人物場景中不同的角色，同時，即使我們看到部分東西也能想像到整體。在年長畫家中，他最欣賞竇加，學習竇加試圖探求日常生活中充滿真實感的堅持態度，羅特列克也受梵谷油畫的交叉筆觸的影響。這種筆觸是採用大膽的、斜線交錯以構成塊面的手法。他的卓越素描魅力出自於粗獷線描所散發出的能量。

再者，他成為一八九〇年代前期相當有名的石版畫海報畫家。他一生中，製作三十一件海報作品。他使得海報確立為美術的一種形式也是值得大書特書的。（松岡宏明）

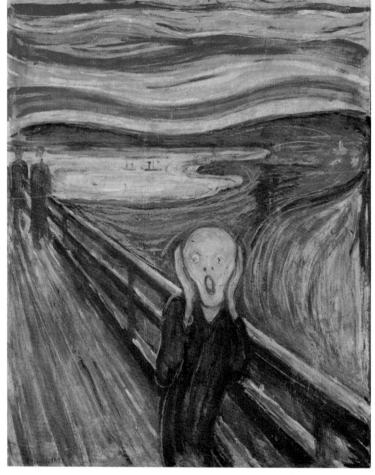

畫面背景可以看到兩位男人姿態。那麼，被恐怖的「吶喊」所撼動，突然壓著耳朵，高聲吶喊的人應該就是孟克。扭曲身體、張大嘴巴如同骷髏臉部的人，給我們多麼詭異的印象！背後的海口色調黑暗而憂鬱，血色染成扭動表現的夕陽天空，這種天空與蜷曲的人物動作發生互動。甚而，激烈向後收縮的極端透視法的橋樑欄杆，似乎更強調這個人物的緊張氣氛。這幅作品不是「吶喊者」，不正是想要表現出突然襲擊孟克心中那種不可思議的「吶喊」嗎？

61

孟克留有這樣一段話。「我與兩位友人沿著道路步行。太陽正好下山。那時候，突然天空染成血一般的紅色。我疲憊不堪，稍微靠在圍欄休息。血液與火舌彷彿覆蓋蓋藍黑色的峽灣與市鎮一般。我繼續走路，只是我被不安所撼動，停下來站著。似乎感覺到徹底撕裂大自然的吶喊一般。我描繪這樣的繪畫。我使用如同血一樣的顏色來描繪雲彩。色彩也在吶喊。」

61

表現主義

# 愛德華・孟克〔挪威，Edvard Munch, 1863～1944年〕
## 〈吶喊〉

1893年　厚紙、淡彩、粉彩　74×91公分　挪威，奧斯陸美術館

140

■沿著這幅繪畫染紅的雲朵流動，如果我們沒有仔細看就看不見那裡寫著「這種畫只有瘋子才畫得出來。」或許是孟克自己落的款吧！孟克在五歲時，母親因結核病去世，十四歲時，自己敬愛的姊姊也染上同樣疾病去世。他自己也經歷孱弱的少年時期，擔心自己活不長久。以後，孟克感懷：「疾病、瘋癲與死亡看守我搖籃的黑色天使。」

孟克誠如李奧納多‧達文西研究解剖學一般，他自己說：「我嘗試解剖人類的靈魂。」再者，自己也說：「我並不是描繪眼前看到的東西，而是描繪看到了的東西。」這幅〈吶喊〉是在他旅居柏林期間，回憶美術學術時期的奧斯陸風景時所畫。如同印象畫派一樣，他並不是「如同看到一般地描繪」，而是將看到了東西與自己的內面加以對照之後表現出來，這正是孟克的風格。並非看到的東西，而是感受到般地描繪，總之，以畫筆描繪出眼睛所看不到的自我內在，將其「表現於外在」，稱此為「表現」（Expression）。孟克在其一生中持續追求的是人類的「生、死與愛」的主題。交錯著這三種主題的是描繪女人三階段的〈生命的舞蹈〉的作品。

愛德華‧孟克，〈生命的舞蹈〉，1925-29，奧斯陸市立孟克美術館

孟克也可說是表現「十九世紀末」的人類不安的畫家。此後，二十世紀的繪畫產生激烈變動。這是以馬諦斯、畢卡索所代表的「前衛畫家」的方向。被用以總括這種新傾向的是「表現主義」這個名詞。這個流派中，繼承〈吶喊〉這樣激烈人類情感的表現的是「德國表現主義」［詳見72］繪畫。孟克藝術被認為是「德國表現主義」的根源，對後世影響巨大，也可稱為「北方的塞尚」。（梅澤啟一）

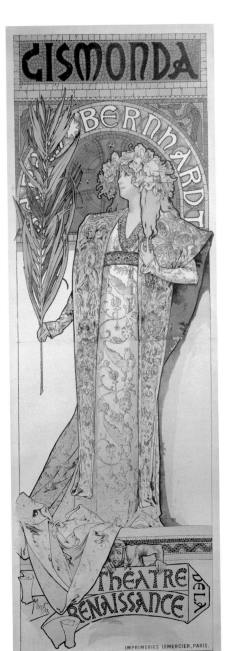

**62**

一八九五年一月四日巴黎文藝復興劇場開場演出維克多利安・薩爾德寫作，撒拉・貝爾那爾主演戲劇〈吉斯蒙達〉。〈吉斯蒙達〉正是當時的海報。這個主題在十九世紀廣為人知，於歐美聲譽卓著的貝爾吉那主演吉斯蒙達，這是她手拿花卉，參加祈禱慶典行列的終場的場面。

祭司法袍的華麗裝飾、象徵和平的棕櫚枝、人物容貌、身段讓人想起中世紀基督宗教的聖人，背後圓光般的拱門、鑲嵌文樣顯然受到教會藝術影響。慕夏在這張海報上，加上稱為新藝術那種當時嶄新流行的設計般的裝飾性。再者，這幅海報以幾乎等身實體大小來描繪女演員，除了嶄新度之外，細長畫面令人耳目一新，帶來戲劇性效果，同時灑脫而微妙的色調給人穩定印象。設計化的文字自然地融入圖案中。

文藝復興劇場的這幅海報最初並非委託慕夏製作。因為業者拒絕，於是突然請當時尚且默默無聞的慕夏代為設計。這個海報在巴黎海報亭出現時，掀起巨大的迴響。一夜之間，慕夏成為暢銷的海報畫家。

■除了震撼的強烈題材之外，豐富的裝飾圖案以及美麗文字處理過的線條樣式，使得「慕夏樣式」成為一九○○年前後所有世代的藝術家、創意設計師的典範。他的作品與「新藝術」（法語）樣式密不可分；「慕夏樣式」幾乎被視為新藝術的同義語。香菸卷紙〈工作一八九六〉宣傳海報中，女性頭髮成功地表現出新藝術的特徵。

再者，在慕夏作品上誠如許多這個時代的藝術家一般，在強調線條的畫面形成、採用自然物的樣式化的點上，可以看到日本浮世繪的影響。此外，他也受到象徵主義的強烈影響。這一主義出自於當時巴黎盛行以象徵手法表現人類內在性、夢、神祕性的潮流。

他不只是畫家、素描家，也從事雕刻、廣告設計、珠寶設計以及室內設計事業。其中，他的才能充分獲得開花結果的是，裝飾上的石版畫領域。他在此領域確立名聲，流傳到今天。他也是賦予商業設計如同繪畫一般，具有高度藝術性的人物之一。〈吉斯蒙達〉成為這種契機的旅程碑。（松岡宏明）

阿爾豐斯・慕夏，〈胸像〉，1900年，大阪，堺市立文化館，阿爾豐斯・慕夏館（左圖）
阿爾豐斯・慕夏，〈工作1896〉，1896年，倫敦，慕夏財團等（右圖）

143

# 〈我們從何處來，我們是誰，我們往哪裡去〉

## 保羅・高更〔法國，Paul Gauguin, 1848～1903年〕

1897～98年　油彩、畫布　139.1×374.6公分　波斯頓美術館

這件橫幅大作採取高更樣式的對照的配色效果，藍色、綠色背景上描繪著黃橙色人物、紅色果實。雖是如此，整體上，給人感受到憂鬱的寂靜感覺。

右下端上，躺著剛出生的幼兒，左端上面，雙手抱頭的白髮老人蹲坐著，這件作品使我們注意到，表現出追問從出生到死亡的人生。

畫中有伸手想要摘取高大樹上果實的人物，也有正在食用果實的少女；他們意味著人類的生存方式與自然之間的連帶關係。

其中最引人注目的是，描繪著藍白色照射出的偶像、從左到右，亦即人生的流變與背對我們站立的人物。另一說法是，這座偶像是主宰輪迴的月神，其附近所描繪的女性據說是前年剛去世的愛女雅利妮。再者，左端的老太婆以及她旁邊的女性，酷似高更已經描繪過的《不列塔尼的夏娃》、《維爾馬提》，除了雅利妮這個人物之外，我們都知道有其典故。唯一在這件作品初次描繪的雅利妮如果是主角的話，我們就可以推測到，高更這件作品上，似乎是放入期望輪迴而使女兒再生的願望。

給人感受到憂鬱的寂靜感覺。左上端有以法文寫著哲學式提問的作品標題。

63

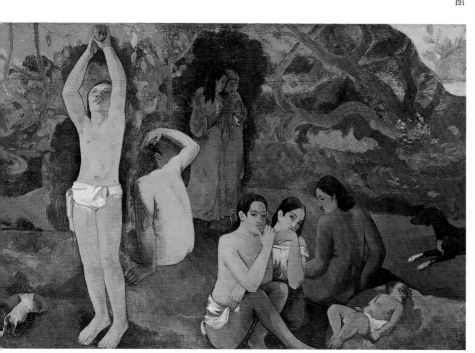

■高更批判一方面沈浸在文明社會中，同時卻又憧憬原始世界的當時流行。他認為只有在真正的原始生活中才能喚起人的本質。為了開啟表現人類本質的的藝術，高更前往太平洋。但是，大溪地的實際生活與身為成功畫家，都不能如人所願，結果以死亡落幕。他在描繪完這件作品後，飲用砒霜自殺。這件作品不只表現出高更的生死觀，同時也是遺言。

高更與梵谷、塞尚同樣都是眾所周知的後印象派畫家。他透過象徵主義這種反自然主義思想與表現手法，對於二十世紀美術產生巨大影響。一八八六年開始，他就以法國阿凡橋地區為創作據點，採用稱為「景泰藍」的手法，描繪單純輪廓線，

保羅‧高更，〈佈教後的幻影〉，1888年，愛丁堡，蘇格蘭國家畫廊

在其中填入鮮豔色彩來構成作品。因此，誠如〈佈教後的幻影〉（與天使戰鬥的雅各）一般，透過線條與色彩的綜合之表現，也稱為「綜合主義」。這樣前衛性的繪畫手法，直接啟蒙了保羅‧塞呂西葉，促使那比派畫家的的形成。

相對於古斯塔夫‧摩洛所代表的「文學的象徵主義」，出自於高更的這種流派也被評論為「繪畫的象徵主義」。那比派學習高更，捨棄自然模仿，嘗試表現主觀情感，這種動向也影響到羅特列克，甚而，對新藝術也產生不少影響。再者，因為「象徵主義」開啟色彩與造型（型態）在「自然」上的解放，也與二十世紀抽象藝術的展開有所關連。（大橋功）

「一夜菇」在一夜之中成長，張開花苞，同時又開始枯萎，正如同它的名字一樣，一夜之中誕生與消失的菇菌。代表新藝術的玻璃工藝家加萊，以這種短暫的虛幻生命過程為主題，製作電燈器具。表現大中小三個菇菌的各種階段，剛從地上冒出頭來，再者從菇苞的堅硬狀態到成長，菇苞張開放到極致為止。菇苞部分是由乳白色玻璃上覆蓋玻璃，進一步覆蓋紅褐色玻璃等三層玻璃。燈亮之時，因為多層玻璃的重疊方法、厚度不同，透過皺紋的形狀、外表的雕刻，綻放出各種豐富色彩。

再者，以柔和曲線為中心構成美麗型態，切薄菇苞邊緣使前端翻轉向上的樣子等，寫實地表現出整體質感纖細的樣子。包括以優美莖脈的表現所雕刻成的乳白色的軸在內，主要部分都由玻璃製造而成，然而牢固支撐這件大部分主體的台座，則使用造型優美的鐵。特別出色之處在於，以金屬來表現從菇苞張開瞬間到開始腐朽而溶為焦黑的菇苞前端的樣子。加萊從一九〇〇年左右開始積極地將自然界的型態、色彩導入玻璃工藝品設計；誠如這件作品的金屬一般，雖然是全體造型的一部分，卻徹底追求其寫實表現。

# 查理・馬爾坦高・愛彌爾・加萊〔法國，Émile Gallé, 1846～1904年〕
# 〈一夜菇燈〉

1902年　玻璃　高83.8×直徑31.4公分　東京，山多利美術館

■法語的「新藝術」在狹義上是指十九世紀末的法國裝飾美術傾向，廣義地說是由英國工藝家威廉・莫里斯所提倡的「藝術工藝運動」以後的世紀末美術（青春樣式）的總稱。這個運動試圖批判大量生產的粗劣產品，回歸中世紀的手工藝，統合生活與藝術，包括高第在內的建築也都包含在內。除此之外，這一運動也受當時流行的日本主義的濃厚影響，其特徵為有機、裝飾性的空間構成，除此之外則是使用鐵、玻璃等近代工業製品等材料。

加萊從青年時代開始，對於文學、植物學，幾乎像是專家般地熱心研究。〈一夜菇燈〉的這種代表新藝術的植物主題，似乎寫實性多

於裝飾性，足以說明加萊對植物的關注。正在這年，加萊中也鋪設了當時正逐漸普及的電路。加萊經營著擁有三百位工人的加萊水晶玻璃公司，隨著電路的普及，電器器材成為其主要商品。

加萊工作據點在南錫，那裡代居住於南錫的藝術家集合成南錫派，加萊擔任會長，一九○二年，加萊與他們一起出品特里諾舉行的第一屆現代裝飾美術展，一九○三年出品舉行於巴黎馬爾森館裡學習日本植物、美術。

有日本農商務部官員高島得三，以及以後的日本畫家高島北海在那裡留學。加萊與高島認識，據說從他那

的「南錫派展」。但是，過了不久，隔年的一九○四年，加萊因為白血病，結束了五十八歲生涯。（大橋功）

一九○一年德姆兄弟與同時

愛彌爾・加萊，〈水瓢：圭亞那的森林〉，約1903年（上圖）

147

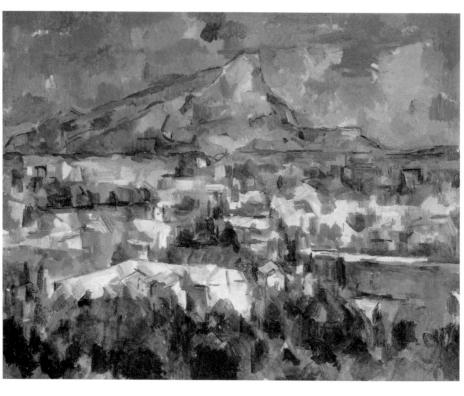

南法普羅旺斯地方的埃克斯東北聳立著聖維多利亞山，塞尚以此為題材，總計描繪十一件油畫與許多水彩作品。乍看之下沒什麼奇怪的岩石山脈，因為畫家眺望場所的不同而使得其表情有所變化。日本浮世繪畫家葛飾北齋也描繪了以富士山為主題的「富嶽三十六景」系列，聖維多利亞山系列可說是塞尚的法國版的作品吧！

畫筆與有時使用油畫刀的筆觸製造出各種色面，如同馬賽克一樣重疊，相互輝映，構築起獨特躍動感。綠色街樹妝點出紅色屋頂，令人印象深刻。多重上塗的色彩能量，看起來好像使得岩石山脈隆起，甚而如同推上藍色天空一般。

塞尚喜歡使用「母題」（Motif）這句音樂用語來替代向來繪畫所說的「主題」（subject）。所謂題材原本意味著展開音樂契機的「動機」。塞尚以維多利亞山為題材，從中開展出各種變化的

變奏曲。如此說來，塞尚將透明色彩的過濾波相互重疊以產生變化，將這種獨特色彩技術比喻為音樂，稱此為「調色」（modulation）。

# 保羅・塞尚〔法國，Paul Cézanne, 1839～1906年〕
## 〈聖維多利亞山〉

1904～06年　畫布、油彩　73×91公分　費城美術館

■塞尚被稱為現代繪畫之父。其理由在哪裡呢？到印象派為止的繪畫，乃是專注於忠實用畫筆描繪出眼前可看見的自然。所謂「有眼睛的人」這種莫內作品表現出寫實主義的最後歸趨。（詳見66）塞尚的不混濁而具有透明度的色彩表現，是透過學習印象派所獲得的東西。

然而，塞尚批評印象派繪畫為混亂的色彩感覺，只是試圖藉由將畫布上雜亂色調匯集到視網膜上而已。塞尚則嘗試將被印象派所解體的自然，如同裝飾在美術館上的作品一般，堅實地再次構成。塞尚稱這種企圖為「實現」。

這是從「描寫自然的繪畫」到「依據自然來畫畫」的轉變與前進。總之，外在自然是藉由繪畫世界的理論再次加以重新組合而成。使其得以成立的是畫家的「感覺」。所需的繪畫文法，塞尚曾經，譬如在他給畫家友人埃米爾·貝爾納的書簡中提到：「自然由球體、圓錐體所構成。」這句話或許成為畢卡索、勃拉克或者勒澤等立體派運動（詳見67、84）展開的一個啟示。記載塞尚藝術觀的日記、書簡相當難解，各種詮釋雜陳，然而，塞尚畢竟是畫家。他是將創作中的蘋果畫到腐爛還在專注蘋果的人。有時當擺著模特兒姿勢的妻子突然動作垮了下來時，他會喝斥「蘋果會動嗎！」

（神林恒道）

保羅·塞尚，〈紅色扶手椅子的塞尚夫人〉，約1877年，波士頓美術館

# 克勞德‧莫內〔法國，Claude Monet, 1840～1926年〕

## 〈睡蓮池〉

1907年　畫布、油彩　101×74.5公分　東京，石橋美術館

**66**

池子內浮現著一片片睡蓮。配置如同毫不經意一般，畫面全體產生絕妙統一感與透視感。水面上映入周圍群樹、天空，彷彿可看到池中群樹的陰影。池水與周圍情景交錯、搖動，製造出池水與睡蓮的動靜的鮮豔對比。

莫內的一系列「睡蓮」描繪出在池水表現上陽光浮動嬉戲的微妙移動與變化，這正是他的繪畫目的。睡蓮並沒有特別細膩描寫。這幅繪畫上面可以傳達出的型態與意味可說極端稀薄。但是，從莫內的繪畫中，我們感受到觀看自然時候的「眼睛」的喜悅。

一般而言，我們日常生活中，無須像莫內那樣看東西。如果知道可以分辨物體形狀與其所意味的東西，就已經足夠。但是，實際上，其背後卻隱藏著如同莫內繪畫一般的不斷變化的世界。莫內描繪時時刻刻變化的光線反射、空氣流動以及隨之而起的持續變化的陰影。莫內畫筆所要掌握的東西不是物體本身，而是光線照在物體，通過空氣層所反映的現象。這樣的變化本身作為刺激，持續反映在我們的「眼睛＝視網膜」上。再次發現與享受這種刺激，就是看的喜悅。

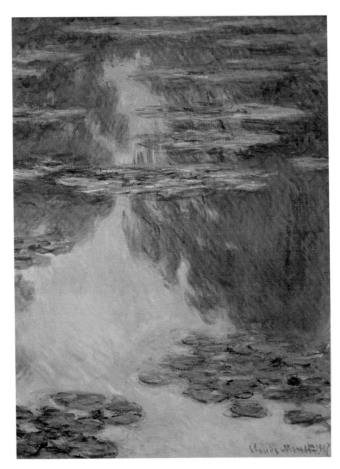

■印象派的出現之際，美術學院中，歷史畫依然是繪畫主流。畫室中，花上幾個月、幾年重複塗抹的嚴格油畫之前提，建立在傳達神話世界、歷史世界這種故事、訓誡上面。但是，繪畫並非圖說。首先是看的喜悦。於是對於學院繪畫感到懷疑的年輕畫家們首先從看東西開始著手。而且也受到攝影影響，以照映出「當下瞬間」的徹底的寫實為目標。當時也是隨身攜帶罐裝顏料普及化的時候，莫内、席斯里、雷諾瓦一起在塞納河畔，架起畫布描繪風景。

克勞德・莫内，〈印象日出〉，1872年，巴黎，瑪摩丹美術館

但是，為了捕捉戶外的瞬間光線、空氣，他們不再使用那種在乾燥後，重複塗上幾層透明色的傳統油畫技術。因此推敲出「色彩分割」這種技法。亦即並非重複塗上透明色，而是採用分割、並列不透明色的方法。藉此，在明亮的太陽光線下，就可以巧妙捕捉水面的反射、水分的分散與反射，無數筆觸複雜交錯的同時，訴諸於觀賞者的視網膜。其結果是，明確的輪廓被捨棄，視網膜上令人舒服的混色光線與色彩的技術，促使新的繪畫誕生，同時初次使得過於枯燥的風景本身可以「觀看」。

一八七四年舉行第一屆印象派團體展，當時展出的莫内作品〈印象日出〉被取為「印象派」。這一有趣故事的名字本身其實蘊含著嘲笑意味。在當時的人們眼中不曾看過未完成之作。但是，卻因為在那裡所使用的似乎未完成的過剩筆觸與色彩，就結果而言，也超出寫實之外，終於促成二十世紀繪畫的嶄新發展。（大嶋彰）

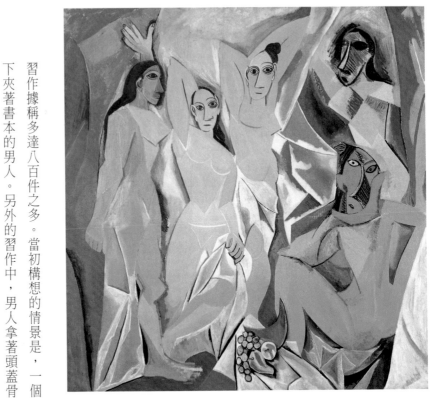

靠近巴塞隆納港附近的亞維儂在當時是妓女街，畢卡索以前就住在附近。畫中描繪的女人是街道上的妓女。為了表現量感的陰影以及空間的透視法，向來即忽視這種傳統技法。身體被分解，再度被組合起來一般，線條激烈交錯著。表現詭異，動作煽情。畫面整體扭曲而混雜的樣子。再者，一個畫面當中並列著完全不同的表現樣式。左側的三個女人的臉龐是以古代伊比利半島雕刻為模仿對象，相對於此，右邊的兩人臉部則出自非洲部落面具。關於色彩，也是向來的「藍色時期」與「粉紅色時期」並存。

與這件作品直接有關係的前作、習作據稱多達八百件之多。當初構想的情景是，一個水手被五個妓女圍在房中，走進一位腋下夾著書本的男人。另外的習作中，男人拿著頭蓋骨，那個男人是畢卡索以自己為習作的作品。他想要描繪出遊戲人生與死亡的衝突。此後，裸婦增加醜陋度，最後在完成作上，水手消失，進入房中的男人也被變成裸女。但是，卻因此出現一位被裸女群所淹沒的男人。那是描繪這幅作品的畫家本身。妓女們正一直在等著這邊的畫家。再者，被他們眼光所擄獲的是我們的觀賞者。

順道一提的是，這幅畫的構圖出自於塞尚的〈大水浴〉。

# 巴布羅・路易士・畢卡索〔西班牙，Pablo Picasso, 1881～1973年〕
## 〈亞維儂的少女〉

立體派

1907年　畫布、油彩　234.9×233.7公分　紐約現代美術館

■ 繪畫史的新世紀與〈亞維儂的少女〉同時開始，開啟「立體派」的藝術革命。畢卡索與友人勃拉克所開始的表現手法，不是向來透視法那種從固定場所來觀看對象，而是從各種角度來看，將各種視點所能看到的立體般的影像。畫面上，有時可以看到立體般的型態，於是取了「立體派」這個名字（詳見 84）。

當時二十五歲的畢卡索在巴黎畫室私下創作這件作品。或許從開始他就預感到這幅繪畫無法讓別人理解吧！他的友人們受這幅作品所衝擊；然而卻沒有人注意到這是革命的開始。這件作品不只搗爛數個世紀以來受到尊重的傳統繪畫表現，也與他自身向來的手法一刀兩斷。

畢卡索留下十來歲就充滿力道的作品，二十餘歲即以藍色系的冷色調的

再次在畫面上匯整而成多焦點的樣子

描繪了貧困、絕望的主題，被稱為「藍色時期」（大約一九〇一到〇四年）；此從，邁向洋溢著「優雅穩定的官能性」（大約一九〇五到〇七年）的「粉紅色時期」。數年

後，邁向立體派，此後，引入扭曲變形人物、自然物的描繪方法，接近了超現實主義運動。七〇年代、八〇年代，畢卡索製作了龐大作品，研究了所有表現素材。（松岡宏明）

巴布羅・路易士・畢卡索，〈人生〉，1903年，克里夫蘭美術館（上圖）

保羅・塞尚，〈大水浴〉，1898～1905年，費城美術館（右圖）

153

**68**

就盧梭而言，熱帶森林對生活於都市的人來說，是不知何時會發生意想不到的致命、神祕劇場的奇妙場所。盧梭所描繪的森林，一直都表現出混合著對原始的憧憬與恐怖。

左方，煌煌閃爍、銀色月光照出來的湖面，寂靜無聲。右邊的原始森林裡面，茂盛地長著住在巴黎的人所未曾看過的珍貴熱帶植物，樹木之間描繪著聖像般的鳥的姿態。背對著明月，佇立在湖畔有黑人影子。這是吹著笛子的弄蛇的女人。似乎被音色吸引一般，向來寂靜的森林快速騷動。從樹木下來的大蛇突然出現姿態。也有蛇纏繞在弄蛇者的頸部。從他腳下的草叢竄出兩條蛇，牠們正舉著頭。外加描繪出似乎若無其事，如同追隨弄蛇人的發呆的粉紅色水鳥。

盧梭對奇妙的南國世界感到憧憬，雖是如此，一次也沒有去。正如同這幅繪畫是從友人的母親前往印度之行獲得靈感所描繪的一般，完全是幻想的產物。但是，除了當地的寫生之外，給人傳達出熱帶原始森林的詭異氛圍。

**68**

# 亨利·盧梭〔法國，Henri Rousseau, 1844～1910年〕
## 〈弄蛇人〉

樸素派

1907年　畫布、油彩　169×189.5公分　巴黎，奧塞美術館

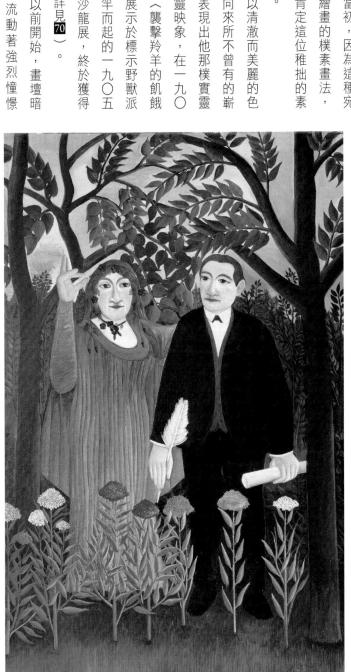

■通常被稱為稅務官亨利·盧梭的畫家是在巴黎市稅關服務的公務員。他並沒有上過美術學校，沒有學過學院的繪畫技法，完全是獨自學習的週日畫家。如同從這幅作品可以知道的一般，盧梭仔細觀察對象，一一謹慎描繪。他說「除了自然以外，我沒有老師。」當初，因為這種宛如孩童繪畫的樸素畫法，誰都不肯定這位稚拙的素人畫家。

他以清澈而美麗的色彩以及向來所不曾有的嶄新構成表現出他那樸實靈魂的心靈映象，在一九○五年，〈襲擊羚羊的飢餓獅子〉展示於標示野獸派真正揭竿而起的一九○五年秋之沙龍展，終於獲得評價（詳見[70]）。

從以前開始，畫壇暗潮下就流動著強烈憧憬原始世界的根源性力量（詳見[63]）。雖是如此，這種反自然主義的、非現實主義的傾向被表現出來，是從野獸主義到立體主義的二十世紀的前衛運動領導畫壇之後的事情。盧梭的最大支持者是，以畢卡索與勃拉克為中心的被稱為「洗衣船」的立體派畫家，以及從理論層面支持他們運動的阿波里涅爾。因為這樣，盧梭以詩人兼情人的馬利·羅蘭薩為模特兒，創作了〈給詩人靈感的繆思〉。即使這樣，他的繪畫事業獲得名符其實的評價是在他去世之後，終其一生，盧梭渡過了週日畫家的偉大生涯。（梅澤啟一）

亨利·盧梭，〈給詩人靈感的繆思〉，1909年，瑞士，巴塞爾美術館

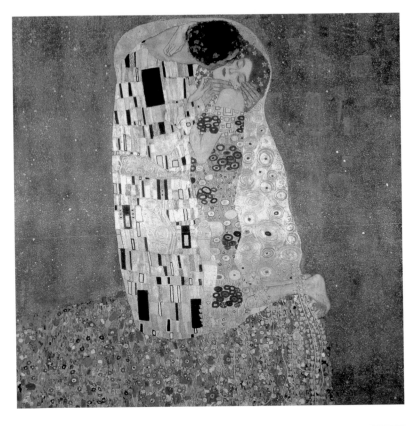

然而，相互擁抱的愛的場所到底在哪裡呢？請看他們的腳下，似乎是在花園一般，女性腿端被唐突地切掉。那是懸崖嗎？克林姆或許象徵性地著描繪花園影像吧！然而，之所以沒有將花園擴大到下方全體而留下懸崖影像，或許意味著情感戀愛的升高，同時也暗示著擔憂危險、分手。如此一來，即使描繪著愛情，克林姆在這幅作品上可以看到隱藏著什麼？其關係是克林姆終身對於戀愛保持距離。

在洋溢著金色的這幅繪畫上，克林姆描繪著男女的接吻畫面。金色、性的主題合在一起容易被視為品行不端；只是克林姆將其昇華為美的造型。西洋繪畫中，金色到十四世紀之前時常被運用於宗教畫的背景，文藝復興以後，隨著寫實志向的增強，突然消失。克林姆大膽地使那種金色復活。但是，金色並不是為了寫實的表現。因為，他只寫實性地描繪臉部、手部，服裝則完全填滿抽象的文樣、混合金色，實現了強烈的裝飾性。這種服裝主要以男性的長方形、女性的橢圓形來加以構成。也有認為各自象徵男性生殖器與女性生殖器。

# 古斯塔夫・克林姆〔奧地利，Gustav Klimt, 1862～1918年〕

## 〈吻〉

1907～08年　畫布、油彩　180×180公分　維也納・奧地利美術館

古斯塔夫・克林姆，〈愛〉，1895年，
維也納市立歷史美術館

古斯塔夫・克林姆，〈成就〉，1905－09年，
奧地利工藝美術館

■這件作品特色之一在於一般所使用的金色。金色是高貴的，同時也是意味著俗氣，是相當難以使用的顏色。

金色是克林姆常常在繪畫中表現「愛情」、「生命」這種人類根源主題所共通使用的顏料。〈愛〉與〈成就〉也巧妙地藉由重疊男女的戀愛感情，採用詭異且神祕的手法來表現金色。

克林姆常用金色，我們可以感受到他的企圖心，他試圖透過結合金色與裝飾性，打開窒礙難行的寫實主義的道路。金色也表現在另一件具有特色的正方形畫面上。克林姆喜歡使用向來西洋繪畫中很少使用縱而細長的畫面以及正方形畫面。那些東西具有對於畫面型態本身的強烈主張，使用得當就能更加深刻地傳達出繪畫主題。

這件作品創作於美術界展開野獸派、立體派等前衛造型冒險的二十世紀初期。但是，克林姆卻與那種傾向清楚切割，他從世紀末的日本主義（詳見 **62**）、新藝術（詳見 **64**）的潮流吸收養分，確立了詭異且甜美的象徵主義繪畫。而且，那個時期正是奧匈帝國瀕臨崩潰之際，在他的繪畫上似乎烙印著末日帝國的憂愁。再者，克林姆也擅長於肖像畫、風景畫，樣式各不相同。他活躍於維也納。維也納聚集著試圖結合美術與工藝的朋友與具有革新精神的「維也納分離派」，他最後成為他們的領導人。受到克林姆的詭異與豐富度所激發，也產生埃貢・席勒這個鬼才。（泉谷淑夫）

157

乍看之下，不會覺得是任意塗抹般的作品嗎？絕非出色的線條描繪方法、沒有立體感的平凡的塗色方式，如此一說，或許大家會認為這是拙劣的繪畫。但是，請仔細看！如果這幅繪畫作品中，缺少某種東西的話，又會如何呢？使這件繪畫成立的表現要素有五種。「有強弱的線描」、「人物的肌膚顏色」、「頭髮的黑色」、「山形的地面綠色」以及「背景的藍色」這五種。五種要素實際緊密關連。我們不就逐漸感受到難以分割，不能捨棄，具備有機生命體般的構造了嗎？如果，從中加上一筆的話，全體就馬上連動發生變化。甚而從宛如感覺到畫家想「還要繼續畫」的這幅馬諦斯繪畫上面，感受到繪畫本身似乎與畫家的畫筆一起呼吸一般。

成為五個裸體女性跳著舞蹈的躍動動作起點的是最左邊的女性。弓形反拉的身體線條與往前跨出的右腳所踩開的形狀，似乎是支撐操作著連接其他女性手部的圓形。特別是，右邊劇烈往後傾斜姿態的女性，如同張開弓形一般，強制舞蹈全體動作。

再者，這件作品的最大特徵是拉高被推擠的平面性。透過這種平面性，強調色彩對比，除了簡單裝飾性之外，處處產生透明的色彩。馬諦斯被稱為「色彩畫家」的原因在此。

# 亨利・馬諦斯〔法國，H.Matisse, 1869～1954年〕
## 〈舞蹈〉（習作）

70

野獸派

1909年　畫布、油彩　260×389公分　紐約現代美術館

■〈舞蹈〉是俄羅斯著名收藏家塞爾格‧希施金訂購的馬諦斯初期傑作。為了讓來到巴黎的希施金看這件作品，短期內完成作與完成作同樣大小的習作；馬諦斯風格的特徵發揮得一覽無遺。

馬諦斯出生於法國北部，開始立志成為法學家，二十歲因為闌尾炎，必須長期療養。那時候，父母給他一箱油畫顏料，意外地催生了這位偉大畫家。「足以與舒緩鎮靜劑、精神安定劑、減輕肉體疲勞的快樂搖椅相匹敵的東西是藝術。」馬諦斯的這段著名言語，成為畫家的契機並非毫無道理。

二十世紀前半，馬諦斯作品演奏著充滿生命喜悅般的美麗色彩，如同被繪畫引導一般，持續追求美麗表現，一直讓人看

亨利‧馬諦斯，〈窗〉，1905年，秋季沙龍出品作，個人藏（上圖）

了喜悅。但是，如果我們思考製作過程那種不斷追求，應該就會疑問是否會同意畫家所説的「快樂的搖椅」的説詞。因為，我們將會忽視畫家背後的龐大努力。彷彿永無停筆的馬諦斯畫面上，我們似乎從看到不斷修改、塗改的痕跡所產生那種發自底部的光芒。

一九〇五年，在原色、奔放的筆觸裝飾秋季沙龍的一間房間內，出現一群年輕藝術家。這是有名的故事，他們的作品被揶揄為「野獸的牢籠」，野獸派因此定名。同樣時期，德國也出現被稱為表現主義的一群畫家，他們的筆觸與色彩充滿強烈衝動。然而，「馬諦斯」的色彩樣態與德國表現主義的色彩不同（詳見[72]）。對身為法國人的馬諦斯而言，那裡存在著看似奔放卻又「快樂的搖椅」般的含蓄理性。而且，馬諦斯這幅作品處處充滿豐富的平面化，對於往後繪畫產生重要影響。

（大嶋彰）

# 埃彌爾—安端·布魯德爾〔法國，Émile Bourdelle, 1861～1929年〕
# 〈拉弓的海克力士〉

1909年　青銅　像高250公分　東京，國立西洋美術館

**71**

這件作品主題出現於希臘神話英雄中英勇第一的海克力士故事。右膝著地，左腳用力張開跨在岩石上，渾身力量灌注於拉弓的海克力士英姿。拉到極限的強弓劇烈地彎成半月形，彷彿馬上就要射出箭一般。力量充滿極限，力量無雙的海克力士肌肉筋脈虯張，從腹部筋骨深入撕裂足以想像到這張大弓的反作用力是多麼厲害。

全身可以看到能量，集中於發出瞬間的箭矢的緊張感。同時，看不見的弓弦、箭矢以及瞄準的獵物，突然間帶來寫實感。我們同樣在米開朗基羅的〈大衛像〉（詳見 **16**）那看不見他的敵人中，感受到這兩座雕像之間具一脈相連的緊迫氛圍。

如果就如同實物的標準來看這座雕像的外觀，看起來多麼粗糙。但是，在這座雕像上面初次感受到不同於僅只表面可以看到的美感，感受到出自所謂內部的充實的量塊表現。那是造型上必要且充分整理，真正來構築而成的。就意圖而言，臉部表情被加以樣式化，使人聯想到希臘的上古雕刻。希臘的上古雕刻使這件作品主題的古代英雄故事充分發揮出色效果。

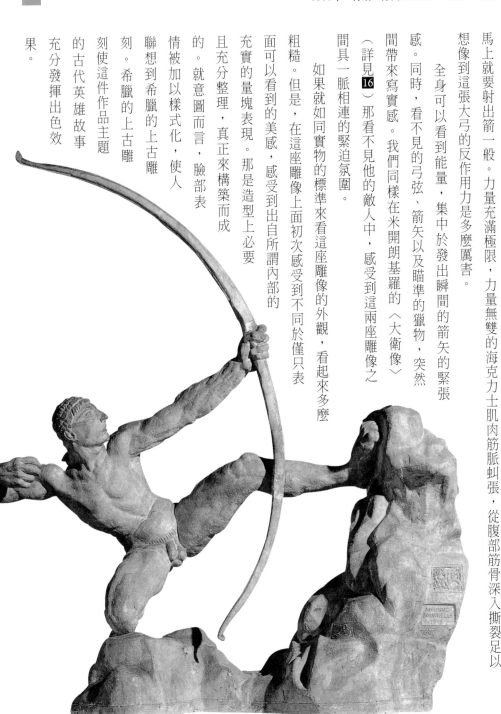

■這是希臘神話海克力士雕像。眾神之王宙斯偷情所生的海克力士，被嫉妒宙斯的天后赫拉派遣兩條蛇所殺害。但是，宙斯讓他飲用從赫拉獲得的奶水，嬰兒成為不死之身，海克力士相反地絞殺了蛇。海克力士長大成人之後成為勇士，降服基台隆山的獅子，解救底比斯國，迎娶公主為妻。但是，嫉妒難耐的赫拉讓他瘋狂，燒殺兒子，迫使妻子自殺。此後，恢復正常的海克力士為了補償這一罪過，要求克服十二件難事。其中之一是，「擊退史杜姆帕羅斯之鳥」，這座雕像所表現的是他為了射下怪鳥，正要放箭的瞬間。

布魯德爾與麥約（詳見85）被認為同樣繼承近代雕刻巨匠羅丹的雕刻家。布魯德爾出生於法國蒙多龐，在土魯斯美術學校、巴黎美術學校學習，一八九三年與羅丹（詳見58）見面，擔任他的雕刻助手、共同製作

當羅丹看到他從一九〇〇年起開始製作的《阿波羅頭部》時，指出「你超過我了！」

在大草房學院擔任教職的布魯德爾下面，聚集了以一九一一年來到巴黎的傑克梅第為首的世界各地的雕刻家。因此，布魯德爾最接近羅丹，是其藝術的最佳理解者，繼承老師羅丹那種健壯的表現力與紀念碑式的構想力，然而從其流暢且充滿生命感的量感中抽離出，確立自己的獨自風格，他以建構方式將組合造型上所必須的平面、量塊的量感等要素。

刻家。在他晚年時，日本的木內克、清水多嘉等雕刻家也師事他，對以後二十世紀雕刻產生很大影響。（大橋功）

〈拉弓的海克力士〉局部（上圖）

而是從內面爆發所表現出的舞蹈本身。

東西。那種東西原本不成形。只有色彩才能表現這種東西而已。粗獷的筆觸與人們的激烈手勢、動作獲得相同調性。那種型態奇妙歪斜，似乎扭曲一般。諾爾德所畫的並非舞蹈的人，

**72**

有人批評諾爾德的繪畫為「色彩狂風」。如同從瓶中擠出的顏料直接塗上畫布般的黃色與紅色，而且幾乎接近藍色的原色躍動色彩，正在擺動著。乍看之間，其色彩漸次變成人物姿態。逐漸看到瘋狂舞蹈著的一群男女。畫面深處，祭祀著黃金小牛。

這是舊約聖經的摩西故事場景。摩西在錫那山，從神獲得十戒下山。然而，以色列人毀棄與摩西之間的約定，製作黃金小牛，將這座偶像視為新神加以崇拜，人們在摩西前面不斷騷動與熱鬧起來。摩西盛怒，將記載著十戒的石版，搗爛粉碎。

畫中表現的是失去理想，受到衝動驅使，幾乎陷入渾然忘我狀況的罪虐深重的人。諾爾德想要表現出，無法自我控制的那種內心所湧現的某種

**72**

德國表現主義

## 愛彌爾·諾爾德〔德國，Emil Nolde, 1867～1956年〕
## 〈圍繞黃金小牛的舞蹈〉

1910年　畫布、油彩　88×105公分　德國，諾爾基辛，埃彌爾·諾爾德美術館

■這樣激烈狀態的繪畫出自於何處呢？從中我們想到孟克的〈吶喊〉（詳見61）。孟克試圖表現從人類內在爆發的吶喊。人類內在的心情、生命、靈魂是眼睛看不到的。將形象賦予這種眼睛所看不到的東西，正是葛呂涅瓦爾德以來的北方繪畫傳統，人們稱此為表現主義。「德國表現主義」是表現出眼睛看不到的美術運動或者傾向。

法國的這種表現主義流派乃是由馬諦斯、盧奧所代表的「野獸派」。因此，我們同樣以舞蹈為主題的馬諦斯與這幅諾爾德的繪畫來比較看看（詳見70）。馬諦斯作品上可以給人感受到優美與洗鍊的品味。諾爾德的作品則是粗野。但是，強烈訴諸觀看者的力量不也都被感受到了嗎？即使同樣是表現主義，法國式的與德國式的有所不同。

德國表現主義有康丁斯基的「藍騎士」與基爾比納的「橋派」兩大

團體；諾爾德不屬於任何一邊，被稱為「偉大的孤獨者」。他以前衛的手法，描繪許多宗教畫而廣為人知。因

為這種原因，在希特勒時代，將他列為「頹廢美術展」中的第一頹廢的畫家。他被指責為冒瀆神聖的繪畫。在這個被納粹所禁止的畫家的活動時代，諾爾德祕密描繪數百件水彩畫作品。他使用日本和紙，尤其是在暈染效果中引發不可思議的幻想。被稱為「非描繪的繪畫」的這些作品，在繪畫副次意義的水彩畫領域中開拓出嶄新境界，獲得高度評價。（梅澤啟一）

愛彌爾·諾爾德，
〈傍晚的海〉，
約1938－45年，
德國、塞比拉，
諾爾德財團

# 馬爾克‧夏卡爾〔俄羅斯，Marc Chagall, 1887～1985年〕
## 〈我與村莊〉

1911年　畫布、油彩　192.1×151.4公分　紐約現代美術館

**73**

這件作品是由夏卡爾故鄉獲得的影像整理而成。他的故鄉是俄羅斯西方小鎮瓦德布斯克。右側的綠色臉部的人是畫家本人，白色牛隻象徵田園安全，藉由視線作為繩索他們相互繫著。畫家本身手上拿著生命樹，樹枝上綻放著花朵。畫家象徵死亡的割草鐮刀的男人與此形成對比。背景上面，可以看見羅列著的故鄉房子。畫面上兩條對角線作為構圖產生四個空間，裡面配置著人物、動物、自然（樹枝）與文明（村落）。夏卡爾一直有自己的獨特看法。為了創造出幻想視界，將現實與想像混合在一起，忽視畫面上的時間、空間以及重力法則。畫面上方的女性以及其腳下的兩間房子倒著，擠牛奶的女性似乎在牛的臉部中，乘在雲端。主題的大小也是非現實的。

他的這種描寫方法將我們引導到夢幻世界；另一方面，當夏卡爾馳騁於人生的憤怒、哀傷以及克服苦難之時，將我們誘惑到他那種更為深沈的世界。

164

馬爾克・夏卡爾，〈拉小提琴〉，1912-13年，
阿姆斯特丹市立美術館（上圖）

馬爾克・夏卡爾，〈生日〉，1915年，紐約現代美術館
（下圖）

■ 夏卡爾出生於俄羅斯貧困的猶太人地區，一九一〇年二十三歲時前往巴黎。以後，因為遭遇對猶太人的種族歧視、二次世界大戰、俄羅斯革命等的社會混亂，夏卡爾逃往法國南部避難，亡命到美國，此外加上心愛妻子去世等苦難，創造出他獨自的幻想世界。

他的主題中心是過去經戀人們、街頭藝人、拉小提琴的樂師、花束、燈泡、燭台、窗戶、月亮、太陽、死亡等影像。但是，他不只是描繪出自己看過的東西，而是藉由極端情緒一個個地描繪出來。

驗、傳說、信仰、夢、故鄉風景，即使作風奇特，他的活力泉源常常是俄羅斯的農村形象。他敍述道：「我的繪畫上沒有一吋不是對我的祖國的鄉愁。」畫面上出現幼年開始習以為常的猶太人教會、古老鄉村、驢子、雞、羊、猶太人、農夫、

夏卡爾一生中的大半歲月在法國渡過，往往被評論為巴黎畫派（詳見 **75**）的畫家。他的創作活動與二十世紀的主要潮流有所關連，──樸素畫派、野獸派、立體派、表現主義。在他來到巴黎隔年所畫的作品上呈現出他如何革

新立體派。法國詩人、文學家同時也是超現實主義指導者的理論家安德烈・普魯東宣稱，夏卡爾為超現實主義（詳見 **87**）先驅者。但是，他實際上不屬於任何潮流。

（松岡宏明）

有人將畢卡索視為抽象畫家。只是，誠如畢卡索所言，自己不是描繪抽象繪畫一般，由此可知，其畫面上表現的影像固然都是奇妙扭曲，但是那些都是從現實世界獲得題材。那麼，大家看這幅畫！一問到底畫什麼？我們無從回答。昔日所認為的繪畫認為是，拿起畫筆將眼睛看得到的自然對象再現到畫布上的藝術。然而，這件作品上，卻將喚起人們具體對象的影像一切掃除。畫家康丁斯基稱呼這樣一連串的作品為「無對象繪畫」。

那麼，我們該如何鑑賞這件作品呢？答案是，以聽音樂的心情來看這件繪畫吧！如此一來，主題就成為〈遁走曲〉了吧！這當時有這樣一句話：「所有藝術都憧憬著音樂的境界。」古代希臘時代開始，所謂藝術被認為是「自然模仿」的技術。而且，藝術家將自己的心情寄託與表現在那種自然影像上。然而，音樂擁有不依賴其他東西而直接表現自己內在情感的力量，亦即直接訴諸我們心靈的力量。

# 瓦西利・康丁斯基〔俄羅斯，Wassily Kandinsky, 1866～1944年〕
# 〈遁走曲〉

1914年　畫布、油彩　130×130公分　個人藏

康丁斯基曾經敘述過，在莫斯科宮廷劇場場聽到華格納音樂劇時的衝動體驗，此一體驗成為他捨棄主題而誕生「無對象繪畫」的契機。「在自己眼前出現所有色彩。同時，看到狂野，如同狂風般的線條亂舞。這時候，我注意到，藝術所擁有的力量超出想像，強而有力，繪畫擁有發揮如同音樂一樣的力量。」康丁斯基確信，可以以線條演奏節奏，以色彩演奏和諧，以畫面構成演奏旋律。關於康丁斯基的抽象繪畫，如果我們詢問到底畫著什麼東西是沒有意義的。因為他是描繪音樂。

康丁斯基是德國表現主義團體「藍騎士」成員。（詳見 72）

二十世紀美術從自然再現劇烈轉向藝術家的內在表現。從視覺地描繪變成感覺地描繪。被視為此所需的模擬對象是音樂。康丁斯基也是這個新運動的發言人，寫有《藝術的精神性》這本著作。書中時常提到「內在聲響」這句話。即使關於作品，也可發現從瞬間的「印象」的表現到「即興」，以及構思的「構成」三個階段的過程。

無對象繪畫可以說是以音樂為暗示，音樂是耳朵喜悅的藝術，繪畫是眼睛喜悅的藝術。眼睛可以看到的是東西的色彩與造型。繪畫所到達之處是純粹色彩的造型遊戲。也可稱其為「純粹繪畫」。康丁斯基在美術史上初次以水彩描繪「抽象繪畫」，落款年代是一九一○年，也有認為一九一三年才正確。無論如何，今天抽象繪畫開始於康丁斯基是無庸置疑的事情。

（神林恒道）

瓦西利・康丁斯基，
〈最初抽象繪畫〉，
1910，巴黎，
龐畢度中心

橫躺的裸女自由張開手腳，迷人嬌豔的表現散發著栩栩如生的官能性氛圍。即使如此，開放的姿態是健康的，柔和溫暖的筆觸使得畫面處處充滿生機。肌膚上使用杏仁系的肉色，背景的紅色與藍色產生強烈對比，裸體成功地浮現出來。因此，全體配色、背景處理含蓄，相當有特色。

莫迪利亞尼全心投入女性身體的造型。因為不畫模特兒瞳孔，迴避流露人格的問題，鑑賞者視線得以集中於造型。再者，全體上，彩色含蓄的氛圍印證他強烈在意造型。他在三十歲之前，主要專注於雕刻製作，此後將從雕刻上所學的造型表現技術運用於繪畫上。

不只如此，表現力豐富的輪廓線上可見技術精湛之處，從極佳的筆觸運用上可以明確感受他對於塞尚的傾倒。厚塗、纖細般的筆觸描繪，魄力十足。

再者，畫面上切除部分腳、頭、手腕，呈現出攝影般的快拍效果。因此，使人感受到模特兒瞬間出現在畫家的眼前。其身體製造出橫切畫面的長對角線，即使現在，彷彿讓我們感覺到從眼前掉下一般。雖然如此，在他之前，幾乎沒有畫家這麼靠近去描繪裸女。

## 亞美迪奧・莫迪利亞尼〔義大利，Amedeo Modigliani, 1884～1920年〕
# 〈雙手張開橫躺的裸女〉

1917年　畫布・油彩　59.5×92公分　米蘭，強尼・馬提奧里典藏

亞美迪奧・莫迪利亞尼，〈尚妮・埃比特爾尼肖像〉，1918年，加州・農特・塞蒙美術館。（上圖）

法蘭西斯柯・德・哥雅，〈裸體瑪哈〉，1805年，馬德里，普拉多美術館（下圖）

■莫迪利亞尼大約製作了四十件裸女作品，其中約半數是橫躺構圖。橫躺裸女是文藝復興以後一些巨匠們所採取的主題。

全體構圖、乳房以及腰部曲線上可以解讀到傳統裸女像的影響。他可以說站在從波提切利、提香以及維拉斯蓋茲、哥雅、安格爾等譜系的延長線上。莫迪利亞尼對現代美術的貢獻在於其獨自性上。他不同於當時活躍的前衛畫家不關心造型的分解，而是追求完美造型，並且推到極致。再者，他因襲西歐繪畫傳統的手法的同

時，在構圖上產生現代感覺，長的臉部、頸部以及眼睛描繪方法是特殊之處。他統合傳統價值與現代精神。我們不會把他的作品看作別人的作品。

莫迪利亞尼被視為巴黎畫派的一人。這個名稱不是指特定團體、運動，而是意味著「在巴黎活躍的藝術家們」。巴黎畫派是指一群畫家，不積極參加二十世紀激烈興衰更替的前衛藝術運動主張與特定流派，而在意創作具有自我個性作品。

他並不屬於任何流派，也沒有一位後繼者。

他的作品在他在世之前幾乎賣不掉。苦於貧困、肺結核，再者大量飲酒、藥物濫用等不重視身體保養的結果，三十五歲就離開人間。

（松岡宏明）

169

這件奇妙的物件是什麼呢？請將上下逆轉來看，這是白色陶製的男性小便器。再請把它逆轉回去，可以看到這是一作品的證明，「R.Mutt」這一簽名與「1917」的紀年。關於簽名的各種說法都有，有說法是便器製造商的公司名稱，或者漫畫主角的名字等。

因為藝術家杜象這個人喜歡猜謎遊戲，或許故意匿名，使署名解讀具有兩三層內涵。

如果就簽名位置而言，請從這件攝影作品的角度來看。

一看不少人馬上就意識到是件便器吧！畢卡索留下陶器製抽象的奇妙造型作品。早就心存定見的人就會說，這也是那類作品，這樣也什麼奇怪。攝影家史提格里茲曾翻拍這件作品為攝影照片，如果沒有注意到是這件作品是便器，而把他視為虔誠供奉在祭壇的神像，不就就該罵了吧！大家知道諺語有：「海畔有逐臭之夫。」藝術就是藝術，所以請不要囉哩囉唆討論不停。問題是，到底「物件」看成什麼？而且，該如何讓人們去看「物件」呢？

76
# 馬塞爾・杜象〔法國，Marcel Duchamp, 1887～1968年〕
## 〈泉〉

達達主義

1917年（1964年複製）現成品　63×46×36公分　米蘭，伽利略・休瓦爾茲藏

一九一七年紐約獨立免審查展上，杜象將這件現成品的便器上翻譯成「泉」——「噴泉」，或許是有趣的——他想取此名以拿來展示。然而，被拒絕展示。所謂獨立免審查展原本是不經審查，誰都可以出品的展覽會，拒絕展示就發生問題了。

那是首先，這件「作品」本身是大量生產的物品，不是經過藝術家的手所完成的東西。加上，物件就是物件。因此被批評為，到底為什麼展出這樣的東西。冒瀆神聖的藝術。就杜象而言，既然是現成品，不是便器也無妨，因此也就引發「粗俗」、「不道德」的衝擊。這是杜象的巧妙戰略。批評為「盜用」的人相信創造性才是藝術的生命。

藝術不是無中生有。首先要有「發現」某種東西，亦即將物件放置到適當場所稱為「置換」。那件的感動體驗，接著則是如何共有彼此的感動，此後則是追求藝術這種技術。其技術不限於手工製作。路邊野花引發感動，摘起擺飾於樹櫃也是藝術。對於杜象而言，家中掛圖、插花的空間，就是獨立免審查展。感動（熱的）。

物件不論是被稱為蒙娜麗莎的女性畫像，或者是便器，做為藝術的質地是相同的。此外，杜象發表了在蒙娜麗莎畫像上加上鬍鬚的〈L.H.O.O.Q〉（她的屁股是熱的）。

藝術的生命是「發現」。從中產生「現成品的物件」、「物件的發現」的語彙。杜象這一出手，將向來的既有「美學」打得稀爛粉碎。統整第一次世界大戰到戰後所產生的美術、文學常識的反抗運動，即是人們所說的「達達主義」。

（神林恒道）

L.H.O.O.Q 1919年　紐約現代美術館藏

誠如所見，這是抽象繪畫。足以喚起具體影像般的東西在這件畫面上完全被捨去。平坦塗抹的色面，而且使用的色彩限制在紅色、紅色以及藍色三原色。分割其中的幾乎是以一定長度拉出的水平與垂直的黑色帶狀線條。這是極端的黑色帶狀線條。這是極端分割的要素，作品被如此構成。除了象徵幾何學般的畫面構成之外，還存在某種東西。因此，這件作品主題變成〈紅、黃、藍的構成〉。畫面構成是單純的，但卻不簡單。其絕妙的色彩與造型的平衡是極盡冷靜計算之能事。不論何處都沒有重複相同形狀。此外，這是一件難以增減任何東西的作品。

可以說是禁慾般的畫面，但是卻非冰冷。因為黑色線條、色面如同一筆一筆確認界線一般，幾次重複塗抹。

即使同樣抽象畫，與這件蒙德利安作品成為對比的是康丁斯基的作品。（詳見 74）蒙德利安作品可以感受到完全冷靜且理性。相對於此，康丁斯基作品則是躍動且情感的，畫面上有時激烈，有時抒情，訴說著「表現」。如此一來，就抽象繪畫而言，我們可以知道兩種完全不同的類型。總之，這兩種類形分別是以冰冷幾何學構成為目的的傾向之抽象畫，以及以自由奔放試圖吐露內心的傾向之抽象畫。

# 彼得・蒙德利安〔荷蘭，Piet Mondrian, 1872～1966年〕
## 〈紅、黃、藍的構成〉

抽象

1921年　畫布、油彩　80×50公分　荷蘭，海牙市立美術館

蒙德利安主張獨自美學，將垂直線與水準線、紅色、黃色與藍色三原色，白色、黑色與灰色的分色彩製造為基本性造型要素。透過所謂「純粹性色彩與線條的純粹性關係」，嘗試實現「純粹之美」。「純粹之美」與自然再現完全沒什麼關連，也不存在象徵意味、感情表現，乃是僅以純粹造型要素所構成的絕對性繪畫。這幅繪畫正是那種蒙德利安樣式確立時節所描繪的作品。這種思想對於俄羅斯構成主義、德國包浩斯（詳見81）產生重大影響。此後，蒙德利安逃避二次世界大戰的戰火，移居倫敦，接著定居紐約，進一步深化新造型主義理想。（小林修）

■康丁斯基來到巴黎正是野獸派運動達到顛峰的一九〇六年。蒙德利安則是在立體派熱潮上升到頂點的一九一二年訪問巴黎。這是不可思議的邂逅。這件事實告訴我們兩位抽象畫家的立足點不同。蒙德利安初次知道立體派是在一九一一年阿姆斯特丹展覽會上的事。這個前衛運動之子當時已經接近四十歲了。在巴黎滯留期間，透過樹木連作，追求立體派的分析表現。立體派畫家們再次在畫面上構築起對象分解之際，依然拘束於作為題材的對象物。突破這點，徹底推進繪畫抽象化的人，正是蒙德利安。

一九一七年，帖奧·封·德士堡創刊他所編輯的《樣式》。透過這份雜誌，

彼得·蒙德利安，〈樹木的構成Ⅱ〉，1912年，荷蘭，海牙市立美術館

左側長頸且留著鬍鬚的紅、藍臉部的正是阿魯爾肯（小丑）。右側，從白色吉他伸展出來的藍色蝴蝶與阿魯爾肯對應，橫桿般的黃色公雞正在他們之間鳴叫著。從窗戶可以眺望到外面的詭異黑塔與火焰，陰氣森森的黑白太陽，右側梯子長著紅、綠耳朵。左邊黑色三角形是牆壁，或是漆黑的黑暗。妖怪般的生物們拿著球，走著鋼索，跳著舞蹈。此外，還描繪著巧妙圖案的圓柱、圓錐，此外還有圓盤、樂譜以及污染的牆壁……。好像不斷打開玩具箱一般，四處散落著小孩般的原始世界。

實際上，畫家米羅在貧困極端的空腹下出現幻影，因而描繪這幅繪畫。但是，我們卻感受不到飢餓之苦。毋寧說是快樂的影像，不只如此，不單單是健康的快樂，多少是奇怪感覺，的確是件不可思議的作品。

然而，這件作品並非唐突胡亂畫的東西。誠如他的許多作品一般，藉由習作進行充分準備，在綿密計畫下描繪。譬如，我們稍微離開畫面來看這件作品的構圖，浮現出連接四邊中點的菱形，我們不是可以感受到畫面上秩序感嗎？上面施以均衡的色彩，充滿詩情的舒適感也醞釀出強烈韻律感。正因為這樣，不單是單純的解釋主題，同時誘發嶄新發現與豐富聯想。

## 喬安・米羅〔西班牙，Joan Miró, 1893～1983年〕
## 〈阿魯爾肯的謝肉祭〉

1924～25年　畫布、油彩　66×93公分　紐約奧布萊特—諾克斯藝術畫廊

喬安・米羅，〈拯救西班牙〉，1937年，紐約現代美術館

喬安・米羅，〈人物〉，1972年，箱根，雕刻之森美術館

■ 米羅的最大情感來源是遍灑陽光的故鄉加泰隆尼亞大地。他的作品原點在於，激烈將人物、鳥加以變形的有機型態，以紅色、藍色等原色為基調的鮮豔色彩使用，綻放出多少幽默且亮麗感。再者，他也受到裝飾加泰隆尼亞的禮拜堂的象徵且色彩鮮豔的濕壁畫、當地工人們製作的矮胖石膏彩像影響。那些樸素的幽默感與誠實度擄獲他的心靈。他從那裡將變形、比實物的巨大描寫方法引進作品中。

米羅在巴黎認識超現實主義運動（詳見 78、80、87）鼓吹者法國詩人、文學家安德烈・普魯東。米羅的繪畫不同於馬格利特、達利等人使用古典的・寫實的描寫手法等超現實義的畫風，而完全是迥然不同的自由奔放感。普魯東稱讚他的繪畫才是真正的超現實主義，終於接納他為超現實主義團體的成員，建立起二十世紀美術上的獨特地位。他對於二十世紀的畫家們產生巨大影響，繪畫、雕刻、陶器、拼貼、版畫、掛毯等橫跨多元的作品即使現在依然令人著迷，刺激著我們。

米羅的信念是，藝術是為了與民眾接觸才存在。於是，擺脫美術館局限，在世界各地街道製作許多紀念碑物、牆壁。他的作品之所以充滿人的溫暖感，這是因為他對於世界與對於人類充滿著深沉愛戀。（松岡宏明）

175

細長，擴大靠近中間的流線型，尖端部分彷彿以尖銳刀刃切落一般的尖銳，下部勒緊，如同站立起來。因為研磨得像鏡子般的光澤，壓抑金屬的重量感，即使現在彷彿脫離台座，好像要飛到空中一般。幾何學型態構成無機物的抽象雕刻的大理石製台座，更加提升這件作品的生命感。

布朗庫西指出：「孩提時候，我一直夢想在群樹間與太空中飛翔。我一直擁有這種夢中的鄉愁，四十五歲以後製作了鳥。我想要表現的並非是鳥本身，而是其與生具有的飛行能力，亦即飛翔。」這麼看來，我們可以理解到，布朗庫西的確並非以特定鳥為模特兒進行再現表現，而是透過極端洗鍊化的「鳥」的影像，想要表現他所說的「飛＝飛翔」。他所追求的是足以掌握作為生命以及存在本質的寫實性，而非描寫到細部為止的對象型態之寫實性，也非只是追求型態所具有表現力的那種抽象。

# 康斯坦丁・布朗庫西〔羅馬尼亞，Constantin Brancusi, 1876〜1957年〕
# 〈空間的鳥〉

1926年（於1982年從第四作品原模翻模製造）　青銅　本體高135公分　滋賀縣立近代美術館

一九二六年這座〈空間的鳥〉剛要被運到紐約時，海關並不認為這是件藝術作品，將其視為機械製品的一部分來加以課稅，這件事情引起了騷動。結果，判決布朗庫西獲得勝訴，圍繞著「美術作品是什麼」所進行司法判決，將歐洲的新的藝術思潮傳播到美國。

布朗庫西在〈空間的鳥〉之前，就製作了以「鳥」為主題的作品。一九一〇年到一五年之間，製作八件〈麥斯亞特拉〉，這是出現於他祖國羅馬尼亞民間故事上的不死鳥「火鳳凰」的作品。這件作品的鳥的姿態表現為，頭部向上，如同歌唱般張開嘴喙的站立著。只是，其胴體擴大，頭部、尾部等細部，留下具象

的鳥的影像。一九一九年到二三年所製作的四件〈金色鳥〉，更到達去形象化的地步，省去踩著的台座部分，趨向於飛翔影像。一九二三年到一九四一年之間，製作十六件〈空間的鳥〉上面甚刻，憧憬於羅丹（詳見 58）而將無味的要素去除，型態單純化到極致之感。將擴大

的胴體含蓄化，趨向於細長型態，而且提高其重心，強子。但是他以「巨樹蔭下難成材」為由而加以拒絕。〈空間的鳥〉脫離近代雕刻，是一件趨向單純化型態的獨自風格頂點，同時也是原點。

調向上的動作，追求更適於「飛翔」的表現。

布朗庫西於一九〇四年進入巴黎美術學校學習雕刻，亦即脫離羅丹的雕刻，憧憬於羅丹（詳見 58）

習，羅丹要求他成為自己弟子。但是他以「巨樹蔭下難成材」為由而加以拒絕。

月期間在羅丹工作室工作學

（大橋功）

康斯坦丁・布朗庫西，〈麥斯亞特拉〉，1912年，倫敦，泰德英國館

這幅繪畫或許是「看後一次就忘不了的繪畫」之一吧？因為影像過於強烈，誠如這幅畫的題名一般，畫中柔軟的時鐘，永遠凝固在我們記憶中樞。但是，解讀這幅繪畫的意義卻並不簡單。總之，畫家達利不是一條腸子通到底的人。超現實主義繪畫想要表現人類的心靈世界。這種繪畫本身具備不符合現實，並且類似言語所難以說明的夢中世界的不條理性。因為這種繪畫首先是影像使人快樂，其次是自己可以自由解釋。譬如說，軟趴趴的時鐘表示「時間的停止」，時鐘上聚集著蒼蠅、螞蟻則意味著時鐘變質為「可以吃的東西」，充滿靜謐的海濱變成舞台是因為這幅繪畫的主題為「永眠的招待」的緣故。

然而，我們不知道這幅繪畫中央所描繪的動物般的物體到底是什麼？難以名狀的東西向右九十度傾斜，請再看一次。激烈變形。看起來似乎是人臉。閉著眼睛的長睫毛，吐出舌頭，放鬆睡覺的人臉。這是達利在抽現實主義時代的初期作品中所常看到的主題。或許是達利的自畫像。再者，夕陽西照的背後風景，是達利所愛的故鄉波爾特利加特海岸。這是常常出現在達利繪畫上的風景，從中我們可以窺見自認為「偏執狂」的達利對於主題的堅持。

80
超現實主義

# 薩爾瓦多・達利〔西班牙，Salvador Dali, 1904～1989年〕
# 〈凝固的記憶〉

1931年　木板、油彩　24×33公分　紐約現代美術館

■這件作品是達利正式參加超現實主義運動的第二年所畫。達利說，有一天晚上，當他完成這件作品背景之後，食用加蒙貝爾乳酪，突然靈感湧上心頭，構想到完成這幅繪畫所必須的是「柔軟的時鐘」。一拿起畫筆，兩個小時就加上時鐘。如此一來，不可思議的影像突然襲擊畫家的瞬間。那是超越道理、言說的東西，直接訴諸觀賞者，撼動其常識，使知性具備活力。

超現實主義時代，達利的「武器」是寫實地再現不條理影像的「偏執狂的批判方法」。那是超現主義團體領導者普魯東視為繪畫的有效方法，因為受到人們歡迎，達利一躍為此一運動的年輕旗手。此後，他開發出

某種形象，同時被知覺為完全不同形象的架上繪畫手法而活躍於畫壇；終於因為商業主義活動使得達利受到批判，超現實主義團體也是如此。但是，達利卻沒有因此而低頭，他與最愛的妻子，

同時也是「母親」，也是繆思女神，同時也是策展人嘉拉，一起在美國這塊新天地開展達利世界，充分獲得財富與名譽。原本尊敬維拉斯蓋茲、維梅爾的達利，在第二次世界大戰後信仰天主教，同時轉向古典主義，不斷地表現神祕的宗教繪畫的大作品。其中的一件〈里加港的聖母〉可以在福岡市美術館觀賞到。

（泉谷淑夫）

薩爾瓦多・達利，〈里加港的聖母〉，1950年，福岡市美術館

在克利作品中最為珍貴且巨大的這幅油彩畫上面，充分表現出他所開展的獨創性的繪畫世界。

首先，映入眼中的是幾何學的黑線條與橙色太陽。誠如題目一般，看似雄偉稜線的山，以及畫面下的拱形與斜線，暗示建築物的造型與景深。右上與靠近畫面中央，可以看到水平線與緩和傾斜線條所切割的色面。

這一色面可以視為遼闊的大地，或者使人想像為光輝的海與天空。甚而，這件作品的特徵是郵貼上的無數細小鑲嵌模樣。如同光線粒子一般，從畫面深處處閃爍著。由這種網點聚集成的畫面，在畫面整體上製造出微妙的格子模樣，同時烘托出搖動出來的空間。

所謂「帕爾納索山」是出現於希臘神話中的聖山，也意味著出自音樂對位法理論書籍《前往帕爾那索山》。對位法是指音樂中，以多重方式組合獨立旋律之作曲技法，也引用於其他領域，稱為組合與構成兩種完全對照的樣式、構想等之方法。

克利使用這種對位法，大膽地與記號化的線條進行對比，如此一來，組合細微的點聚、富有變化的色彩，使鑑賞者產生視差。這種差異引發鑑賞者的想像力，試圖被逐漸廣大的空間合成。

81

抽象

# 保羅·克利〔德國，Paul Klee, 1879～1940年〕
# 〈前往帕爾那索山〉

1932年　畫布、油彩、膠　100×126公分　瑞士，伯恩美術館

■克利指出：「藝術的本質並非將可看見的東西忠實地再現，而是看見看不見的東西。」並非在瞬間相遇般的確定型態，而是隨著視點移動、差異的時間要素介入中，創造而成的型態、空間的創造，才是「看見看不見的東西」。因為抽象繪畫的誕生造成與自然、現實型態的直接性對應的關係喪失。

保羅・克利以完全嶄新方法創造出繪畫與自然之間的關係，因而被定位為再次結合繪畫與自然世界的藝術家。

克利即使擔任德國造型學校包浩斯的教師，也留下卓越功績。包浩斯是建立起近代建築、設計與美術基礎的學校，其教育理念以在建築下再次統一人類全體環境造型為目標，從點線面的累積、

關連所產生的根本造型原理出發，獲得巨大成果。克利舉解體，接著抽象繪畫、達達主義（詳見 76 ）、超現實主義等前衛藝術運動隨之誕生。現在，克利的作品受到許多人所喜愛，他當時被希特勒烙印為違反善良風俗的「頹廢藝術」（詳見 72 ），不得不亡命他鄉。他也是遭

的點線面動向與時間產生新世界。或許我們可以說，這種造型理論是連接二十世紀的急速社會變動中擴大人類想像力的畫時代哲學。

克利是活躍於兩次世界大戰之間的畫家。這一時

期，向來再現對象的美術一受大量屠殺的戰爭時代所衝擊的畫家。因此，他的晚年，自身與世界的親密關係之間潛藏著陰影，產生了與表現主義關連的內在性且激烈線條。戰後，似乎保羅・克利畫中已經預言到「無形象繪畫」（詳見 90 ）等激烈抽象繪畫的出現。（大嶋彰）

保羅・克利，〈戲劇〉，1940年，柏林美術館

# 喬治・盧奧〔法國，Georges Rouault, 1871～1958年〕

# 〈基督的臉〉

採用相當粗獷的筆觸所描繪的〈基督的臉〉。臉部鋪上如同淺浮雕般的堆疊顏料，上面施以淡紅色。眼睛張大，鼻、口以及臉部全部使用粗黑線條畫出框框。在其周圍空間上，塗上幾層顏料。使用畫刀刮去後再次塗顏料的手法，我們可以瞭解到他數次反覆進行，創造出獨特作品素材。臉部塗抹而留下的明亮底層好像是從中綻放著光線一般。這種使人感覺如同彩繪玻璃的表現成為盧奧的魅力之一。粗獷筆觸形成白色內側的框，看起來像是反射出基督聖光般地充滿光輝。

然而，這幅繪畫不同於普通肖像畫，只畫著臉，沒有描繪出頸部、肩膀部。這幅作品出自基督宗教的「聖佈傳說」。根據傳說，聖女維洛尼卡拿著自己頭巾，拂拭背著十字架走向刑場的耶穌臉上汗水，那時主的臉如實地留在頭巾上。因此，基督表情帶有想像不到的憂愁，給人哀傷感覺。或許周圍的邊框是為了禮敬耶穌，莊嚴表現其遺物的裝飾。藍色或者帶有綠色的邊框散發出珠紅色，甚而連接其外側藍色點描，讓人感受到如同鑲嵌上的琺瑯或者寶石一般。

1933年　紙、畫布、油彩、不透明水彩　91×65公分　巴黎、龐畢度中心

■往往盧奧被視為野獸派的畫家之一。盧奧與馬諦斯（詳見70）的共通點是，他們都盡力於創設秋之沙龍展，兩人的共同老師都是以聖經、神話為主題的十九世界末的象徵主義畫家古斯塔夫‧摩洛。即使在使野獸派揚名的秋之沙龍展中，盧奧作品卻張掛在不同展覽室。這時期的盧奧作品具有奔放的筆觸，描繪以馬戲團藝人、妓女為主題作品。

終於，他透過厚重素材，描繪出內省的宗教主題。彷彿使人感受到藉由黑色輪廓勾勒出朱紅、藍綠等強烈色彩的彩繪玻璃般的東西。〈基督的臉〉屬於此一時期的作品。順便一提的是，與〈基督的臉〉成對的作品〈維洛妮卡〉（巴黎國家近代美術館）也是盧奧的知名代表作。宗教的主題或許繼承自盧奧的恩師摩洛譜系。在美術學校時代，盧奧是指導老師摩洛所寄予厚望的學生。在他死後，盧奧從眾多弟子中被推選為摩洛美術館館長。

大家都馬上可以知道盧奧畫風受到以下經驗影響。他在進入美術學校之前，一段時間內從事彩繪玻璃修復工人的工作。但是，同時，盧奧那種具有深度的色彩表現相通於終身仰慕的老師摩洛的象徵性色彩光輝。

（小林修）

喬治‧盧奧，
〈年老的國王〉，
1916-36年，美國匹茲堡，卡耐基美術館
（上圖）

古斯塔夫‧摩洛，
〈雅歌〉，1893年，
日本岡山縣，倉敷市，大原美術館
（下圖）

NORMANDIE
Cᵉ Gᵉ TRANSATLANTIQUE
French Line
LE HAVRE — SOUTHAMPTON — NEW-YORK
SERVICE RÉGULIER
PAR PAQUEBOTS DE LUXE
ET A CLASSE UNIQUE

如果我們從正前方而且是水平面視點仰望巨大船隻，一定可以看到如畫中的畫面。

透過龍骨，必然直接將這艘船的宏偉度傳達給許多人。仔細一看，從煙囪連接到後方，水面揚起波濤，這艘船正駛向我們這邊。交錯飛在水面上的海鳥群，悠然傳達出船隻緩慢前進的樣子。我們彷彿可以聽到「嗶」的氣笛聲音，具有臨場感。實際上，這艘船是一九三二年啟用，法國引以自豪的豪華客輪諾曼第號。一九二○到三○年代歐洲相當盛行旅行。旅行向來都會令人感到滿懷羅曼蒂克。激烈撼動人們夢想的正是這幅卡山德的海報。

卡山德擅長於大型客輪、快速列車的海報，其表現不只有象徵性，同時也強烈刺激人們的想像力。成為這件作品骨幹的是對稱。卡山德藉由左右對稱的正面來捕捉船形，透過將其造型巨大納入畫面全體而產生壓倒性強度。而且採用漸層色彩的微妙朦朧感，洋溢著羅曼蒂克的感受。甚而，船隻前面配上海鳥群飛，強調船隻巨大感，產生對比效果。繪畫與文字平衡也是絕妙。船頭與「諾曼第」文字對齊，從立體影像緩慢移動到平面的文字。

83
設計
阿德爾夫・姆倫・卡山德
〔法國，Adolphe Mouron Cassandre, 1901～1968年〕

〈諾曼第號〉

1935年　紙、銅版　99.5×62.8公分　大阪，天保山山多利美術館

■在以傳播、宣傳、啟蒙為目的的海報上，主要在於主題與內容明確。總之，第一條件是「容易瞭解」。此外，海報也要求引人注目的力量、強烈印象的力度。一般而言，海報由文字與圖案構成，如果只是傳達訊息的話，只有文字也是可能的。這幅海報的場合，船下方採用稱為哥德體粗體字書寫的「諾曼第」商標。在其下方是「大西洋郵輪公司」文字。這是郵輪所有者，這幅海報的訂購者。其下的航線是從「勒阿夫爾、南安普敦、紐約」的出發港、中途停靠站以及最後到達城市。總之，這艘船從法國出發，經由英國，前往美國。其下方有「定期航線」，最後是「豪華客輪與唯一高級」的介紹。這已經讓我們知道必須知道的事情了。但是，只有文字，尚無法浮現諾曼第號在大海航行的浪漫影像。

卡山德是代表性海報設計家，他歌詠流行於一九二〇到三〇年代的機械時代的裝飾藝術樣式。當時是機械文明發展被人們視為美夢的幸福時代。除此之外，海報為此時代的宣傳媒體，大為活躍，也稱為「海報的英雄時代」。卡山德的汽車、郵輪海報是如同其代名詞一般，即使今天依然大受歡迎，之所以如此是因為除了對於古代美好時代的鄉愁之外，許多人在其作品上感受到並非古老的新穎度。順便一提的是，我們周遭可見到他設計品的則有伊夫‧聖‧羅蘭的文字設計。（泉谷淑夫）

阿德爾夫‧姆倫‧卡山德，〈北方快車〉，1927年，日本，天保山山多利美術館（左圖）
阿德爾夫‧姆倫‧卡山德，YSL的文字設計（上圖）

**84**

誠如題目一般，所畫的是鋪上藍色桌布的桌子以及上面的茶色、黑色花瓶。白色所活化的黑色花瓶上鋪著瓶墊，外側描繪著西洋棋子。每一樣東西都被畫成歪歪扭扭的形狀。每一個物體看似奇妙，但是整體一眺望卻相當平衡而和諧的繪畫。

首先，進入眼簾的是佔有畫面巨大面積的藍色的桌巾表現。這是擔任著統一桌子與放置於上面的各種題材與周圍空間的角色。桌巾的白色邊緣給人一氣呵成的感覺，其大膽波浪線條使畫面充滿動感。這種波浪線條與瓶墊鋸齒模樣形成對比，花瓶墊子與花瓶的明暗對比給人澀拙感的同時，呈現優美穩定的色彩表現，這些的確都是意想不到的構成。

全體在無形抽象表現中，比較寫實描繪的花朵與背景所貼的壁紙木紋模樣，都給人現實感受。顏料上混合著砂子產生如同濕壁畫般的粗澀繪畫肌理，勃拉克為了將觀念化的立體派繪畫空間拉回到現實世界，在手法上煞費苦心。

**84**

**立體派**

# 喬治·勃拉克〔法國，Georges Braque, 1882～1963年〕
# 〈藍色桌布〉

1938年　畫布、油彩、砂　88.8×107.1公分　日本愛知縣，小牧市，美納多美術館

■勃拉克與畢卡索都是立體派舵手，為文藝復興以來的繪畫觀帶來巨大變革。立體派名稱出自於「由小立方體構成」這句話。馬諦斯看到一九〇八年勃拉克出品秋之沙龍的〈勒斯達克之家〉系列時，夾雜玩笑口吻批評說「由小立方體構成」。詩人阿波里內爾是他們的支持者，建議採用負面表述，提案以「立體派」來稱呼畢卡索、勃拉克所展開的美術運動的正式名稱。（詳見68）

此後，畢卡索、勃拉克開始了「將所有東西還原為立方體」的立體主義探索。成為其啟示的正是塞尚提到依據「圓錐、圓桶、球」的幾何學，掌握自然世界。他們所要描繪的並不像透視法那樣從一定視點來眺望影像。而是從縱橫、上下、傾斜來觀察對象之後，才初次知道東西的真正形狀。他們以畫家的構成眼睛，試圖從各種視點再次構成經由分析過而描繪下的視覺片段。正面眼睛，橫向鼻子，畢卡索那種乍看奇妙的臉部描法出自於此。（詳見67）

人們稱呼這種方法為分析的立體主義，然而這種「對象解剖」一過了頭，就越來越不能理解。對此試圖進一步進行「解讀可行性」的正是綜合立體派。在其過程中，這件作品嘗試回歸將抽象化畫面與現實東西結合的。勃拉克在這件作品上，嘗試的將木材、大理石模樣壁紙進行「紙貼」或者「拼貼」，除此之外也使用在油畫顏料上混合沙子來描繪的方法。

（小林修）

喬治‧勃拉克，〈新聞與煙斗的靜物〉，1912年，巴黎，國立近代美術館（左圖）
喬治‧勃拉克，〈勒斯達克之家〉，1908年，伯恩美術館（右圖）

現在分布在世界各地公園、美術館的麥約那種肥胖女性雕像，依然是許多人所喜愛的法國代表性雕刻作品。羅丹以後，現代雕刻經歷各式各樣的實驗，其領域之廣大與內容之多樣性遠遠超越出雕刻的既有概念；即使在那種現代中，可視為古典的麥約作品，現在依然沒有失去其光彩。即使具象雕刻與各式各樣現代作品一起展示而能自然地確保其設置場所，只有極為有限的作品而已。

雖然是大家熟悉的健康女性雕像，然而現代且構成的量感形成麥約作品的骨架。可說是親切性與現代性兩者並存實現的極微稀有的作品。

以〈空氣〉為題的這件雕刻是麥約晚年之作品。雖然是一件以裸女為主題的具象雕刻，給人感受到宛如抽象雕刻般的宏偉規模與構成。特別是，這件作品中，只有腰部一部分與台座接觸而獲得絕妙平衡，藉此表現出往上浮現輕盈度。因此，這件作品具有遠遠超越人體規模的宏偉構造，全然是美麗的女性像，使人感受到猶如從其內側迸出的生命感，的確是一件不可思議的作品。羅丹所最高度讚美的並非賦予人們趣味的表面的、說明的個性，而是這樣巨視且絕對的「調和」。

# 亞里斯迪德・麥約 〔法國，Aristide Maillol, 1861～1944年〕
## 〈空氣〉

1938年　青銅　寬255公分　荷蘭，庫拉繆勒美術館

■麥約原本以畫家起步。他屬於那比派（詳見 63），這是受到高更影響的團體。原本他製作以象徵目單純化平面形狀為特徵的繪畫、掛毯。終於，因為視力衰弱，他不得不轉行為雕刻家；在正面性的強烈明晰的幾何學形狀上受到當時強烈影響。

再者，誠如〈空氣〉這個題目一般，他超越出現實的女性像之外，追求象徵自然界現象、攝理般的量感。他以使人體漂浮空中的不自然型態為主題，同時使人感受到恰如女性般的自然動作，那種安靜的緊張感與平衡可說是壓軸的。

一般而言，具象雕刻的場合，從其表情、動作總是受到具體場面、影像制約，所以相當難到達普遍的型態、世界觀；麥約雕刻成功且卓越地兼具那種個性與普遍性的兩種極端。他盡可能將現實人體的微妙量感與動作加以單純化，將其引導到明晰且幾何學般的型態中，試圖在兩者相互抗衡的存在中掌握雕刻。麥約為我們揭示邁向現代雕刻的重要突破點。

麥約尊敬羅丹（詳見 58），並且受其深刻影響。羅丹從向來的故事人像中發現具有構造的「物體」的人象，從此開啟近代雕刻。布魯德爾（詳見 71）使那種「物體」逼近建築的規模與量感，麥約則是依據自然的同時，發現出合於道理的構造。以這三位巨人為中心，開展出近代雕刻的新歷史，此後得以發展出各式各樣的變奏與開展。（大嶋彰）

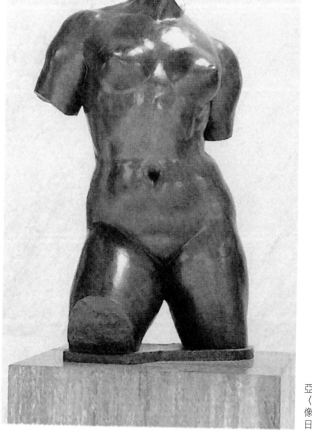

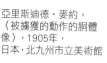

亞里斯迪德・麥約，
〈被擄獲的動作的胴體像〉，1905年，
日本，北九州市立美術館

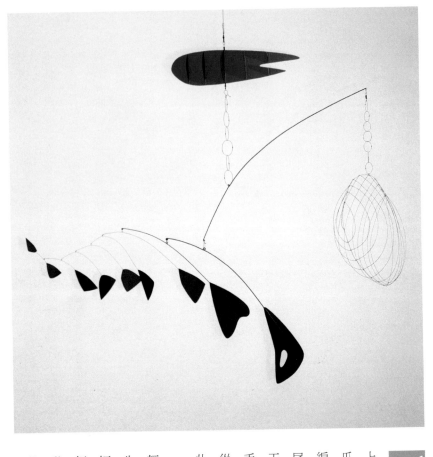

**86**

從天井垂下的這件作品，最上方是分別塗上紅、黑色的金屬板製龍蝦巨爪，其次是使人聯想成漁網所編織成的鋸齒狀金屬鐵線，魚尾形狀的金屬板以鐵線連接成天平狀。天平的一端則是重複垂掛著小天平的構造，在空中從巨大東西到小東西，魚尾彼此取得平衡並且相互串連。

這種不安定構造，配合著輕微空氣吹動而搖擺起來，產生出偶然形狀。雖然藉由金屬板與鐵線這種無機材料連結，輕飄飄地在空間移動，這種移動並非藉由馬達傳動的機械般的東西，正如同生物一般，甚而充滿趣味感。

因此，柯爾達採用天平構造的立體作品，原本也有包括馬達傳動的作品，杜象（詳見76）將其命名為動態雕刻，終於變成其代表。柯爾達使用紅、白、黑這種象徵色彩來製作動態雕刻。初期，受到蒙德利安（詳見77）影響，其表現以幾何學構造為中心，逐漸變成如同這件作品的有機且具象型態的表現。

**86** 亞歷山大・柯爾達〔美國，Alexander Calder, 1898～1976年〕
# 〈龍蝦的漁網與魚尾〉

1939年　上色金屬條、鋁板，260×290公分　紐約現代美術館

亞歷山大‧柯爾達，〈佛朗明哥〉，芝加哥聯邦大廈廣場

■動態雕刻的發明帶來賦予雕刻動作的畫時代轉換，成為此後動態藝術作品群的這種「動態藝術」（kinetic art）的契機。動態雕刻開始於置於地上台座上的擺動這種初期金屬動態雕刻，

經歷張掛在牆壁上的作品，開展到這種垂吊樣式的垂吊動態雕刻。因此，為現代美術帶來革命性變化的柯爾達的出發點相當獨特，出自於有趣事件。那正是所謂使用鐵線、橡膠等動態玩具之集大成的〈柯爾達劇場〉。

原本是工程師的柯爾達轉行為藝術家之後，活用其發明家才能，以鐵線的手法製造動態作品。他來到巴黎，一個人自己操作這些東西，演出人偶劇，此時受到尚‧考克多為首的許多前衛藝術的好評，一躍而進入巴黎的藝術家圈子。這種以鐵線為中心取得平衡感並且產生複雜動作的裝置，與動態雕刻的構想有關。

　再者，組合金屬板所製造出的大型紀念碑式的雕刻被尚‧阿爾普命名為「動態雕刻」。他以芝加哥聯邦大廈的〈佛朗明哥〉為首，在世界各地的公共空間聳立起他製作的動態雕刻。動態雕刻首先是以放在手上那樣的小型模型呈現給訂購者，其次則是以相當於三公尺前後的中型模型實物構造進行風洞的安全測試，最後才組成大型作品。滋賀縣立近代美術館的中庭上展示著為〈佛朗明哥〉所製作的中型模型。（大橋功）

地上的各式各樣東西在強烈熱度下溶解的光景。那些是看似各式各樣東西、紀念碑、建築物般的東西。然而，似乎與燒掉般的地上樣子若不相干一般，開展出柔和的藍色天空。如果廣島、長崎的戰爭體驗者看到這件作品，或許會聯想到核爆後的慘狀。如果是宮崎駿的動畫迷，將會在腦中浮現出「大火七天」這種出現於《風之谷》上的世界末日戰爭後的世界。中央的鷹頭巨人類似「巨神」。無論如何，這幅繪畫足以傳達出戰後的廢墟影像。而且題目中的「雨」也有人推測為放射線的雨水。但是，這幅繪畫製作的時間，更早於日本被投擲原子彈的一九四五年以前。我們在此感受到卓越藝術家的敏銳預感，同時不得不讚嘆如此醜陋描寫戰後廢墟以及優美加以完成的藝術家本性。

不同於沈重主題，這幅繪畫的卓越之處在於「轉寫」（décalcomanie）。由這種轉寫技法產生獨特技法。細微浮現出的複雜葉脈狀模樣，絕對無法用手描繪。再者，往往在其模樣中隱藏著不可思議的對象。總之，難以預期的影像唐突出現。在這幅繪畫的場合，如果我們仔細看其細部，可以發現各式各樣人類、奇怪的動物。

87

超現實主義

## 馬克斯・恩斯特〔德國／美國，Max Ernst, 1891～1976年〕
## 〈雨後的歐洲Ⅱ〉

1940～42年　畫布、油彩　55×148公分　美國，哈特福德，沃茲瓦爾斯美術館

■德國人恩斯特在第二次世界大戰的漩渦中，在居留於敵國法國期間開始描繪這件作品，此後亡命美國才完成。一九二〇年代產生的超現實主義，原本就對於帶來第一次世界大戰的世界文明不感信賴。因此，超現實主義者否定近代文明的基礎以及束縛人類的理性思考、判斷，他們主張人類根源於精神自由。但是，遺憾的是，此一運動開始的二十五年後，再次爆發第二次世界大戰。超現實主義者長達兩次被近代文明背叛。特別是，與兩次世界大戰密切關聯的當事國國民恩斯特的想法最值得思考。

然而，之所以這幅題目附上「Ⅱ」，是因為他在納粹抬頭的一九三三年曾經製作作品「Ⅰ」。順便一提的是，「Ⅰ」是在上面使用複雜肌理效果的抽象作品，納粹看到那件作品，將恩斯特視為黑名單。此後，歐洲砲彈四射，世界化為廢墟，恩斯特製作了這幅作品。

恩斯特為美術世界帶來

馬克斯·恩斯特，〈都市全景〉，1935-36年，蘇黎世美術館

多樣的「無法用手描繪的技法」。譬如「轉寫」技法，是將緩慢溶解的顏料置於玻璃板、無吸水性的紙上，在上面按上紙張、畫布，強力擦拭，印取模樣。此外，也開發出「擦出法」（frottage）這種技法，另外，也有〈都市全景〉這種作品上所採用的「刮落法」（grattage）這種刮落技法。拼湊與貼黏各式各樣的印刷品的插圖而構成的「拼貼」，也是他的著名手法。

恩斯特一生中追求這樣難以預期的偶然效果，自稱為「盲目泳者」。我們在他身上感受到對於理性世界觀的強烈批判精神。（泉谷淑夫）

在荒涼的小山丘的斜坡上，一位女性正在爬行著。其視線前方，建有農家與似乎是庫房的建築物。但是看似不遠的山丘上的家，從她背後姿態彷彿浮現永遠到達不了的難以言說的感受。兩者之間的不可思議的距離感才是這件作品的主題。

背影姿態，粉紅色套裝，乍看之下以為是年輕女性，但是這幅繪畫的模特兒克麗絲蒂娜·奧爾遜當時五十五歲，因為小兒麻痺而奪走其手腳的自由，無法以自己力量站著走出去。其絕望感與孤獨感籠罩這幅作品。

這幅繪畫的描寫，不論在建築物、草、人物都特別寫實且精密。即使如此，好像在哪裡夢見的事件一般的奇妙感覺。其原因在於人物與建築物的配置與其大小。兩者之間一覽無遺，每個全體沒有隱藏般被加以提示出來，因此畫面空間中的兩者距離感、大小關係相反地難以掌握。那是作者魏斯偶然看到實際發生的這個光景，感動之餘，基於強烈印象回想出場面所構成的畫面，因此人物、建築物也都在無意識之中被加以強調了。其結果是，畫面上產生一種獨特的不自然感。

魏斯容易被視為寫實主義畫家，但是其本質是將抽象觀念托於現實上的人、物、風景而加以表現的象徵主義者。

88 現代美術

安德魯·魏斯〔美國，Andrew Wyeth, 1917～2009年〕
〈克麗絲蒂娜的世界〉

1948年　木板、蛋彩　81.9×121.3公分　紐約現代美術館

■成為這幅繪畫模特兒的克麗絲蒂娜，雖然是殘障，卻是勇敢面對宿命的堅強的人。實際上，他與弟弟亞爾瓦羅一起過生活，在可能範圍內也從事家事。有一天她陷入這幅繪畫中所呈現的絕望狀態，即使如此，她依然具備耐於孤獨的剛強精神，正因為這樣，魏斯打從心底尊敬她，將近三十年持續描繪她以及她周遭的世界。

是使現代人感受到某種超越人類、文明的永遠東西、強烈東西、無限東西，強烈吸引他們的東西。某些地方與魏斯對於克麗絲蒂娜的心情是相通的。

誠如我們談論魏斯與克麗絲蒂娜的關係一般，魏斯也是一位頑固地與都市、文明之間保持距離而持續創作的畫家。因此，即使今天他已經成為美國代表性畫家，卻沒有出現在美術史的表面舞台。他與彩繪戰後紐約藝術的抽象表現主義（詳見91）的激烈度、普普藝術（詳見94、95）的表象明晰度沒什麼關係，而「另一個美國」才是他關心的地方。賓州的查茲·福德、緬因州的克辛格這些地方是他的繪畫舞台，這些地方都是煞風景，廣漠，偏遠。但是，那裡才

魏斯由從事插畫的畫家父親那裡，接受到繪畫上的英才教育，很早就發揮其才能。其父親在一九四五年穿越道路的車禍事故中不幸喪生，他因此受到強烈震撼。但是，父親事故去世的因由，使他決心獨立，確立了繼承美國寫實主義傳統

魏斯於一九七四年首次在日本舉行個展以後，其精緻的心象世界擄獲許多人的心靈。他的次子詹姆斯也是畫家，魏斯家族三代都是畫家。

安德魯·魏斯，〈安娜·克麗絲蒂娜〉，1967年，美國，查茲·福德，布蘭迪懷恩里瓦美術館

（泉谷淑夫）

總之，靠近的話，全體的形狀、空間就看不見，只能看到部分的細部，傑克梅第的繪畫靠近看與遠離看，其姿態幾乎沒有改變。請試試看！

仔細觀察這幅繪畫的描寫方法，我們可以知道黑色到白色之間的某種線描與伴隨著微妙色彩的搖動筆觸似乎相互糾結一般。實際上，卻產生不可思議的效果。即使多麼靠近，卻完全不會切換成不同形狀。即使靠近或者離開看，只看到從線描到色彩筆觸所構成的旋律來回反覆。總之，不論如何靠近，我們感受到距離突然變遠。這幅繪畫的不可思議的真正原因在於人們對它的距離感。

89

讓人感到不可思議的肖像畫。畫家似乎是全心投入，探索著什麼似的，愈是捕捉，愈是被逃走的那種印象存在這幅作品上。傑克梅第到底想要探求什麼呢？

普通繪畫作品的場合，接近作品來觀賞與離開作品來觀賞之時，看到的東西都不一樣。

89

現代美術

# 阿爾貝特・傑克梅第〔瑞士／法國，Alberto Giacometti, 1901～1966年〕
## 〈母親的肖像〉

1949年　畫布、油彩　38×27公分　巴黎，馬格典藏品

■如果使用雕刻來表現〈母親的肖像〉這樣一下子就變遠的距離感，到底會如何呢？〈走路的男人Ⅱ〉當中，除了人物的纖細＝遠度之外，從任何一方靠近，複雜反覆凹凹凸凸的旋律，如同繪畫的場合一般，並沒有把特定細部的形狀加以焦點化。將所要探求的目的鎖定於雕刻所表現「遠度」，傑克梅第不正是第一人嗎？

雕刻不同於繪畫，是三次元物體的存在。譬如，如同繪畫背景所描繪的風景一般作為「遠的存在」，如果依此來製作雕刻，的確變成相當棘手的課題。因為，作為物體而存在且於當下可以觸摸的東西，為什麼能做成「遠的存在」呢？以雕刻來解決這一難題而實現問題的人正是傑克梅第。

只是，為什麼必須要「遠的存在」呢？這也是哲學上相當重要的問題。

一般而言，我們不會將身邊的人感受為「遠的存在」。總之，那是因為我們都能夠瞭解那個人的習性、想法

的緣故。但是，傑克梅第想要追問真的是這樣嗎？我們或許容易輕易定位某人，因此很快覺得放心。然而，即使多麼親近的人依然是多麼不瞭解的「陌生他者」，因此，他時常將自己與他者這樣新鮮的關係，置於作品上來持續探求。

傑克梅第在第二次世界大戰終了之後開始了「遠的存在」的探求，其

強烈動機似乎是洞悉到片面排除且殺戮他者的人類的極端野蠻之處。為了從根源再次探求自他關係，他為我們提示了向來大家都沒有注意到的雕刻上的距離問題。（大嶋彰）

阿爾貝特・傑克梅第，
〈走路的男人Ⅱ〉，
1960年，法國，
聖・波爾，馬克財團美術館

# 〈形而上學〉

## 尚・杜布菲〔法國，Jean Dubuffet, 1901～1985年〕

1950年　畫布、油彩　116×89.5公分　巴黎・龐畢度中心

**90**

這件作品看起來與其像是繪畫，不如說是將黏土壓平在板上一般，或者說彷彿將鞣過的皮革張貼在板上。繪畫內容多少可以想像到是女性身體。因此，相當於頭、腳許多部位被擠出畫面之外。普通人在畫人物時，一定不會把重要的臉部、頭部擠出畫面之外。成為畫面的似乎是身體的茶色形狀，相當於地面的稍微明亮的黃土色空間以污濁感覺，激烈地向畫面全體擴大。

臉部、兩手腕等身體部位，並非所謂「畫」這種感覺，好像是塗鴉一般。或許是象徵某種東西，以記號方式表現出來。雖然搖搖擺擺，但是如同棍棒在牆壁、地面拖拉過一般，線條強而有力，相當於性器官的部分被處理得特別大，給人感受到與重視生命力、繁殖的原始咒術的美術相通。〈形而上學〉在言語上意味著「超越自然的東西」。誠如小孩畫的繪畫一般，可以看到力量強烈，充滿生命力，直接與觀賞人精神對話那樣的活力。

在厚塗的粗獷畫面上，特別如同刮落的落款線條正是杜布菲藝術的核心所在。

■杜布菲在一九〇一年出生於法國勒‧拉夫爾的葡萄酒商之家。青年時期到巴黎朱利安美術學院學畫，中輟，此後到一九四二年為止幫助家計。第二次世界大戰使人們感受到深沈孤獨感與不安感。一九四四年如同吐出、拂拭戰爭傷痕一般，他以在鐵上厚以塗漆、膠、油灰（putty），之後又以將其刮落、削落以及採用塗鴉方法，嘗試如同製作牆壁技法的作品。此一作品發表後，引發人們不快的責難，但也有加以讚賞的人。杜布菲確信幼兒、精神障礙者等的作品具有藝術可能性，稱為「生之藝術」（art brut），他追求藝術衝動是以「活藝術運動」之

灰（putty），之後又以將其刮落、削落以及採用塗鴉方法，嘗試如同製作牆壁技法的作品。此一作品發表後，引發人們不快的責難，但也有加以讚賞的人。杜布菲確信幼兒、精神障礙者等的作品具有藝術可能性，稱為「生之藝術」（art brut），日本的「無形」藝術動向，終於，日本的「無形藝術」之

91）、杜庫寧等人成為世界性的藝術動向，終於，日本的「無形藝術」之帕洛克（詳見主義畫家以及

由於這種表現技法展開的推波助瀾，美國抽象表現

形」藝術，湧現不定形的生命感，成為不定形藝術流行的契機。

的表現方法為「不定形＝無形」藝術，湧現不定形的生命感，成為不定形藝術流行的契機。

種與霍德里埃、歐爾士相通的表現方法為「不定形＝無形」藝術，湧現不定形的生命感，成為不定形藝術流行的契機。

評論家米歇爾‧達比埃稱這種與霍德里埃、歐爾士相通

有生命力與藝術創造根源。教育的人們、孩童作品上才術價值觀。他認為未受美術理性主義、洗鍊的文化等藝

因為，他討厭向來的西洋的」狀態來表現技法。這是

切相關。（小林修）美術88）」也與這種動向密「具體美術協會（詳見日本

尚‧佛特里埃，〈人質〉，1944年，日本岡山縣，大原美術館（上圖）

歐爾士，〈藍色石榴〉，1946年，巴黎，龐畢度中心（左圖）

巨大畫面上，黑色、白色、褐色與灰綠色的無數線條、飛沫多次重疊，複雜地纏繞在一起。這些線條並非畫筆所畫，而是從沾滿顏料的毛刷中滴落的顏料痕跡。仔細一看，顏料飛散，製造出塊狀。線條的軌跡伴隨著畫家身體的動作，快速、停滯等使人感受到抒情般的運動，各式各樣都有。

畫面具有編織網目般的構造，彷彿只要視覺一進入就無法脫身的迷宮一般。我們的視線無法停止地去追索畫家身體運動的軌跡，一直無法平靜。這幅繪畫的畫面上，欠缺捉住我們視覺世界的中心。繪畫開始於何處，終了於何處，想要表現什麼，似乎我們都不知道。無法決定天地、左右。畫面的一切皆為均質。藝評家稱此為「全面」，亦即「全面的」構造。

根據帕洛克說，創作的自我是「存在於畫中」，只是「將繪畫本身所擁有的生命統一起來」而已。這種抽象繪畫上面或許沒有「構成」也沒有「表現」。行為本身才有意義。

91

現代美術

# 傑克森·帕洛克〔美國，Jackson Pollock, 1912～1956年〕
## 〈秋之旋律〉

1950年　畫布、油彩　266.7×525.8公分　美國，紐約大都會美術館

　一九五一年的雜誌上刊登創作中的帕洛克照片。畫面上呈現出正在與畫面格鬥的帕洛克身影，他來回奔走於攤在地板上的畫布四周，以激烈的身體動作灑落顏料，有時從瓶罐中直接滴出顏料。那是徹底顛覆「描繪」這種向來的繪畫常識。藝評家羅森堡稱此為「行動繪畫」。他說，現在對於藝術家而言，畫布是為了行為而存在的競技場，在那裡所應該產生的不是繪畫，而是事件。

　第二次世界大戰以後，為了對抗向來巴黎畫壇的既有權威，以紐約為中心，產生稱為「抽象表現主義」的美術運動。這個運動摸索美國繪畫的認同，運動的領導者為美術評論家們。羅森堡也是其中一人。他的「抽象表現主義」宣言，意味著與歐洲近代繪畫斷絕關係，誕生新的藝術。

　相對於此，重視完全完成的「作品」的人，同樣也是身為藝術批評家的葛林堡。他認為近代繪畫史是以平面繪畫的純粹化為目的的發展史。他稱此為「近代主義的還原」或者「純粹還原」。帕洛克製造出一切皆為均質的全面畫面，排除所有三次元幻覺，創造出向來所未曾有過的純粹繪畫。「做為作品的藝術」與「作為行為的藝術」這兩種解釋，決定日後美國繪畫的開展。帕洛克是代表戰後美國美術基礎的抽象表現主義之重要畫家之一。從一九四七年開始的五年之間趨向成熟，以後他逐漸不再拿起畫筆，一九五六年八月因為開車發生車禍，以四十四歲之年去世。（小林修）

〈秋之旋律〉局部（上圖）
創作中的帕洛克（左圖）

在極為有限照明的房間裡面展示著這幅作品。一經凝視，周圍強壁上，掛著相同主題的七幅繪畫。都是覆蓋面很大的作品。這件作品沒有一處描繪著具體影像。

模糊沒有對焦的茫然繪畫空間似乎安靜地吞沒觀賞者，彷彿將我們引誘到無限世界一般。

如果稍微離開畫面觀看，如同圍繞著茶褐色的長方形一般，浮現出稍微明亮色調的紅色框般的東西。看來像是左右擺動，滲透到周圍一般，從中照射出微弱光線。這是窗戶嗎？門嗎？因為眼睛習慣四周的陰暗度，茶褐色質地上，想像不到的各種色彩朦朧浮現上來。是錯覺嗎？如此一來，畫面成為照映出觀賞者的心靈的鏡子，在微弱空間中，羅斯柯的作品與觀賞者之間展開對話。

# 馬克‧羅斯柯〔美國，Mark Rothko, 1903～1970年〕
## 〈無題〉

現代美術

1958年　畫布、油彩　267×37公分　千葉，佐倉市，川村紀念美術館

馬克・羅斯柯，〈羅斯柯教堂〉，1971年，德克薩斯州，休士頓（上圖）
馬克・羅斯柯，〈無題〉，1952年，克理斯多佛・羅斯柯收藏（下圖）

■羅斯柯描繪三系列壁畫，分別是「霍西茲斯壁畫」、「羅斯柯壁畫」、「哈佛大學壁畫」、「羅斯柯教堂壁畫」。關於這件事情，羅斯柯説：「不是繪畫，是我所創造的場所。」現在看到的作品是「霍西茲斯壁畫」。原本這一系列是接受紐約的高級餐廳「霍西茲斯壁畫」訂購而製作。但是，羅斯柯認為自己的作品純粹是繪畫，與餐廳這個環境不合，因為這樣的理由，自己毀約。哈佛大學壁畫也是因為裝飾於飲食空間的緣故，無法去除他的相同不安感。實際上，從作品設置開始的十六年之間，因為變色、傷痕以及被塗鴉等損壞原因而被撤下。

羅斯柯在佩姬・古根漢所主辦的「本世紀的美術」（Art of This Century）展覽中，與帕洛克、馬薩維爾並列美國三大畫家。他們都是戰後領導美國「抽象表現主義」的人物。其中，帕洛克與羅斯柯的風格形成對比。（詳見 91）正如同帕洛克繪畫被稱為「行動繪畫」一般，充滿激烈的動感。相對於此，羅斯柯繪畫是安靜且冥想，有時洋溢著宗教氛圍。

美國的美術評論家羅森堡在〈抽象的崇高〉這篇論文中提到羅斯柯繪畫。世上有美麗的繪畫，卻無崇高的繪畫。他的繪畫所能提供的是使人體驗到崇高這種感情的「場所」。羅斯柯的理想是，面對作品進行冥想而與無限融合為一，將非日常體驗化成可能的「場所」創造。其想法終於實現，位於德克薩斯州休士頓，有一座取名為「羅斯柯教堂」的小教堂。但是，還沒有等到完成，羅斯柯就已經自殺身亡。這個建築物不排除任何宗教，自由冥想，奉獻祈禱的神聖場所。（小林修）

劃破海上黑暗天空的飛翔大鳥。似乎是為我們解放心靈般的影像。總之，在顯著給人感到詭異的超現實主義繪畫中，馬格利特作品乍看之下，給人舒暢，充滿著嚴肅的幽默感（tricky），因而博得許多人的喜愛。但是，我們看這幅作品標題，不會覺得撥動的情感嗎？這是因為，這幅繪畫與我們一般普通「大家族」這句話所浮現的影像有所距離。馬格利特將影像與言語的關係曖昧化，使其解放，創造出向來繪畫上所未有的嶄新詩歌世界。這件作品中黑暗天空與藍色天空同時並存，巨大的鳥與藍色天空合一，突破嘗試的組合，產生一種壯大詩歌。那是不可思議的永續世界。

然而，不限於這幅繪畫，馬格利特的描繪方法意外簡單。據說他沒有工作室，在起居室、廚房工作，似乎與技術工人的技術、個性的描繪無關。普通而言，美術作品比起印刷品而言，一般認為原作更好，馬格利特則不必然如此認為。即使印刷品也傳達出充分的影像的衝擊度、持續性，這才是馬格利特繪畫的真正價值所在。其證據是，這幅繪畫必然強烈在我們腦中燃燒。

## 93

### 呂內・馬格利特〔比利時，René Magritte, 1898～1967年〕
### 〈大家族〉

現代美術

1963年　畫布、油彩　100×81公分　日本栃木縣，宇都宮美術館

呂內・馬格利特〈這不是蘋果〉，1964年，個人藏
（上圖）

■馬格利特的繪畫，其描繪的影像當然不用說，標題也不連貫。普通而言，繪畫主題被理解為「內容的要約」。亦即，畫面上的題與筆下影像，以及說明他們的言語之間原本具有一種強烈互存關係。但是如果我們仔細思考，物體、人物名字不過是人類往後所取的約定俗成的東西而定。再者，不論如何寫實描繪，其影像不可能是物體本身。因此，馬格利特將常識性的那種關係切割開來，稍微進行「捨棄關節」。其典型是〈這不是蘋果〉這件作品。同樣是超現實主義先驅者的杜象，在男性便器上取

名「泉」（詳見76）的這一標題，去除現成品的本來意味，將其加以對象化，提出新看法；誠如這樣，馬格利特則將影像從意味世界的束縛中解放開來，產生新的視覺衝擊。其過程中，產生以下各種方法，譬如，「剝奪」（dépouillement）是

組合意味上沒有關係的物品：「比例操作」是改變東西大小關係的，「變形」（métamorphose）是使物品本質得以自由變換。因此，馬格利特被稱為「影像的魔術師」。

馬格利特受到廣泛評價是到了一九六〇年代以後的

事情。使用日常題材的普普藝術（詳見94、95）一開始抬頭，馬格利特就被視為其先驅者，迅速受到矚目。逐漸地舉行大型國際展覽，此外他在宣傳廣告等商業美術世界也產生重大影響。這件作品也是在這個時候描繪的，其背後的這隻鳥稍微變形，而成為比利時薩貝那航空公司的商標。（泉谷淑夫）

94 好像到處都可看到一般的通俗漫畫，似乎大而無當的巨大畫布上，大膽鋪展開來。對話框的台詞是：「或，或許，那個人，心情不好，還沒有離開工作室吧！」苦等不至，找出某種理由，或者獨自癲等，台詞怎麼都行。無聊的一格漫畫卻大張旗鼓，而且甚而忠實地再現機械印刷的網點。

這種將漫畫複寫在畫布的作品，成為作品被展示出來時，一般人、藝術愛好者、評論家的反應到底如何呢？即使現在，依然有很多人認為所謂藝術是表現藝術家個性。這個時期，如果說提起獲得國際性評價的美國繪畫，則以帕洛克為代表，在畫面上則是那種將自己抖落的抽象表現主義流派。（詳見 91）此一潮流中，我們到底該如何評價這種無視無庸置疑的尋常藝術觀的作品呢？

然而，如果我們將已經擴大的漫畫場面的作品，再次將其縮小到圖版中，到底我們瞭解到什麼呢？李奇登斯坦實際上是一筆一筆仔細描繪原畫網點。描繪的主題才是不同之處，這件作品與一般我們眼睛所看到的風景畫、靜物畫相同，是試圖忠實於再現對象的寫實主義繪畫。

■所謂寫實主義是描繪出現實的藝術。寫實主義的始祖是庫爾貝，描繪出十九世紀中葉的第二帝政時期前後那種激烈動盪的法國社會現實面。那麼，李奇登斯坦活躍時代的美國社會狀態又如何呢？第二次世界大戰後，美國是謳歌前所未有的經濟繁榮的時代。其財富與豐富度擴大到大眾層面。六十年代是美國出現所謂大眾消費社會的時代。在此狀況中，從共通的大眾文化中產生「普普藝術」。從高級文化來看，大眾文化是極端粗俗的替代品。這種文化的資訊網路是當時最新的電視，以及好萊塢電影所看到的媒體影像。

在此，這些東西取代昔日現實面的自然，沒有實體的是，與普普藝術混淆不清的是，成為二十世紀初期傳奇的杜象的現成物。（詳見76）杜象的現成物被視為試圖打破因襲美學的「反藝術」的挑戰姿態。大家都知道，杜象的實驗成果是著名的「發現」的技術，眾所周知引進這種技術而擴大向來「藝術」的領域。

李奇登斯坦的繪畫正是此一產物。上面根本不主張任何東西。大體而言，事情的開端在於他請兒子為自己畫米老鼠。

現在，美國美術史學會舉行漫畫是否為藝術的學術研討會，設立美術系的大學則開設漫畫課程。或許成為先驅的是李奇登斯坦。當普普藝術被認為純粹是粗俗的「非藝術」，遲早是會消失的。然而，不知何時，普普藝術已經進入「藝術」的行列。

然而，普普藝術從沒有挑戰「藝術」的想法。結果，使得高級文化與低級文化的界線曖昧化，不知何時潛入「藝術」的領域。不同於達達藝術隨時擺出衝鋒陷陣的架勢，普普藝術的特徵可說是毫不在意的冰冷態度。（神林恒道）

## 94　普普美術

# 羅伊・李奇登斯坦〔美國，Roy Lichtenstein, 1923～1997年〕
# 〈或，或許〉

1965年　畫布、油彩　152.4×152.4公分　科隆，瓦爾拉夫・李希爾茲博物館

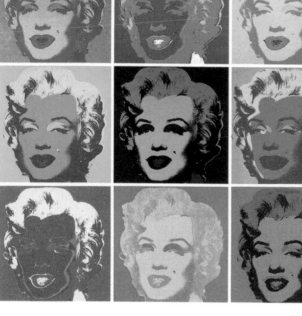

完全相同的著名一九六〇年代性感電影明星瑪麗蓮・夢露肖像，十張一組的作品。

透過躍動著微妙陰影的高反差絹版印刷的夢露臉龐。此外，好像是電視彩色色調測試畫面一般，放映出各種色彩。正因為色彩的變化，夢露的臉不過只是單純重複而已。在此重複十次，沃荷有〈瑪麗蓮×100〉的作品。其影像漸漸遠離夢露的實際影像，變成沒有實體的記號。高度對比的肖像本身已經是抽象的。

沃荷以甘迺迪總統、夫人賈桂琳或者貓王、披頭四等音樂家為主題，製作相同作品。而這系列是一九六二年八月夢露自殺後開始製作的。雖有追悼的意味，令人感覺到如同現場轉播一般，告訴我們所知道的夢露就是如此。只是，誰都知道，實際上以不知不覺中消失的演員為主題時，令人感受到彷彿揭發陶醉在美國夢社會實態。即使如此，那是我們隨意的解釋，沃荷與那樣的批判精神沒有什麼關連。他的手法不外是，不摻加任何主觀性，如實地映現出忠實的真實。

95

普普美術

安迪・沃荷〔美國，Andy Warhol, 1928～1987年〕
〈瑪麗蓮・夢露〉

1967年　紙張，10組　各91×9公分　廣島現代美術館

■安迪·沃荷與李奇登斯坦同樣是代表美國普普藝術的藝術家。普普藝術原本意味著普及的藝術，亦即意味著大眾藝術，許多人總會認為這是美國的專利品一般，然而最初使用「普普藝術」這一用語的是英國美術評論家[。阿洛威。其象徵作品為參考圖版上的P.漢彌爾頓的拼貼畫作品。畫面上有健美先生與性感女性，他們被電視、電影、吸塵器包圍著，此外還有卡帶播放機等當時大眾憧憬的各式用品。那個健壯男子手上拿著標示著奇妙東西的「POP」這樣文字。實際上這是「特滋」這家糖果製造公司的棒棒糖。大略而言，所謂普普藝術是取入象徵大眾文化的藝術。

普普藝術原本是相對於高級的「藝術」。二十世紀的現代主義藝術，呈現於繪畫上的目標是，將多餘東西去除的「純粹繪畫」。其動向出現於帕洛克等抽象表現主義（詳見 91）。二十世紀六〇年代，這種藝術的理想主義已經無法向前邁進，或者陷入停滯不前。從這時候開始，「近代的終了」或者「後現代」這一言語慢慢形成。正如同這時期出現的正是普普藝術一般。一言以蔽之，這是以戰後美國豐富的大眾消費社會為背景所出現的嶄新都會型態的寫實主義。從向來極端先銳的藝術觀念論進行徹底轉彎。但是，這種傾向之特徵，不必然是對現代主義的反抗，似乎是以與他共存的形式逐漸擴張。（神林恒道）

李查·漢彌爾頓，〈到底什麼將今天的家庭改變並且使其具有魅力呢？〉，1956年，德國，杜賓根美術館

# 〈倒立的娜娜〉

## 妮奇・德・聖法爾〔法國，Niki de Saint-Phalle, 1930〜2002年〕

1967年　像高188公分　日本栃木縣，妮奇美術館

**96**

懷孕的豐滿女性穿著鮮豔且色彩分明的泳裝，她正輕鬆地張開兩腳倒立著。使用形狀、色彩來強調女性身體的特徵，此外，甚而因為倒立，更加彰顯出曲線且流動的形狀。

我們在這件作品上看不見她的臉部。即使其他妮奇作品的臉部也都極小，或者露出一點點。總之，女性以化妝向人們誇示「美麗」的存在，然而在這件作品上已經不是問題點了。我們從中感受到女性與男性同樣存在的驕傲。相反地，臉的部分也被使用為穩穩立於大地上，從反方面而言，不是相當有趣嗎！總之，她將健康的身體張開給我們看，將觀賞者，特別是女性心靈解放與活化。但是，其中存在著複雜的主題。

娜娜是古代埃及、古代東方的女性母神的名字，蘊含著女性的所有屬性與存在的差異。妮奇不正是使娜娜在現在再生、復活，同時追問現代女性的生命實態嗎？

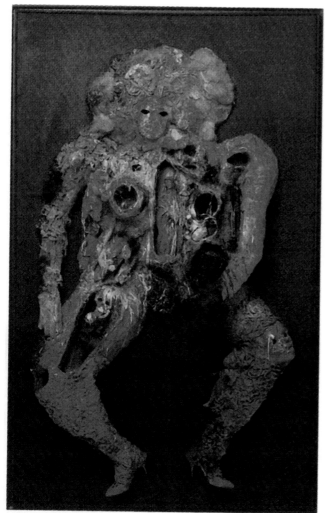

妮奇·德·聖法爾，〈紅色的魔女〉，1962-63年，
日本栃木縣，妮奇美術館

■被做為主題的古代女性母神娜娜是處女神，為孕育一切眾神的大地母神。娜娜是一切，同時也是唯一的神，有時以女巫，有時以妓女出現。

一九六〇年初期，妮奇將顏料塗滿人偶，以來福槍加以射擊，以此作為作品，製作所謂「射擊繪畫」。這種作品在美術界引發爭議。

妮奇在女子修道院中接受過具有傳統觀念的天主教教育，「女性結婚，侍奉丈夫，生兒子。」當時美國社會上，對於神、愛與性的問題，民族仇恨、殖民地統治的戰爭、殺戮、種族隔離、男女差別等各種禁忌直接質疑。他擔任過《生活》、《工作》等一流雜誌的封面女郎，只是，她無法忍受只

要美麗就行的模特兒生活，陷入重度神經衰弱，為了自我解放與精神治療，著手於射擊繪畫。〈紅色魔女〉正是其中一例。

但是，此後她並非自虐地表現女性所處的立場，而是轉而堂而皇之地面對

世間，追問「女性存在與角色」，表現「結婚」、「懷孕」、「出產」、「母親」等主題系列。有時，看到懷孕朋友的肚子日漸鼓起、豐滿，妮奇感受到「變得突然的自由」，於是她製作出

〈她〉（Ｈｏｎ），讓人們進入到大型娜娜兩腿之間的入口作體內巡迴。這是充滿自信與力量的豐滿的「娜娜」女性像。以玻璃纖維為素材的有機形狀與鮮豔色彩，足以表現出完全新穎的立體製作。（梅澤啟一）

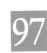

乍看之下，可以知道是橫躺人物像，型態極度變形。胸部鼓起，可以想像是女性，在腹部小心抱著的或許是小孩的東西。母與子兩人的視線的確有交集。全體而言，或許可以給予抽象且大膽的解釋，然而就扎根於大地般的穩定型態而言，即使沒有什麼說明，也都傳達出大自然的豐富恩賜、生命力。或許大家都可以感受到，如果在這種廣大世界裡得以養育孩子的話，是多麼幸福的事情。

摩爾一生中重複使用「橫躺的人體」與「母與子」這兩種題目作為基本影像。「橫躺的人體」的肩膀、乳房、腰部、膝蓋等，有時如同大地所湧上的山岳、岩石一般，形塑出充滿生命力的稜線，因此，得以與雄偉的大自然影像重疊，另一方面，「母與子」影像的幼子被母親手腕抱住的「親情」這種人類體驗，必然創造出活生生形體的主題。

再者，值得注目的是，以「洞」來表現腋下、膝蓋所製造出的空間。摩爾有意將虛的空間納入三次元的造型中。藉此，他在向來立體造型的雕刻上開展出嶄新地平線。

97　現代雕刻

亨利・摩爾〔英國，Henry Moore, 1898～1986年〕

〈橫躺的母與子〉

1975～76年　青銅　214×120公分　岡山，大原美術館

■摩爾是英國約克夏州的礦山技師之子。十一歲時，下定決心成為雕刻家，終於以大理石、青銅為素材製作出大規模紀念碑式作品，聞名世界。

「橫躺的人體」主題是製作新作品之際，藉由解體型態而後再次構築起來的錯誤嘗試中，最後成為完全抽象的作品。「母與子」主題所產生的「鏤空」，藉由巧妙配置實質物體與相同物體間的縫隙（虛的空間），相反地增大作品全體的量感，終於活化將使型態自由開展所需的方法。

就雕刻藝術而言，近代以前人體為主要題材。在雕刻邁向近代化之際，摩爾從特定故事般的人物像這種近代以前的雕刻存在樣態，

將其採用為無對象性造型物體，再次構築起人體型態，將雕刻引導到更為自由且構造複雜的抽象作品中。但是，同時，誠如「母與子」的主題可以看見的一般，完全基於人類情感、體驗，這點正是摩爾的特質，這種抽象且巨大規模的近代主義雕刻，同時濃厚地傳達出樸素的溫暖。

近代雕刻首先由羅丹（詳見58）從紀念碑式的故事性的時間中解放開來，將其關心轉移到塊狀本身的各種構造上。那種關心即使是在布朗庫西（詳見79）的場合，也是將無味的東西剝落，簡化到極限的型態；然而摩爾的場合，一方面完全以人體為基礎，同時邁進到有機的抽象型態，因此可說

是近代主義中的古典。（大嶋彰）

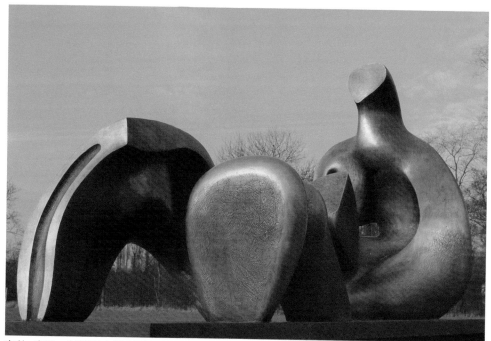

亨利・摩爾，〈斜倚的人體三件組：披衣〉，1975年

加州的廣大草原風光上，一度發生了完全不同風景的壯大計畫。拉開高度五點八公尺，長達四十公里的布幕。布幕被風吹拂的同時，延續到地平線彼岸，其終點浸入大西洋。沿著自然稜線複雜蛇行，當我們看到出現布幕將大地一分為二的情形，不外是夢中才會發生的意識、感覺。

提供這塊土地的農場夫妻這樣敘述他們的感想。「最初我不知道那到底是什麼。只是，隨著計畫的進行，我自己開始覺得自己變成藝術家。」「克里斯多對我們說『布幕必然受風吹拂，可以越過丘陵，感受到風。』完成後的現在，我幾乎看到風一般。」藝術所具有的本質力量、機能正如這對農場主人的率直言語所表現出來一般。那是將「看不見的東西加以視覺化。」在日常生活中，對於事物，如果有共通理解，一點都不會不適應，因為這樣的周圍世界逐漸變得狹小起來。不論怎麼細小的事情，看起來或者感覺起來都與向來的東西不同。那樣的「活生生」的實際感受，不正是藝術的力量嗎？

## 亞瓦謝夫・克里斯多〔保加利亞，Javacheff Christo, 1935年～〕
## 〈躍動的圍牆〉

現代美術

1976年　白色厚尼龍布、鐵柱、白金纜繩　高5.8m，全長4公里　加州，索諾馬郡以及馬林郡

■ 克里斯多與他夥伴，亦即作家妻子尚妮‧克勞德，實現舉世所無法想像的龐大計畫。其中心觀念是「捆包」，此外也有「堆積」、「張開」、「覆蓋」等形式。

他的克里斯多從一九五八年開始發表身的克里斯多從一九五八年開始發表他的「捆包作品」。從巴黎現存最早的橋「新橋」、舊德國「帝國國會大樓」等歷史建築物開始到城牆、海岸岩石都被捆包起來，其巨大場景都使得日常風景產生突然異化的作用。巨大東西被包裹起來、被遮斷的狀態，使場所產生尋常未曾有的奇妙感覺，甚而使人喚起對於看不見東西心的情感、好奇心。

為了實現這樣的計畫必須要有龐大資金、時間，並且進行地方人士在認知上的差距的政治、社會交涉。關於其資金來源，幾乎都是克里斯多販賣草圖所得金錢。以〈躍動的圍牆〉為例，到作品實現為止，他陸續與五十九位牧場主人對話，舉行十八

次聽證會，經歷高等法院三次審判，寫成四五〇頁環境影響評估報告書，獲得許多使用許可書，完成為止花費實態，從人與藝術的關係出發，包括實現作品所需的企畫書在內，呈現出嶄新廣度。（大嶋彰）

如此一來，二十世紀後半的藝術四十二個月。令人驚訝的是，花了這麼大時間、勞力與人力，作品公開僅只兩週，表現的計畫一個不剩地徹底拆除。

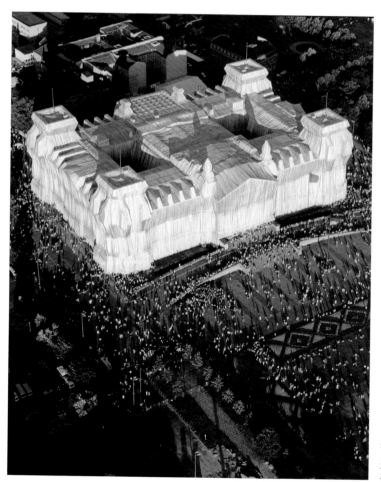

克里斯多，〈被包裹的舊德國國會大廈〉1995年，柏林

在斑馬線的信號燈前等待的三個男女。他們的姿態全身都是白色，缺乏存在感，沉重的靜默洋溢著在空間中。這三個人或許是偶然在這個場合吧！這使得「等待」這個行為強烈結合，似乎永遠凍結在一起一般。在此蘊含著對於生活於被系統管理與時間制約的現代人之諷刺。沒有意義的一般日常生活片段被作品化，給人覺得「瞬間」上被賦予某種特別意義。

以這件作品為起點，席格爾的作品都洋溢著冥想與內省的氛圍。其祕密在於被複製的人物眼睛都是閉著的。這是因為從人體直接取翻模，模特兒的眼睛不得不閉起來，結果，這賦與席格爾作品深度。而且細膩琢磨的照明效果給人難以忘懷的光景。

席格爾從畫家轉行為雕刻家之後，以其獨特手法雕刻出現代都市生活者的「疏離與孤獨」、「倦怠與虛脫」、「荒涼與貧乏」的負面精神層面。所謂藝術家是，將我們每天生活中沒有注意到的生活，或者將映現在眼睛表象後的真實彰顯出來的人。換言之「將眼睛看不見的東西讓人們看得見」正是他們的工作，他們的角色。

# 喬治・席格爾〔美國，George Segal, 1924～2000年〕
## 〈前進－停〉

1976年　石膏、混合素材　像高（包含信號燈）264.2公分　紐約惠特尼美術館

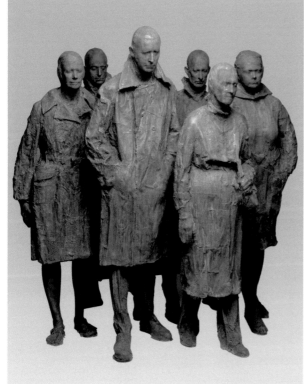

■席格爾所開發出的手法與傳統雕刻的手法不同。進一步說，也有人說「那不是雕刻」而加以否定。一般的雕刻工程是雕刻木頭、石頭，或者從黏土製造的原型中翻取模型，以青銅鑄造。席格爾則直接以石膏從活人身上一塊塊取下模型，接著一片片接合，恢復其外表。因為席格爾不是天生雕刻家才想得出來，因此毫無猶豫而採取這種方法。

以前羅丹展示〈青銅時代〉這座男性裸體的青銅雕刻時，因為太逼真，被懷疑是從「人體直接翻模」；

席格爾真正地加以實踐，卻引起爭議，然而最終被稱為前衛藝術家。他的作品曾在一九六〇年代流行的普普藝術中佔有一席之地。然而卻與普普藝術特色之明快、輕妙沒有關連，嚴格地說席格爾作品更為哲學性。這一方面，他與自己所尊敬的美國感性畫畫家愛德華・霍伯的繪畫世界之間有共通性。霍伯繪畫蘊藏著豐富的問題意識、隱喻性；似乎在猶太裔移民之子的席格爾身上，也烙印了納粹對猶太人屠殺、美國越戰的挫折、甘迺迪總統被暗殺的歷史與社會背景

的陰暗面。再者，席格爾從人體翻模的現成品、人工品之組合，創造出某種情景。人們稱此為「環境設定雕刻」。毋寧說，我們從作品接受到影像的、時間的印象，這與其是雕刻，毋寧是近於電影的大銀幕。（泉谷淑夫）

在河床的巨大岩石上以小竹葉製作邊緣。朝日升起的瞬間，竹葉受到逆光，閃爍著光芒。以朝霧為背景，從似乎可以觸摸到綠色的半透明小竹葉，滲透到河床的空氣中。

以土作為黏著劑將小竹葉貼上去。如同編織的葉子一般，使其緊密，製作出不透明光線的部分，同時也成為裝飾模樣。對照於此，巨大岩石逆光變暗而下沈，凹凸不平的感覺消失。岩石好像變成空洞，地上與圖案如同反轉一般。誕生完全嶄新的邊緣製作，但是，如果沒有周圍的風景、空氣，就沒有什麼變化。

「自然，這麼喜悅，這麼迷人！」栩栩如生的作品。的確，童年的時候，大家都做過與高斯華茲一樣的遊戲。不正是如同動物製作各種巢穴一般，集合樹葉、枝幹，專注於製作隱密的家、現成物般的東西？遺憾的是，當我們變成大人後，就放棄了像他那樣的純真心情。

但是，現在開始還不遲。請到森林，使用周圍的東西，快樂地著手製作出屬於自己的邊框吧！沒有什麼變化的日常生活，一瞬間變得快樂而新鮮起來。

100
現代美術

# 安迪·高斯華茲〔英國，Andy Goldsworthy, 1956年一〕
## 〈小竹葉／岩石邊緣／迎向朝陽〉

1991年11月22日　岩石、土、小竹葉　日本三重縣，大內山村

■誕生於英國的安迪·高斯華茲是持續在自然中以現場物做為材料來製作作品的藝術家。他幾乎不帶道具，空手進入樹林、河川、山間，使用樹葉、樹枝、土以及石頭，如同手工藝師一般，大自然變成想像不到的色彩、形狀。不只如此，

陽光的變化、季節的變動等，自然循環的作為、能量等的東西，被轉換成使人感到鮮豔的不可思議的作品。

這些作品只存在短暫時間。他的許多作品在完成後加以攝影，最後回歸自然。因為，本來就不加上人工的異物，隨著時間就消失了。他的這種美術作品的樣態與向來的美術作品樣態大為不同。或許可以說，自然本身就是畫

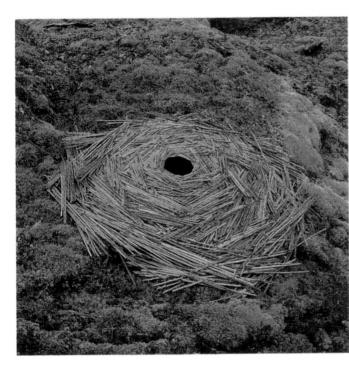

安迪·高斯華茲〈枯巢〉
1988年，英國，康普利州
（上圖）

布，使我們再次以新鮮心情想起我們與自然的關係。

他出生的英國是世界上最早發生工業革命，獲得近代化成果的國家。其結果是自然遭受破壞，其反動則是，愛好自然的感情很早就萌芽。從

十八世紀到十九世紀之間，英國愛好風景畫，正是這一時期。安迪·高斯華茲繼承當時活躍的風景畫家康斯塔伯、泰納（詳見46）的傳統，或許可被定位為二十世紀的新的風景畫家。

再者，因為他使用自然素材，也被視為節約藝術家；這種建立在人與自然那種曖昧同化，不同單純的自然愛好，故而意義深刻。大體而言，變更自然輪廓本身並非「自然」。這位藝術家不是天真的讚美自然，而以尖銳的造型感覺再次追問人與自然的深刻關係。（大嶋彰）

即使今日，畫面全體依然如同湧現出一般，色彩、線條複雜纏繞。實際上，這是以電腦解析香菸煙霧形狀的流動曲線，並且擴大色印刷網點的原色網點，藉兩種元素來完成。煙霧隨意變形，滲透各處。成為平面作品的同時，這些變化自在的運動讓人覺得暈眩。而且，煙霧、網點的前後關係自由轉換，因此甚而強調畫面的凹凸。

乍看之下，史帖拉的這種作品，似乎是向來所未曾看過的特殊作品；其原來形狀是以我們生活中的東西為題材。這些題材並非從藝術家內在所創造出來的東西，實際上是從外側生活空間所「引用」的東西，這點變成解開他作品的鑰匙。

亦即，史帖拉徹底捨棄向來畫家視為理所當然的大前提的「主觀的自我表現」。許多人認為史帖拉的作品才是華麗的自我表現；實際上卻是相反了。毋寧說，超越自己，積極回應與引進來自外在的作用之結果，才誕生這種繪畫。

史帖拉以前的美術狀況是，使繪畫成立的本質性要素以及進入畫家內部的思想，陷入無法動彈的難解狀況。因為史帖拉的出現，好像世界突然迎向完全回歸的嶄新局面。

# 法蘭克・史帖拉〔美國，Frank Stella, 1936年～〕
## 〈殘障者之島〉（局部）

1993年～94年　畫布、壓克力顏料　3.4×11.9公尺
川村紀念美術館「法蘭克・史帖拉躍動的空間展」的壁畫企畫作品　個人藏

■二十三歲登場畫壇的〈黑色系列〉是以黑色焦漆描繪「圖案」的作品，這件作品才是出自於，徹底放棄自我表現，亦即只有自己內在影像所能表現的念頭。這件作品只是將畫布無形在內側重複的繪畫而已。因為這種繪畫是繪畫的最終事實，亦即僅只依據畫布型態、平面表現、顏料特性，因此畫布變成只是塗色的機械而已。

主觀製作的形式，不存在於他的作品上。

此後，讓世人吃驚的「造型畫布」（shaped canvases）的發明，使得變成塗色機械的史帖拉相反地得以自由。這是因為，如果改變外側造型，內側造型也會改變。因為取消產生造型的主觀自我，畫布變成是巧妙打破常識上的四角形。

「造型畫布」發表以後，現代美術世界變成史帖拉的獨擅之處。因為捨棄自我表現，就能夠引入來自外界的型態。他的繪畫也能夠與得以引入

的東西並列而取入，得以變化自在。此後，發展到從牆壁湧現般的浮雕繪畫，變成表現出畫布厚度上的變化與動作。甚而藉由3D解析技術來引入現實的各種型態，終於發展到立體作品、建築作品。

然而，這種完全嶄新作品的出場，可說與時代、社會的變化密切關

係。無限擴大的資訊、消費社會中，我們自我的實態大受左右。如同史帖拉的作品一般，積極地、能動地引入外界，或許可以從不過被消費社會所吞沒的「像自己一般」抽離出來。史帖拉可以說是衝擊性藝術家，徹底改變近代所完成的自我表現實態。

（大嶋彰）

法蘭克・史帖拉，〈填充者〉，1963年，千葉，佐倉市，川村紀念美術館
（上圖）

# 結尾──「鑑賞教育」的推進

到目前為止，美術教育幾乎一面倒地偏向對「創作」能力的重視，對於「觀看」，也就是「鑑賞教育」的部分，多少持有一些輕忽感甚至排斥感。雖然強調的是孕育自由的創造性，但我們必須坦言，「從無開啟的創造」是不可能的事情。

所謂的「創作」，必須從「觀看」開始啟動。看到美好的東西、令自己深深感動的東西，如何透過自己的雙手加以表現，所需要的「技術」便是「美的技術」。美術既然包含了技術的層面，自然就會產生擅長與否的差異。

喜歡音樂，卻未必人人都能成為音樂家。不擅長唱歌、演奏樂器，但喜歡聆賞音樂的大有人在。在美術的領域當中，也可以套用如是的邏輯。偏頗地將主力、重點置於「創作」的教育方式，其實是無法令人認同的。也因為這種一面倒的教育方式，導致不少人產生厭惡美術的態度。美術教育最本質的目的，並非在培育擁有特殊才能的藝術家。廣泛地培育喜愛藝術的人，讓大家成為支持、促進日本藝術與文化發展的凝聚力量，這難道不是美術教育最原初的目的嗎？

筆者所屬的日本美術教育學會，這幾年致力於美術教育當中的「觀看」，也就是「鑑賞教育」應有樣態與面向的探究。

關於東南亞「鑑賞教育」的實際推行狀況，我們也特別前往當地作了實際的調查研究。因應兒童、學生的成長，我們主張的結論是，應該把美術教育的軸心移轉到「鑑賞教育」這個向度上。

於是，我們針對現行的圖畫工作與美術的教科書進行調查。不論何種版本，都有大量的精美圖片，但是作品與作家的解說，則相當簡要粗略。如果期待「鑑賞教育」能夠深耕強化，以現行的教科書來看，教師必須投入相當多的力氣與能量。也或許，好的導引參考書也有其必要性。前往書店的美術書專區，或許我們可以說，相關書籍多如繁星。但是不可諱言的，這些書籍的介紹內文，不是過於冗長專業，便是過度短少粗略，尋覓不到適切妥當的版本。

到目前為止，坊間一再地出版著令人目不暇給的美術全集。有的是多達數十卷、具有通史性格的龐大全集，有的則是以主題劃分為範疇區別為主軸的書籍，但是平心而論，在用語或敘述上都過於專業艱澀。與其說是啟蒙書，還不如說是研究論集，無論是一般民眾也好，甚至連美術教師都不易看懂。再來看看那些以入門書為號召的出版物，頓時整個水平又急速滑落，特別是「漫畫ㄨㄨ美術史」之類的書籍。結果，書店中的美術書專區，要不是門外漢難以招架的專門書，便是內

222

容量單薄貧乏的概說書。對於美術抱持興趣與關心的人，即便非常渴望涉獵相關的知識與素養，卻很難尋覓到可以輕鬆愉快閱讀，又具有緊湊紮實度的美術鑑賞導覽書籍。

本書眾多的執筆者當中，並不盡然都是美學、美術史的專家學者，也有不少是長年在美術教育前線，從事研究與實踐的工作者。立基於眾多執筆者的經驗，我們歷經多次的討論與協議，挑選出西洋美術以及包含東洋的日本美術各一○一件名作。如果從美術史研究的專業角度來看，或許有些微的偏頗、側重，但是這些挑選出來的物件，確實是從美術的鑑賞教育之角度，也就是期許年輕朋友都能擁有這些相關知識與素養的前提下，所特別精挑細選出來的名作。

因為執筆者眾多，難免在寫法上有些紛亂，但基本上以三個重點來進行作品的解析：①「描繪了什麼？」②「作品的可看之處」③「美術的歷史脈絡中，該作品所被賦予的地位」。文字的記述也經過費心的考量與拿捏，即便不具有美術事典或任何先修的知識，都可以很流暢地閱讀。另外，所有的項目解說不過長也不過短，一方面提供充分的情報、知識，同時也掌握住可以一氣呵成讀完的文字量。這本導覽書並非單獨針對美術教育的工作者來進行編纂，更期待以國中生、高中生為首，凡是對美術保有興趣的人，都能來閱讀它。

近年來，在日本參訪美術館或博物館的人數有減少的趨勢，特別是年輕族群的傾向特別顯著。因此各美術館無不使出渾身解數，絞盡腦汁地採取對應、行銷的策略，讓一般民眾產生參訪美術館的動機與期待。我們發現，追究其責任的歸屬，有大半來自於美術教育中對於鑑賞教育的輕視。與藝術世界這種沉滯氣息相比，運動界反而充溢著熱情與活力，不論是足球也好，棒球也好。我們不妨思考一下，這種熱氣沸騰的氛圍，難道不是因為這些打從心裏熱愛運動的支援者與加油團存在的緣故嗎？之所以出版這本導覽書，便是真誠希望，能創造出未來更多支持藝術、熱愛藝術的加油團。如果能達到這個目標，那將是至高無上的喜悅與滿足。

文末，對於豪爽允諾這個企劃的三元社石田俊二社長，致上我們最深忱的感謝。同時也要感謝山野麻里子鞠躬盡瘁的努力，為了讓眾多執筆者的原稿為一般讀者所接納，她鉅細靡遺地進行確認與潤稿的辛苦工作。

神林　恒道

新關　伸也

223

# 西洋美術 101 鑑賞導覽手冊

神林恒道、新關伸也 編著

潘襎 譯寫

發行人　何政廣
主　編　王庭玫
編　輯　謝汝萱、鄭林佳
美　編　曾小芬、張紓嘉
出版者　藝術家出版社
　　　　台北市重慶南路一段147號6樓
　　　　電話：（02）2371－9692～3
　　　　傳真：（02）2331－7096
　　　　郵政劃撥：01044798 藝術家雜誌社帳戶
總經銷　時報文化出版企業股份有限公司
　　　　新北市中和區連城路134巷16號
　　　　電話：（02）2306－6842
南部區域代理　台南市西門路一段223巷10弄26號
　　　　電話：（06）261－7268
　　　　傳真：（06）263－7698
製版印刷　新豪華製版印刷股份有限公司
初　版　2011年08月
定　價　新臺幣360元

ISBN　　978-986-282-029-2（平裝）

法律顧問　蕭雄淋

*NIHON-BIJUTSU 101 KANSHO GAIDOBUKKU*
by Tsunemichi Kanbayashi & Shinya Niizeki©2008
All rights reserved.
First published in Japan by Sangensha Publishers Inc., Tokyo.

This Complex Chinese edition is published by arrangement with
Sangensha Publishers Inc., Tokyo.

國家圖書館出版品預行編目資料

西洋美術101鑑賞導覽手冊 / 神林恒道、新關伸也 著
潘襎 譯寫
初版. —— 臺北市：藝術家，2011.08〔民100〕
224面；17×24公分

ISBN　978-986-282-029-2（平裝）

1. 美術史　2. 歐洲

909.4　　　　　　　　　　　　　　　　　100014158

---

【姊妹篇】

## 日本美術 101 鑑賞導覽手冊

編者　神林恒道＋新關伸也
著者　赤木里香子　泉谷淑夫
　　　梅澤啟一　大嶋彰
　　　大橋功　金山和彦
　　　萱紀子　小林修　松岡宏明
譯寫　鄭夙恩

從廣隆寺《彌勒菩薩半跏思惟像》到現代美術的日本美術名作101選。與「西洋篇」合併一起閱讀更深入美術的內涵與趣味。